大阪大学総合学術博物館叢書◆18

EXPO'70 大阪万博の記憶とアート

橋爪　節也

宮久保圭祐　編著

はじめに

　この度、大阪大学総合学術博物館叢書第18号『EXPO'70 大阪万博の記憶とアート』を刊行できますことを喜びたいと思います。

　本書は、当館の第14回特別展「なんやこりゃ EXPO'70―大阪万博の記憶とアート」展に基づいて執筆された論考、エッセイなどによって構成されています。この展覧会は2020年4月24日から7月18日までの会期で計画されていましたが、準備万端整いつつあったオープニング目前、新型コロナウイルス感染拡大のために、緊急事態宣言とそれに伴う各種事業の自粛要請があり、オープニングが6月22日に延期になったものです。会期そのものは、8月1日まで延長を致しましたが、6月以降も入館者制限や開館時間短縮など感染防止の厳しい対策の中での苦しい展覧会となりました。

　思い返すに70年大阪万博は「人類の進歩と調和」がテーマでした。輝かしい人類の進歩と調和を予見したこの万博からちょうど半世紀後の昨年、感染症による多数の死者と重篤化患者、行動の制限と人とのインターフェイスの抑制とディスタンス維持などという、進歩と調和ならぬ「停滞と不均衡」が世界中を覆ったのでした。

　それでもこの展覧会は、新しいアートの探求、また新しいアートと産業の関わり、つまるところ人間にとって革新的なアートがどうして必要で、私たちに何をもたらしてくれたのかを、極めて具体的に示してくれるまたとない機会になっていたと思われました。ちょうど劇場や美術館、ライブハウスや映画館が感染の温床となると目され、理不尽な休業と閉館を求められた年であったことも、この展覧会が一層アイロニカルな輝きを放っていると感じさせました。

　本書では、そのようないささか不自由であったこの展覧会の内容について、論者それぞれの立場で、そのアートの意味を明らかにし、新しい側面に照明を当て、またその魅力について熱っぽく語っています。この叢書を読むことで、災禍にまみれ、光の見えなかった2020年の1年を、この展覧会とともにいつまでも記憶に留めることができると願っています。

　最後になりましたが、展覧会並びに本書刊行にあたりご協力賜りました皆様に、この場をお借りして心からのお礼を申し上げたいと存じます。どうもありがとうございました。

<div style="text-align: right">

大阪大学総合学術博物館 館長

永田靖

</div>

目　次

————凡例————

本文中に今日の視点からは差別的と思われる表現があるが、資料性に鑑みそのままとした。本書は2020年6月22日（月）～
8月1日（土）に開催された大阪大学総合学術博物館第14回特別展「なんやこりゃEXPO'70—大阪万博の記憶とアート」
にもとづいて執筆された。各章扉の写真は、その展示風景を撮影したものである。

EXPO'70 大阪万博に対する言説

Ⅰ.

EXPO'70日本万国博覧会（以下「大阪万博」と表記）は、未来社会の輝かしさと危うさを中学生であった私（1958～）に疑似体験させたイベントであった。2010年、大阪大学21世紀懐徳堂がシンポジウム「大阪万博40周年の検証」を開催したのも、大阪を基盤とする大学の社会的使命と、吹田キャンパスが万博用地になったことに加え、歴史的なこのイベントを直接体験したことにおいて、それを再検証すべき立場にあると感じられたからである。万博で私が感じた思いや、地元で断片的に語られる市民の「記憶」が、どのように地域に蓄積されているかを発掘することが、社会と大学を結んで新しい時代や人の生き方、街のあり方を模索することになることへの期待もあった。

大阪での国際博覧会の歴史を遡ると、1903（明治36）年、天王寺での第五回内国勧業博覧会が、海外からの出品のあった日本最初の国際博である。この成功が大阪の博覧会体質（博覧会依存）を生んだと私は考えるが[1]、それ以上の成功体験である70年大阪万博は、市民の生活と記憶に乱反射し、伏流水のように2025年の再度の博覧会誘致につながっている。70年大阪万博を語ることは、現代の、そして未来の大阪を考える上での重要なテーマであった。

シンポジウムの報告は、小松左京らのインタビューも収録した大阪大学21世紀懐徳堂編『なつかしき未来

「大阪万博」人類は進歩したのか調和したのか』（創元社、2012年）にまとめられている。しかし、各パネリストの万博との関わりや距離感が異なって議論は必ずしもかみ合わず、大阪万博の全体像はつかみ切れずに終わった印象が残った。政治経済、都市問題、芸術批評など個別の領域での大阪万博への発言や研究はあるものの、社会全般に70年大阪万博の再検証への関心は薄く、生活者レベルで当時の「記憶」を懐かしんでも、どこかしらけた雰囲気も感じられた。

大阪大学総合学術博物館では、続けて2013年に、万博に関係した「具体美術協会」を中心に、展覧会「オオサカがとんがっていた時代―戦後大阪の前衛美術 焼け跡から万博前夜まで―」を開催した[2]。大阪市の近代美術館（当時仮称、現・大阪中之島美術館）の建設が30年近く遅れ、戦後大阪の美術が市民の意識から薄らいでいることを危惧したからである。

さて令和2年に大阪万博から50周年を迎え、再度の大阪万博を意識してか、学術研究から評論、回顧録、随想まで多数の万博関連刊行物が出版されている。最新の研究成果では佐野真由子（1969～）編『万博学 万国博覧会という、世界を把握する方法』（思文閣出版、2020年）が、国際博の歴史から大阪万博までを多面的に検証している。ここでは10年前の「大阪万博40周年の検証」を意識しつつ、これまで刊行された著作物などから大阪万博への言説をとりあげたい。

Ⅱ.

シンポジウムを踏まえ、大阪万博の再検証で最初に私が興味を抱くのは、万博体験の相違を明確にした「世代論」である。岡本太郎美術館長の平野暁臣（1959～）は、万博を語る世代間のギャップを指摘する【3/2019年、以下著作名は注にあげ、当該図書の刊行年を本文に記す】。平野によると、大阪万博を知る「第1世代」には、「人生でいちばん楽しかった時代を象徴する夢の宴」「高度成長の熱気とともに打ち込まれたエキサイティングな記憶は鮮烈」である。「万博は「良きもの」」として刷り込まれ、つくば万博以降の「第2世代」は刷り込みはなく反応はクールで万博を「前時代の遺物」

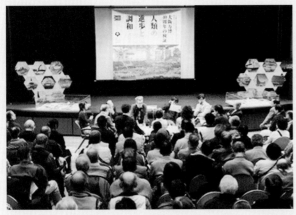

図1. 21世紀懐徳堂シンポジウム

と否定的に見る傾向があり、それ以降の「第3世代」は記憶のストックがなく万博に関心がないとする。

この区分には、次項にあげる「ハンパク（反戦のための万国博）」の精神を引きずる団塊の世代は含まれていないが、団塊の世代に属する年齢層には、万博に直接かかわった人がいる反面、大阪万博を無視し、万博についての思い出や「記憶」を持たない人も多く、岡本太郎の再評価も含め、大阪万博研究に対する空白期間を生んだ原因にも感じられる。万国博記念館「EXPO '70 パビリオン」（万博公園内）のオープンも、閉会後40年を経た後での2010（平成22）年である。

対して近年、大阪万博関係の刊行物が増えた背景には、「万博マニア」「万博オタク」とも平野が指摘する「第1世代」が、社会を支える中核世代に移行したこともあるかもしれない。昭和から平成の世相や事件を物語に組み上げた浦沢直樹（1960〜）の『本格科学冒険漫画 20世紀少年』（連載1999〜2006）の主人公は万博当時、小学校5年生に設定されているが、「第1世代」は現実の"20世紀少年"の世代である。

シンポジウムに出席した嘉門タツオ（1959〜）が万博の愛好者であることは知られているし、大阪府市の特別顧問で、2025年の「国際博覧会大阪誘致構想検討会」の委員長をつとめた橋爪紳也（1960〜）もこの世代である[4]。「第1世代」との微妙なタイムラグはあるが、少年時代、万博会場跡地で遊んだヤノベケンジ（1965〜）も万博に創作の原点がある。

私も鉄鋼館で、作曲家ヤニス・クセナキス（1922〜2001）の「ヒビキ・ハナ・マ」を聴いて衝撃的だったし、ビアフラやソンミ村が会場に出現する筒井康隆「深夜の万国博」（『母子像』講談社、1970年に収録）なども愛読した。

小学校一年生当時の万博体験を語る片山杜秀（1963〜）も、その小松左京論【[5]/2015年】において「やたら泡を吹き続ける仕掛けの施されたパビリオン」である化学工業館の記憶や、近未来のドイツのイラスト付き地図をもらった話のほか、「動く歩道」に乗り、壁や天井に映写される巨大津波や火山噴火などのカタストロフィの特撮映像の中を進む「三菱未来館でのトラウマ」を次のように語る。

「暗い室内に設置された無数のスピーカーから重低音を含む凄まじい音響が鳴り響き、銀幕には高さ何十メートルかにも見える波の壁が屹立して「動く歩道」を飲み込みにかかる」という「真の恐怖」を味わった体験は「一生のトラウマ」となり「津波の轟音が何十年経っても即座に耳元に蘇ってくる」とする。これらの自然

災害を科学で制御するのが、同館の展示ラストであり、「この国のかたちを作るのは未来なのだ。未来のイメージに導かれて未来ができる」と信じたという。片山は映像中心のパビリオンに執着し、「万博病」に取り憑かれたと告白する。しかし1973年秋の第1次石油危機と同年に小松左京が発表した『日本沈没』によって、明るい未来像は複雑な陰翳を帯びるようになった。

Ⅲ.

一方、1969（昭和44）年に南大阪ベ平連が、万博を安保条約改定から目をそらすイベントと批判して「反戦のための万国博」を大阪城公園に開催し、その略称による「ハンパクニュース」も刊行された。集会に参加した漫画家の山上たつひこ（1947〜）は、「翌年開催される予定の大阪万国博覧会の反対集会です。70年安保闘争に関連したこのような集会がいつもどこかで開かれていた」と語る[6]。また1970年は、同年11月25日、三島由紀夫（1925〜1970）が市ヶ谷駐屯地で割腹した事件の衝撃を、万博以上に大きく捉えた人も多い。

大阪万博以後の問題を指摘したのが、小出実（1932〜2007）と山本健治（1943〜）であり【[7]/1988年】、各地で開かれた地方博覧会やイベントの原型を大阪万博に指摘する。「実業」で儲けていた大阪が、戦後の政治経済の「地盤沈下」のために、万博が象徴する「虚業」の方向に走ったことで「実業」とのバランスが崩れてますます「虚業」が肥大し、「なんか知らんが大成功や、大阪は浮上したと誤解」され、「一見、栄えているようで、中身はガタガタになって、滅びのはじまりや。大阪の滅びのはじまりと同時に、「虚業」日本の滅びの第一歩をも記してるんとちがうか」と警鐘を鳴らした。天王寺博、ポートピア博（1981年）など地方博が「土建屋の政治」に都合が良いことと、戦前の戦争博覧会をあげて「現状肯定的」な開催名目が「民衆に対する意識操作」であると指摘した。

吉見俊哉（1957〜）も、「日本国際博覧会（愛知万博）」にかかわって万博に批判的なまなざしを向ける。著作【[8]/2005年】では「万博における知識人と国家」「万博における「開発」と「自然」」「市民社会の成熟とメディア」をアプローチの柱にあげる。「開発」と「自然」では、大阪万博を「高度成長の夢」と見なし、「国際海洋博覧会（沖縄海洋博）」、「国際科学技術博覧会（つくば科学博）」「国際花と緑の博覧会（花博）」などを大阪万博の幻影を追った地域開発の一手法とする。また、知識人と国家については、万博のテーマや基本

理念の立案で知識人が中心的な役割を担いながら、実際の展示や企画のプロデュースでは周縁的な役割を任じたとする。政府や博覧会協会が、計画段階では、知識人を積極的に活用しつつ、実際の企画や展示、跡地利用、政策立案からは彼らを慎重に遠ざけたとして、「大阪万博を含めたすべての過去の万博において、このようなテーマや理念が博覧会全体の展示や企画を最後まで方向づけていったことは一度もなかった。むしろ、戦後日本における万博の開催史は一貫して、それぞれの万博にかかわった知識人たちの理念が現実の事業体のなかで挫折をくり返してきた歴史であった」と断じた。

政府と知識人の関係を生々しく伝えるのが、小松左京（1931～2011）の「大阪万博奮闘記」[9]である。小松は1964年前後から「国際博を考える会」を進め、「第1回万博を考える総会」などを開催した。「復興大博覧会」（1948年）の印象が強くあり、官僚として大阪の「地盤沈下」を挽回したい思い[10]で万博を推進した池口小太郎（堺屋太一、1935～2019）も万博に関する著作があるが、小松の回顧録は全く異なる立場であり、吉見が指摘する知識人の挫折を大阪万博で証言した記録である。

さらに椹木野衣（1962～ ）は、「環境」という言葉を検証するとともに、万博とアーチストの関係を厳しく批判する【[11]/2005年】。万博を安保隠しとする「ハンパク」から踏み込み、戦時下の「戦争記録画」の「戦後における悪しき反復であると考える立場」が万博当時もあったとして、「万博芸術」を「国家総動員体制にもとづく一種の戦争美術」とみなし、岡本太郎を批判し、会場跡地に残された太陽の塔、鉄鋼館、エキスポタワーを前衛美術、前衛音楽、前衛建築の「未来の廃墟」と呼ぶ。万博こそは「戦後「日本の前衛」がいっせいにそこに結集し、みずから歴史のフロンティアたる前衛を武装解除した「歴史の終り」であった」とする刺激的な議論を展開する。

IV.

大阪万博には、開催意義を確認して幕末の万博初参加や博覧会の世界史をひもとく「系譜論」に触れた刊行物も多い[12]。1970年4月刊行の三上正良・中川貴編『万国博を考える』（新日本出版社）もその一冊だが、さらに「働く人びとの立場から日本万国博の全体像に迫る」とし、三上（1913年生）は日本ジャーナリスト会議の事務長、中川（1926年生）は大阪歴史教育者協議会副委員長であった。政府や文部省を批判的にとらえ、開催までの問題を報道記事などから紹介する。

たとえば同書によると、「新しい科学技術を見たり試したりする広場」に位置づけられた日本館4号館には、被爆と原子力利用を並列させて「かなしみの塔」「よろこびの塔」と命名された二つの塔に綴れ織りのタペストリーが展示された。制作した河野鷹思（1906～1999）は、「被災した人間の表情やそのなまなましい悲惨さを構図にとり入れたい」という構想を通産省に示したが、「悲惨さをなまなましく表現してはならず、展示の政治介入はタブー」であり、「血まみれのハトに見えてはいけない」「ハラワタやガイコツを想像させてはいけない」としてキノコ雲を描くことも許可されなかった。

テーマ館でも、公害、過密、交通戦争、大学紛争など人類が克服すべき問題を約200枚の写真で構成した「矛盾の壁」に、原爆の写真も展示予定だったが、開幕直前、2月5日の首相官邸での万国博推進対策本部会議で「もう二十数年もたって、いまさら原爆の悲惨さを見せることはない」などの意見が出て、展示が手直しされたという。

もう一つ興味深いのが、海外企業や国際団体を「非公式招請」したことで、日本万国博協会が商業主義であるとして1967年のパリでの博覧会国際事務局（BIE）理事会で批判されたことである。同年のモントリオール万博でも日本館の自動車展示に日本の商業主義が批判されたが、今回は企業参加で政府出展の存在感が薄れることをBIEは問題視し、同年11月の理事会でも、敷地割り当てが日本企業中心であると問題視された。

国内からの展示館は合計32館で、うち26館が民間企業であった。三井、三菱、住友、松下、日立、古河、東芝、富士グループ、三和グループなど、銀行や商社の資本系列ごとに結集し、参加企業の総数は979社、予算規模も9館が20億円、8館が10億円以上である。IBM、ペプシコーラも国内法人名で参加し、海外からの非公式参加にはコダック館があるほか、大阪万博を機に設立された博覧会社であるアメリカン・パーク館には、ブリタニカ、サンキスト、コカコーラ、アメリカン・エキスプレスなどが参加した。

BIEの批判は、日本の高度成長への警戒感が欧米にあったためともされるが、独立したばかりの中小国のパビリオンと比べて企業館が太刀打ちできないほど巨大であったのは事実で、「万博マニア」「万博オタク」の「第1世代」を魅了したのは、大国を除いては、こうした企業パビリオンであった。

博覧会の「系譜論」では、吉田光邦（1921～1991）

が、ロンドン博やウイーン博、内国勧業博覧会、戦時下の幻の万博に言及し[13]、暮沢剛巳[14]（1966～）らは、東京で予定されていた紀元二千六百年記念万博（1940年）と植民地や満洲の動向を再検証することで、大阪万博を1940年万博の系譜で捉えることを提起する。

V.

　三上、中川らは敷地問題も伝える。その問題が万国博ホール西側に並んで建設予定であった、せんい館と化学工業館である。BIE の批判を踏まえ、せんい館予定地にスイスが自国パビリオン建設を要求する事態となった。万国博協会は化学工業館をお祭り広場の東側に配置換えし、化学工業館予定地をスイスに譲ったが、BIE は納得せず、あくまでもせんい館予定地をスイス館とすることを迫った。結論としてせんい館を動かせない場合は、国際的な性格の展示館とすることと会場の景観上のデザインに制限をつける条件で了承する。せんい館は「繊維は人間生活を豊かにする」をテーマに、繊維会社が連合して建設されたが、同館パンフレットに、当時パリに本部があった「CIRFS（国際人造繊維委員会）」や、リヨンが本部の「ISA（国際絹業協会）」など国際機関が出展参加者に記載されているのは、こうした事情からかもしれない。

　せんい館は、松本俊夫（1932～2017）のデイレクションにより、巨大な彫刻の女性像に映像を投影する「スペース・プロジェクション"アコ"」や、山高帽子にフロックコートの人形がレーザー光線で"あやとり"をする斬新な演習が有名で、岡本太郎と横尾忠則を論じた倉林靖（1960～）の【[15]/1996年】、前衛芸術研究の視点で暮沢剛巳（1966～）が触れているほか【[16]/2014年】、飯田豊が、松本俊夫側と日本繊維館協力会との確執を追跡している【[17]/2017年】。

　また、せんい館は、外壁の建築用の足場と作業服姿の人形を取り付け、完成目前の状態を凍結させた横尾忠則（1936～）の構想もインパクトがある。『横尾忠則自伝』（文藝春秋社、1995年）によると、建設現場を訪れた横尾は、作業用足場を眺めているうちに、これ以上美しいものがないように思えはじめ、作業用の足場や作業中の作業員を建築と共に固定してしまうというアイディアが閃く。

　しかし、この奇抜なアイディアが承諾されるとも思えず、横尾は日本繊維館協力会の会長に直談判したところ、意外にも「あなたのおっしゃる芸術論は私には難しくてよくわかりませんが、あなたのこの仕事に対する情熱は十分伝わりました。どうぞあなたがおやりになりたいようにして下さるのが協会としても望むところです」と承諾された。横尾は「最高責任者の東レの会長」とするが、面会した相手は東洋紡会長の谷口豊三郎（1901～1994）のようであり、このエピソードは、30歳過ぎの横尾の武勇伝のように語られがちだが、反面、1970年に日本繊維産業連盟初代会長となり日米繊維交渉をとりまとめた谷口の豪胆さを示すものとも読める。

　なお、横尾は万博の仕事に「どこかで常に後めたいものを感じていた」とし、自伝には、当時の建築雑誌に発表した「反万博の態度」を示した文章を引用するほか[18]、自伝に先行して1971（昭和46）年の『横尾忠則全集』（講談社）では、自らデザインした「せんい館」を拒否し「せんい館」もぼくを拒否して寄せつけないとし、「未来を先き取りしたとかいう建築家のパビリオンなどに、入ることを拒否しろ！」と記している（p.20参照）。

　こうした言葉は、万博において日本の前衛芸術が国家に対して武装解除したとする「ハンパク」的な精神や言説との葛藤が、横尾の中で繰り返されてきたことを示している。

　関連して言えば、大阪に国立美術館がないことから、万博終了後、万国博美術館を大阪府立現代美術館として再開してほしいという要望が提出されたが、大阪府はそれを受けず、在阪の美術関係者が集まった大阪府立現代美術館推進協議会（初代代表吉原治良、二代代表前田藤四郎）が国に陳情して1977年に国立国際美術館が開館した。現代美術の展覧会に意欲的な美術館だが、大阪万博の流れをくむことにおいて、半世紀近くを経て「ハンパク」的な視点からはどう評価されるのだろうか。

　もう一点、BIE が景観上のデザインに制限を加えるべきとした課題と横尾の提案は、調整可能なものであったかも気になる。サイケデリックな時代感覚と当時の繊維産業には親和性があったと思われる。大阪では、1960（昭和35）年に大阪市東区備後町（現・中央区）に竣工した村野藤吾設計の輸出繊維会館は、堂本印象（1891～1975）による抽象的なタイル壁画で飾られ、1961（昭和36）年には堺筋本町の東洋紡本町ビルに、ガウディの日本での紹介者である今井兼次（1895～1987）が復興への思いをこめた《フェニックスモザイク「糸車の幻想」》が制作される。これは市民にも公開される屋上庭園に設置され、横尾のせんい館に批判もあったにしろ、企業側にも横尾のアイディアを受け入

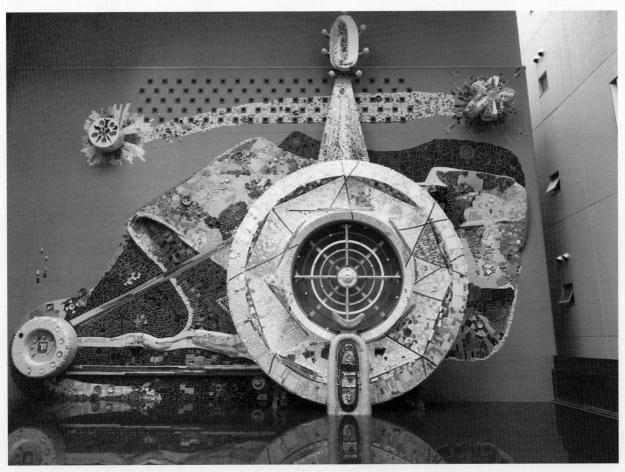

図2. 今井兼次（1895〜1987）フェニックスモザイク「糸車の幻想」（撮影 筆者）

れる素地が十分にあったように想像できる。

VI.

最後に都市計画の観点では、「万国博記念公園の森」の基本設計を行った環境デザイナーで70年大阪万博にも携わった吉村元男（1937〜）の指摘が興味深い【19/2018年】。

当初、西山夘三（1911〜1994）を中心とする「京都大学万国博調査グループ」によってハワードの田園都市構想を原点とする会場計画がなされ、交流の場となるお祭り広場の提案や、自然と農村が織りなす文化景観を尊重して千里丘陵の地形も考慮した「格子型会場構造」の設計が進められていた。

しかし最終的には丹下健三（1913〜2005）によって、隣接する千里ニュータウンをベッドタウンではなく、お祭り広場を核にした新都市の都市街区に位置づけ、会場は「放射環状型」の会場プランによって平らに造成されることになった。この計画で丹下が、実現でき

なかった「東京計画1960」を千里で実現しようとしたと吉村は指摘する。

しかし、跡地利用は閉会段階まで決められておらず、大阪財界を中心に各省庁の機関や研究所を誘致して関西の基盤を高める案のほか、府は都市センターにする計画を立てたが、環境問題やオイルショックなどから、現状の「緑に包まれた文化公園」となったという。

ここで吉村は、高速自動車道や鉄道で分断され、徒歩や自転車での隣接地への移動が困難になっている現在の千里丘陵を、地域が孤立分断された「千里城壁都市群」と呼び、巨大化した「メガシティ」の問題解消には自然環境創造とその循環型の都市、つまり「サスティナブル・シティ」への転換が必要と提言する。そして「自然が破壊されてできた人工の都市に自然を呼び戻すのは、人工の都市を「故郷」と思うことができる文化の力」とし、地域の文化力とは「その都市で「生きがいのある」だけではなく、その都市で「死にがい」とでもいうべき思い」をもちうる「地域への執着性の尺度である」とした。この思いを吉村は「都市のアイ

デンティティ」と呼び、「住宅に特化しただけの街」に「都市のアイデンティティ」は生まれないと力説する。

さらに吉村は、梅棹忠夫（1920〜2010）が構想した「千里国際文化公園都市」こそ、文化創出力によって自立する「文化創造都市」であるべき存在であったとする。教育研究機関としての大阪大学が、こうした構想とどのように絡みながら大阪万博50周年を迎え次に進もうとしているのかは再検証する必要がある。

以上、立場によって大阪万博の見方は隔たりがあり、どの立場から再検証するのかも難しい問題である。たとえば、EXPO'70を紀元二千六百年記念万博の再来とする考えは、評論や学術的には理解できるが、戦後の大阪の歴史や街づくりと結びついて、地元の市民が本当にその指摘を実感できるかは明確ではない。また本稿で紹介した論者には1950年代から60年代前半の生まれが多い。そこには学徒動員や学童疎開の体験者が戦争を大きなテーマとするにも似た、大阪万博を知る"20世紀少年"の世代が総括すべき固有の問題意識がある気がする。

しかし、感染症のパンデミックのなか、2020年11月に「大阪市廃止・特別区設置」の是非を問う二度目の住民投票が行われ、2025年の万博開催も目前に迫る大阪にあって、大阪万博の再検証は「第1世代」のみの問題ではなく、幅広い世代にかかわる問題として共有され、議論されるべきなのではないだろうか。

（橋爪節也）

註

1　大大阪記念博覧会（1925年）、大禮奉祝交通電気博覧会（1928年）、復興大博覧会（1948年）、講和記念婦人とこども大博覧会（1952年）、天王寺博覧会（1987年）、国際花と緑の博覧会（1990年）など。

2　橋爪節也、加藤瑞穂編著『戦後大阪のアヴァンギャルド芸術　焼け跡から万博前夜まで』（大阪大学総合博物館叢書９）大阪大学出版会、2013年。

3　平野暁臣『万博入門 新世代万博への道』小学館クリエイティブ、2019年。他に『万博の歴史 大阪万博はなぜ最強たり得たのか』（同前、2016年）など万博や岡本太郎関連の著書が多い。

4　橋爪紳也『大阪万博の戦後史：EXPO'70から2025年万博へ』創元社、2020年。

5　片山杜秀『見果てぬ夢　司馬遼太郎・小津安二郎・小松左京の挑戦』新潮社、2015年。

6　「漫画家生活50周年記念　山上たつひこ３万字ロングインタビュー」『KAWDE夢ムック 文藝別冊［総特集］山上たつひこ　漫画家生活50周年記念号』河出書房新社、2016年。

7　小田実、山本健治『虚業の大阪が虚像の日本をつくった』経林書房、1988年。

8　吉見俊哉『万博幻想―戦後政治の呪縛』ちくま新書、2005年。

9　小松左京『やぶれかぶれ青春記・大阪万博奮闘記』新潮文庫、2018年に収録。

10　三田誠広『堺屋太一の青春と70年万博』出版文化社、2009年。

11　椹木野衣『戦争と万博』美術出版社、2005年。

12　『これが万国博だ　その歴史と会場案内』サンケイ新聞社出版局、1969年。同大阪本社社会部が連載記事をまとめて万博ガイドブックにしたてたもの。

13　吉田光邦『万国博覧会―技術文明史的に』NHKブックス、1985年。

14　暮沢剛巳、江藤光紀、鯖江秀樹、寺本敬子『幻の万国博　紀元二千六百年をめぐる博覧会のポリティクス』青弓社、2018年。

15　倉林靖『岡本太郎と横尾忠則　モダンと反モダンの逆説』白水社、1996年。

16　暮沢剛巳、江藤光紀『大阪万博が演出した未来 前衛芸術の想像力とその時代』青弓社、2014年。

17　飯田豊、馬場伸彦、粟谷佳司「大阪万博の企業パビリオンにおけるテクノロジー表象に関する学際的研究」2017年、http://www.yhmf.jp/pdf/activity/aid/50_02.pdf

18　「できればこのパビリオンを芝居の書割りか張りぼてのようなものにしたかった。万博のあの科学技術の粋を結集して偽のお祭りを演出しようとしている名だけの明るい未来にぼくはうんざりしている。できれば『せんい館』なんかに人は来なくてもいい、入館拒否しろ！　人のひとりも入らない『せんい館』は死を象徴して、なんと不気味で美しいことだろう。足場の凍結は建築作業の停止を意味し、足場に止まるカラスはもちろん死の死者である」『横尾忠則自伝』。

19　吉村元男『大阪万博が日本の都市を変えた―工業文明の功罪と「輝く森」の誕生』ミネルヴァ書房、2018年。

1

万博とはなんだろうか？

大阪と博覧会

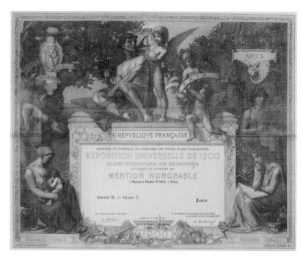

図1.「パリ万国博覧会表彰状（和田英作）」（1900年）の複製
　　（個人蔵）
和田英作（1874〜1959）は後の東京美術学校校長となる洋画家。

　現在、万国博覧会は、国際博覧会条約（BIE条約、1988年改正）において「公衆の教育を主たる目的」とし、「文明の必要とするもの」に応ずるため「人類が利用することのできる手段又は人類の活動」の一つ若しくは二つ以上の部門で達成された「進歩若しくはそれらの部門における将来の展望を示すもの」とされる。しかし、1851年にロンドンでの第1回開催以来、万博の歴史は、政治経済や植民地問題、環境問題も含めて複雑に展開してきた。

　日本の場合、幕末に遣欧使節団が1862年の第2回ロンドン万博を視察したことで、1867年のパリ万博に幕府、薩摩藩、佐賀藩が、1873年のウィーン万博に明治政府が出品して関係をもつことになる。国内では万国博覧会にならい、1877（明治10）年に殖産興業のための第一回内国勧業博覧会（以下「内国博」と表記）が東京・上野公園で開催され、第三回まで東京・上野公園、第四回は「平安遷都千百年紀念祭」を理由に京都・岡崎公園で、平安神宮造営とともに1895（明治28）年に開かれた。

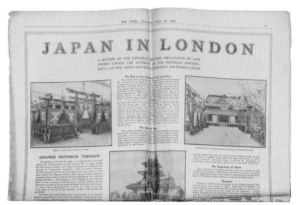

図2.1910年、ロンドンでの日英博覧会の新聞記事（個人蔵）
左上は大阪市の展示写真。市章「澪標（みおつくし）」の幕で囲む。

図3.「第五回内国勧業博覧会全景明細図」1903（明治36）年（個人蔵）
中央が天王寺公園の会場で、右上が堺会場。左上が同年に鋳造された四天王寺の大釣り鐘。

1903（明治36）年、大阪・天王寺での第五回内国勧業博覧会は、工業所有権保護に関するパリ条約加盟で海外の出品が可能となり、14ヶ国が出品して日本最初の国際博覧会となった。第一会場を天王寺、第二会場を堺大浜公園水族館として開催される。約150日間に530万人が入場し、最後にして最大の内国博である。

　またエレベーターのある大林高塔やウォーターシュートも人気があり、会場外には各県の売店や余興動物園、不思議館（カーマンセラ嬢の「炎の舞」を上演）などが建ち並んだ。日本初のライトアップに夜間も人々が訪れた。

　博覧会の賑わいは会場内にとどまらなかった。市内

図4．「大阪全図」1902（明治35）年　京都生命保険株式会社発行（個人蔵）
天王寺公園と堺大浜公園水族館の二会場をはじめとした大阪市街地の名所がイラストで描かれている。

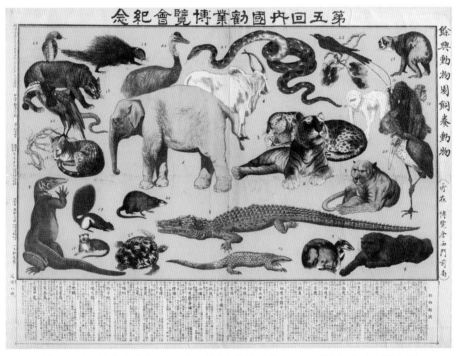

図5．「第五回内国勧業博覧会記念　余興動物園飼養動物」1903（明治36）年（個人蔵）
第五回内国博の正門の外に並んだ見世物の一つが「余興動物園」で、絵は大阪の洋画家・松本硯生。

図6．『第五回内国勧業博覧会美術館出品図録』1903（明治36）年（星野画廊蔵）
日本画、洋画、彫刻、工芸から写真、印刷物が出品され、日本画だけでも四百数十点が展示された（左・表紙）。竹内栖鳳《羅馬之図》（中央・海の見える杜美術館蔵）や、洋画では赤松麟作《夜汽車》（右・東京藝術大学大学美術館蔵）なども出品された。

の飲食店や小売店、旅館も協賛して都市全体が賑わい、大阪の四花街（南地五花街、北新地、新町、堀江）では協賛会を結成し「新曲昔今浪花博覧会」と題して第五回内国博にちなんだ踊りを公演した。

博覧会の跡地は東側が天王寺公園となり、西側は大阪土地建物会社に払い下げられ、1912（明治45）年に通天閣とルナパークのある「新世界」として開発された。モダニズムの詩人・安西冬衛（1898〜1965）は、第五回内国博で時代が変わったことを散文詩「菊」（詩集『軍艦茉莉』1929年）で象徴的に示している。

その後、1925（大正14）年に「大大阪記念博覧会」、翌年「電気大博覧会」があり、戦後1948（昭和23）年に「復興博覧会」が開かれた。

（橋爪節也）

図7.『浪華之錦 堀江之巻』1903（明治36）年（個人蔵）
山本為治著作 矢野松吉発行
内国博に協賛した堀江の踊りの番付。

図8.『大阪新名所 新世界』1913（大正2）年 大阪土地建物株式会社発行（個人蔵）
内国博跡地の西側が1912（明治45）年に歓楽街「新世界」として開発されたときに刊行された
通天閣やルナパーク、各劇場など「新世界」を紹介したグラビア集。

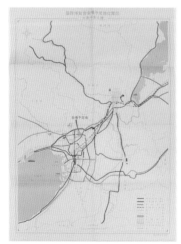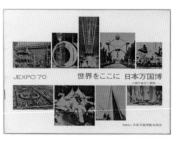

図9.（左上）国際博覧会場予定地の概要（千里丘陵） 附図（大阪大学総合学術博物館蔵）
　　　（左）「JEXPO'70 世界をここに 日本万国博」
　　　（上）「日本万国博覧会公式記録と別冊資料集」

調和としての催し物
——日本万国博覧会お祭り広場における催し物の意義

正木 喜勝

1．催し物の存在

　1970（昭和45）年の日本万国博覧会（以下、万国博）にとって、お祭り広場の催し物とは何だったのか。この問いは意外に思われるかもしれない。そもそも催し物は副次的なものに過ぎないのではないかと。だが、実施された数を前にするとどうであろう。お祭り広場では153種533回、野外劇場では146種526回、木曜広場では7種26回、万国博ホールでは64種244回、水上ステージでは25種206回、移動芸能として16種1,242回、大阪市内フェスティバルホールでは30種103回も開かれていた。[1]

　量だけではない。質的にも不可欠な存在だった。とりわけお祭り広場における催し物には、万国博のテーマ「人類の進歩と調和」を表現するという大役が振られていた。1966（昭和41）年11月に承認された会場基本計画最終案においても、「お祭り広場は、この巨大な屋根架構とともに、ここで演技されるデモンストレーションと、そこに参加する人々によって"進歩と調和"を具現するシンボリックなモニュメントとなる」[2]と大きな期待が寄せられていた。お祭り広場の催し物は、水晶宮やエッフェル塔のような、その博覧会を代表するモニュメントの構成要素だったのだ。

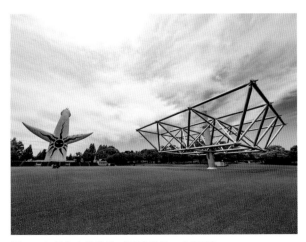

図1．お祭り広場跡地（写真提供：大阪府）

　そのお祭り広場も今となっては夢の跡、人類交歓の場と謳われたその場所は、聳立する太陽の塔の影にすっかり蔽われてしまった。だが、本来テーマと密接に関係する催し物のありようを捉え直すことは、万国博という多面体を照らすもう一つの光となろう。本節ではそのための糸口を示したい。すなわち、お祭り広場の催し物がテーマに則して志向した三つの層、「芸能的調和」「環境的調和」「国際的調和」を仮説として提示したい。

　三つの「層」としたのはそれぞれ排反的ではなく、互いに重なり合うものだからである。大まかに見れば、これらは時間軸に沿って少しずつずれている。つまり、催し物の準備段階から「芸能的調和」が試行され、催し物の進行中には「環境的調和」が計画され、そして催し物が終わった後も「国際的調和」が影響力を持ち続けた。以下、公式記録や公益財団法人阪急文化財団池田文庫所蔵「お祭り広場の催し物資料」[3]などから浮かびあがるそれぞれの調和を概観する。

2．芸能的調和

　万国博テーマ委員会の議論もそうであったように、「調和」はそれ自体、前提としての「不調和」を内包している。所与のものとして調和の状態があるのではなく、差異、矛盾、葛藤を解決して調和の状態を生み出そうとする意志こそが、ここでいう「調和」の意味するものである。

　お祭り広場では参加国、地域の風俗や芸能が披露されたが、日本の各地からもさまざまな民俗芸能や祭礼が集められた。芸能的調和とは、主として民俗芸能の出演者側に現れる、技芸上の調和への志向である。お祭り広場の空間は、山車を巡行する祭礼であればまだしも、おおよそ身体の動く範囲で行われる多くの民俗芸能には大きすぎた。そのため多数の出演者からなる「群舞」が演出として採用されやすかったのだが、このことが芸能的調和をもたらしたといえる。複数の社中が合流して稽古を行い、合同チームとして出場し芸能を披露したのである。

民俗学者の俵木悟は、お祭り広場での催し物『日本のまつり（4）』（7月28〜30日、原浩一制作）に出演した島根県の石見神楽について、浜田市内の三社中が合同で取り組んだ稽古の過程を明らかにし、本節でいうところの調和への意志とその困難、結果として得られた成功について言及している。すなわち、「三社中の囃子を合わせることは断念し、各社中からそれぞれ囃子手四人ずつを出し、各社中のスタイルで囃子を奏したという。会場の広さから、三社中の囃子の混濁はあまり問題にならず、むしろ賑やかさが増し、舞手は馴染みの囃子に合わせて舞えば良いために都合が良かったという」[4]。

芸能的調和は、当該芸能の自己意識へも影響を及ぼすことがあった。つまり、技芸上の差異を強調するのではなく、むしろ他者との共通性の中に価値を見出すようなことが起こったのである。たとえば『日本のまつり（1）』（7月1〜3日）を制作した三隅治雄は、岩手県の鬼剣舞について、参加した北上市の七団体の面々が「結局細かいテクニックのちがいというのは末梢的なものだ、根本的なものはみな共通しているじゃないか」[5]と互いに認めあったと述べている。

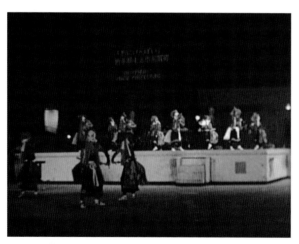

図2．お祭り広場で披露される鬼剣舞（池田文庫所蔵民俗芸能DVD1015より）

万国博という文脈において、こうした調和を国境をまたいで試みようとすることも当然起こった。池田文庫所蔵の『万国博がやってきた（1）』（3月15〜22日、山本紫朗構成・演出）構成台本第一稿には、徳島県の阿波踊りの中にリオのサンバの踊りが入り込み、「東西のクレジー踊りの交換が、このショーのクライマックスを彩どる」という計画が記されている。しかし、実際にはリオのダンサーは出演せず、プログラムには「外人・一般を混えカーニバル風に乱舞」と記された。こ

の「一般を混え」は、次の層「環境的調和」の中心要素となる。なお、保存用として制作された記録映画『世界のまつり　お祭り広場催し物編』（DVD-BOX版『公式記録映画　日本万国博』DISC 2に収録）の冒頭や、劇場公開版『日本万国博』（DVD版『公式長編記録映画日本万国博』）の終盤に収録されているのはこの場面かもしれない。

3．環境的調和

池田文庫が所蔵するお祭り広場の催し物に関する映像資料や構成台本を通覧すると、終幕近くに観客の参加を促す催し物が多いことに気づく。踊りの輪に加わるよう、進行中に司会者が呼びかけたり、事前にプログラムや新聞紙上で告知されたりもした。環境的調和とは、こうした出演者と観衆の区分を解消し、両者が一体となって出来事を生み出していく志向を指す。加えて、人間以外の要素もここに混ぜようとする傾向もある。「環境」という語を用いたのは、観客参加が採用される過程に、同時代の新しい芸術動向である環境芸術の理念が見出せるからである。

観客参加については、会場基本計画第一次案の段階から「演技者と観客が一体となるような構成を考える」[6]べきとの指針が示されていた。これが冒頭で触れたモニュメントとしての「演技されるデモンストレーションと、そこに参加する人々」に練りあげられた。さらに深化が進められ、1967（昭和42）年3月提出の修景調査報告書『お祭り広場を中心とした外部空間における、水、音、光などを利用した綜合的演出機構の研究』では、表題からもうかがえるように環境芸術を意識する姿勢が明確に打ち出され、当時の新しい技術も含めたさまざまな要素とともに、出演者と観衆が入り混じる動態を生み出すことが提案されたのだった。一方、同じように諸要素から構成される伝統的な「祭り」の総合性を強調することで、現代芸術的発想のいわば土着化も図られた。

同報告書でのお祭り広場の意味付けは、以下に集約されている。「粒子化し、一方的に情報の受け手にされている人々が、この空間にまきこまれ、うごきまわり、とびまわることによって人類的な共感も生みだせるであろう。これは現代の〈祭り〉としての万国博にふさわしく、そのうえ現代技術を駆使した装置が効果を発揮するとすれば、人間と機械が時空間のなかで一体化していくのである。／そのダイナミックな総体こそ、インヴィジブル・モニュメントと呼ぶにふさわしい」[7]。

ところが、報告書提出後に催し物プロデューサーを委嘱された伊藤邦輔は、これら施設側の提案を観念的だと問題視した。その一端は1968（昭和43）年5月提出の「催し物部門の進行について」[8]にも垣間見られるが、伊藤は想定しうる実際上の懸念を指摘し、十分な観客席の確保など、群衆に対する「秩序ある整備」を強く求めた。少なくとも催し物においては、たとえ未来像を提示する万国博という場であっても、押し寄せる大衆に前衛的な概念を把捉させることは困難である。大規模な催し物における感動的な体験は、出演者と観衆の双方が満足しうる全面的な秩序の中でこそ生まれるものだ、というのが伊藤側の主張だった。

両者の折衝の結果、元来もっと自由で動的な存在として理想化されていた観客参加は、実際には催し物の終わり近くに限られるなど、受動的で統制されたものへと変化することになった。だがこれをもって画期的な提案が矮小化されたとするのは早計だろう。来場者が知らず知らずのうちにインヴィジブル・モニュメントの構成要素になるだけでなく、その一人一人にまさにそのことを実感を通して感得させなければ効果は薄い。お祭り広場の軌道を修正したのは、阪急電鉄事業部や梅田コマ劇場でつねに大衆に向き合ってきた伊藤の経験だったといえる。

観客参加の演出は、池田文庫所蔵映像資料にも収められている。たとえば『アリランの夜まつり』（5月18日）の最終演目カン・カン・スウォーレについて、公式記録では「美しい民俗衣装を身につけた踊り子たちが手に手をとってあでやかな円舞を繰広げて観客の目を奪い、場内はしっとりとした東洋ムードに包まれた」[9]とあるのに対し、映像では観客がその円舞に加わっていくさまが記録されている（図3）。

図3．ロープを越えて観衆が踊りに加わっていく（池田文庫所蔵民俗芸能DVD1010より）

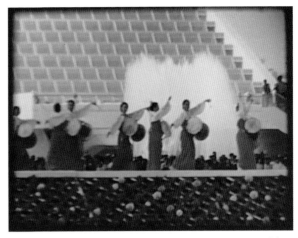

図4．噴水が上がると同時に踊りの輪が広がっていく（池田文庫所蔵民俗芸能DVD1008より）

図5．阿波踊りを背景に照明が激しく動く（池田文庫所蔵民俗芸能DVD1015より）

また、環境的調和のもう一つの現れである、人間以外の諸要素との組合せについては、たとえば韓国の伝統舞踊と人工池の噴水が同調する例（図4）や、人間の群舞と光の乱舞の競演というべき阿波踊りの場面（図5）などが映像から確認できる。

4．国際的調和

催し物は原則的に一回性の出来事である。その時その場に立ち現れては消えていく。しかしそこに参加した人々の記憶に何かしら残り、また断片的であるにせよ写真や映像などの媒体に記録される。それら記憶や記録があるまとまりをもって総括されるとき、個々の催し物だけでは持ちえなかった意味が生まれる。お祭り広場の催し物の場合、それは万国博のテーマに則するものとして現れよう。国際的調和とは、直接的であれ間接的であれ催し物を体験した者に、それらが象徴

的な媒介となって、文化や政治に関する国際的な調和を想念させる傾向を指す。

このことは記録映画に顕著である。というのも記録映画は純然たる事実の羅列ではなく、目的を持って意図的に整理され編集されるものだからである。現在誰もがアクセスできる記録映画として、すでに言及した保存用のDVD-BOX版『公式記録映画 日本万国博』と劇場公開用のDVD版『公式長編記録映画 日本万国博』がある。これらを見ると、映像作品における催し物の割合の大きさに改めて驚かされる。動きを伴うためか、パビリオンを紹介すべき場面でも幅広く利用されている。両映像とも概ね時間軸に沿って進んでいくが、時間を度外視して編集された個所もある。そういうところにこそ、催し物を介して生まれる国際的調和の志向を見出すことができる。

たとえば、劇場公開版『日本万国博』の冒頭14秒間や、32分53秒から36分16秒まで続く各国の太鼓演奏カットの連続は、さまざまな催し物から抜粋してつなぎ合わせたものだが、個々の催し物の記録という枠を超えて、文化の多様性と共通性を同時に想起させるモンタージュになっている。異なる太鼓の連続演奏は日本国内のものに限って『万国博がやってきた（1）』で実際に「日本の太鼓の競演」（八丈太鼓、祇園太鼓、御諏訪太鼓、湯女追太鼓、御陣乗太鼓、北海太鼓）として上演されているが、その発想を国際的に広げたものであろう。

また、同じく劇場公開版終盤の閉会式直前に置かれた二つのシークエンスも重要である。内容的にも形式的にもこの映画のクライマックスといってよい。2時間40分48秒から2時間42分22秒まで続く阿波踊りのシークエンスは、芸能的調和でも取りあげた『万国博がやってきた（1）』の可能性があるが、民族衣装を身に着けたさまざまな人種、老若男女が賑やかに踊り、交歓しているさまが描かれている。その直後に一瞬の静寂となり、ウ・タント国連事務総長の来訪、平和の鐘、国連館を紹介するシークエンスが続いていくのである。これほど、お祭り広場の催し物における「国際的調和」を雄弁に語るものはないだろう。この阿波踊りは『世界のまつり お祭り広場催し物編』の冒頭導入部でも使用されており、その位置付けの重さを知ることができる。

さらに、保存用のうち『ナショナルデー・貴賓編』（DVD-BOX版 DISC 1収録）の結末部、閉会式における万国博名誉総裁（当時の皇太子明仁親王）のスピーチの音声「ここで掲げられた人類の進歩と調和という理想の火が、永く人々の心の中に燃えつづけることを

期待してやみません」の前半部に重ねられたのは、どの館のどの展示でもなく、テーマ館のテーマ展示でさえなく、お祭り広場で開かれた国際色豊かな盆踊りの映像だった。

5．おわりに

以上、万国博におけるお祭り広場の催し物の意義を捉えるべく設定した「芸能的調和」「環境的調和」「国際的調和」の三層を概観した。時間的に少しずつずれながら重なり合っていることも、ここで繰り返し説明する必要はないだろう。「催し物」という掴みどころのないものに、まずは大きな輪郭を与えることが本節の目的だった。催し物個々の具体的な分析が進めば、輪郭の調整も必要となろう。

この三層の想定は、お祭り広場における催し物を制作した側の公式的な自己概念に基づくところが大きい。だがそこは、ある者には束の間の休息場でもあったかもしれないし、別の者には一世一代の晴れ舞台でもあったかもしれない。個々の人々の体験に軸足を置くことで見えてくる、そうした多義的な受容のあり方についても今後検討する余地がある。

註
1　『日本万国博覧会公式記録第2巻』、日本万国博覧会記念協会、1972年より集計。
2　丹下健三、西山夘三原案作成「日本万国博覧会会場基本計画（41.10.15）」『日本万国博覧会公式記録資料集別冊 B-3』日本万国博覧会協会、1971年、p.364。
3　池田文庫が当該資料を所蔵しているのは、お祭り広場の催し物プロデューサーが宝塚歌劇団演出家の渡辺武雄だったことによる。詳しい経緯や資料群の全容は拙稿「一九七〇年日本万国博覧会に対する阪急の取り組みとお祭り広場の催し物資料について」『阪急文化研究年報』第7号、2018年、pp.55-84を参照されたい。
4　俵木悟「八頭の大蛇が辿ってきた道―石見神楽「大蛇」の大阪万博出演とその影響―」『石見神楽の創造性に関する研究』（島根県古代文化センター研究論集第12集）2013年、pp.39-40。
5　三隅治雄他「座談会 郷土芸能は日本万国博「お祭り広場」で何をまなんだか（4）」『芸能』1971年8月号、p.14。
6　「日本万国博覧会会場基本計画（第一次案）説明資料」『日本万国博覧会公式記録資料集別冊 B-2』日本万国博覧会協会、1971年、p.84。
7　『お祭り広場を中心とした外部空間における、水、音、光などを利用した総合的演出機構の研究』日本科学技術振興財団日本万国博イヴェント調査委員会、1967年、p.11。
8　伊藤邦輔「催し物部門の進行について」『日本万国博覧会公式記録資料集別冊 B-10』日本万国博覧会協会、1971年、pp.252-266。
9　前掲『日本万国博覧会公式記録第2巻』、p.178。

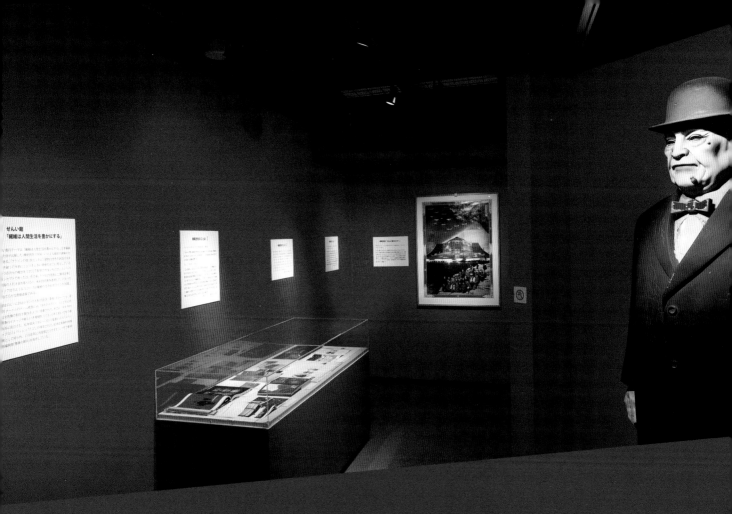

2

音響と映像のパビリオン

せんい館「繊維は人間生活を豊かにする」

　日本繊維館協力会が出展したせんい館のテーマは「繊維は人間生活を豊かにする」であった。横尾忠則（1936〜）による最初の建築の仕事である。「クラインの壺」をヒントに「建物の赤色の床面が天井を突き破って外部にニョッキと赤い男根のように表出しているという四次元の概念を三次元で表現できないものか」というのがコンセプトであったが、その後、ドームの周囲に工事用足場と作業服の人形8体を取り付け、未完成の美を表現した。スキーのジャンプ台のようなスロープは繊維の生み出すラインを意識し、なだらかな懸垂曲線である。

　ロビーに四谷シモンの人形「ルネ・マグリットの男」が並び、直径15メートル、高さ20メートルのドーム壁面には、四方のスクリーンとともに巨大な女性像の彫刻が重なるように設置された。そこに1970年代の青春のイメージや新しい衣環境を「アコ」と呼ぶ若い女性の春夏秋冬に見立てた、松本俊夫（1932〜2017）監督による「スペース・プロジェクション "アコ"」が映写された。松本は実験的映像作家として知られ、この前年に池畑慎之介のデビュー作で劇場用長編映画『薔薇の葬列』を制作している。

　パビリオン完成が近づいて現場を訪れた横尾は、作業用の足場を見て次のように思う。

　「こんな珍しくもなんともない作業中の情景を，ジッと眺めているうちにぼくはこれ以上美しいものがないように思えてきた。作業用の足場を建築と共に固定してしまったらどんなに素晴らしいだろうとという衝動が起こってきたのである。そして足場の上で作業中の作業員もこのまま時間が凍結したように固定させてしまい，ドームと同色の赤色で足場も作業員も染めてしまう。願わくば黒いカラスが足場の所々に止まっていればもっと怖くて不吉になるかもしれないと思い始めた。」（『横尾忠則自伝』（文藝春秋社、1995年）

図1．せんい館のパンフレット（パンフレット表紙を開いた状態（左）、左の状態で裏返したところ（右）、個人蔵）

図2．四谷シモン「ルネ・マグリットの男」
（大阪大学総合学術博物館蔵）
人形作家で、唐十郎の状況劇場の俳優でもあった四谷シモン（1944〜）が制
作し、せんい館ロビーに15体置かれた人形。シュルレアリスムの巨匠ルネ・
マグリットの作品に登場する山高帽子にフロックコートの男がモチーフであ
る。万博会期中は、繊維に見立てた赤いレーザービームが頭部から出て"あ
やとり"をし、内蔵スピーカーから作曲家湯浅譲二による各国語による言葉
が聞こえた。写真の人形は万博終了後、個人が保存してきた一体（写真は大
阪大学総合学術博物館での展示風景）。

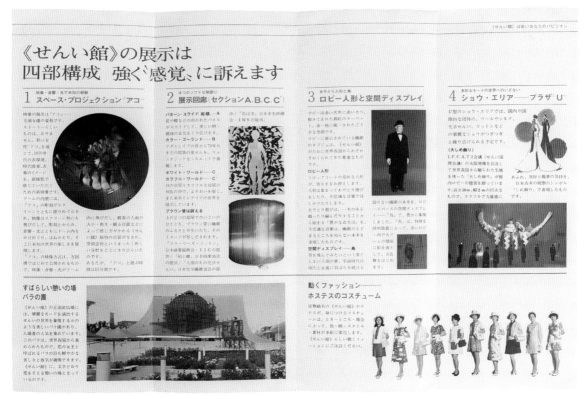

図3．左頁パンフレット（左）をさらに開いたもの。「スペース・プロジェクション・アコ」やロビーに並ぶ人形が紹介される。

図4．横尾忠則　せんい館ポスター（個人蔵）

　そして横尾はポスターについても同じ自伝で次のように語る。

　　「「せんい館」のポスターは夜景に不吉に浮かび上るパビリオン、そして手前には死んだ母が紀伊半島の岩肌に団体の人々と一緒に並んで写っているモノクロ写真にうんと派手な原色で人工着色した。まるであの世の風景のように見せ、空には世界中の旅客機が［ママ］無数に飛ばせて、ポスターの周囲を仏教的な模様でくくった。このポスターを見た三島由紀夫は、まるで空襲の夜を想い出す、と評価した。」（同前自伝）

　さらに、それまで反権力的な姿勢を示していた横尾は、万博の仕事に「どこかで常に後めたいもの」を感じ、次のようにも語っている。

　　「できればこのパビリオンを芝居の書割りか張りぼてのようなものにしたかった。万博のあの科学技術の粋を結集して偽のお祭りを演出しようとしている名だけの明るい未来にぼくはうんざりしている。できれば『せんい館』なんかに人は来なくてもいい，入館拒否しろ！　人のひとりも入らない『せんい館』は死を象徴して、なんと不気味で美しいことだろう。足場の凍結は建築作業の停止を意味し，足場に止まるカラスはもちろん死の死者である。」（同前自伝）

（橋爪節也）

三菱未来館──体験型映像と音響のパビリオン

三菱未来館では、「トラベーター」（動く歩道）に乗りながら、左右の壁や天井・床に映写される特撮映像のなかを約25分かけて進んで行く。このシステムは「ホリ・ミラー・スクリーン」と呼ばれ、映像が左右の壁に投映され、前後の壁や天井・床は角度を調整したマジックミラーによって映像が継ぎ目なく見えるよう工夫されている。

第1室「日本の自然」は、「風雨に荒れ狂う海があなたをおそう！」と題され、風雨に荒れ狂う大海原からはじまり、大噴火して「激烈な火山爆発が、地球最後の日を思わせる」という火山地帯へと移動していく。

第2室「日本の空」では一転して宇宙ステーションにある「世界気象管理センター」となり、超大型台風の日本接近に「台風を制圧する、気象コントロール・ロケット隊」が活躍する。第3室「日本の海」には未来の海底都市が、第4室「日本の陸」には、富士山麓の新居住区がながめられ、緑豊かな居住区と機能的な都心部とが自然機械の調和で実現された未来が描かれる。

この特撮映像は、東宝が受けて円谷プロが制作した。プロデューサーは「ゴジラ」を制作した田中友幸、音楽は「ゴジラ」のテーマでも有名な作曲家・伊福部昭であった（伊福部昭「EXPO'70「三菱未来館」〜嵐／火山」は、「第3回伊福部昭音楽祭ライヴ！」CDに収録。スリーシェルズ、2014年）。

（橋爪節也）

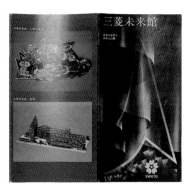
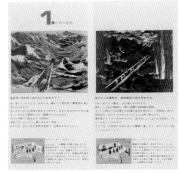

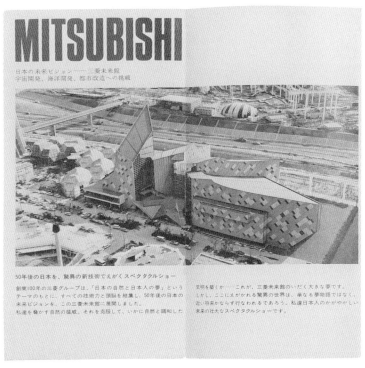

図1．三菱未来館のパンフレット（左上：表紙面、他：折り畳まれた内側面、個人蔵）

イタリア館と《メルクリウス像》──万博遺産としてのモニュメント

外国パビリオンの建築や展示品には、各国の歴史や美術、デザインが色濃く反映されている。三色に塗り分けられたオランダ館は、「レッド＆ブルー チェア」や世界遺産シュレーダー邸で知られる建築家リートフェルト（1888～1964）を彷彿とさせるし、アメリカ館には、ウォーホル（1928～1987）の《レイン・マシン》やオルデンバーグ（1929～）の《万博のための氷枕》など現代美術が展示された。

古代からルネッサンス、モダンデザインにまで傑出したアーチストを輩出したイタリアのパビリオンも、"大阪の斜塔" といわれたユニークな建築であり、マンズー（1908～1991）の彫刻《大きなリボン》のほか美術作品が展示され、フィレンツェのバルジェッロ美術館からは、1572年にローマのメディチ宮殿の噴水用に制作されたジャンボローニャ（1529～1608）の《メルクリウス》が特別出品された。

ギリシア神話のヘルメスと同一視されるローマの神メルクリウス（Mercuriu）は、神々の使者の役割を担い、科学や商業の神として崇拝された。翼のある帽子、

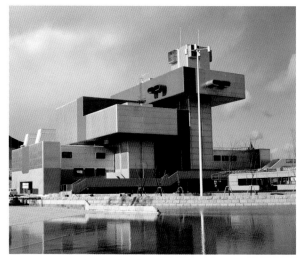

図1．オランダ館（写真提供：大阪府）

翼のあるサンダルに、「カドゥケウス」と呼ばれる2匹の蛇が巻きつく翼のある杖をもつ若者の姿をしている。

日本でのメルクリウスの受容は明治にさかのぼり、商業の神として1906（明治39）年の『大阪経済雑誌』表紙を飾ったほか、1918（大正7）年竣工の大阪市中

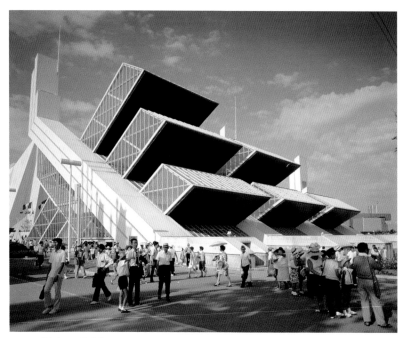

図2．"大阪の斜塔" といわれたユニークなイタリア館（写真提供：大阪府）

図3．6月15日発行第14年第8
号表紙
1906（明治39）年の『大阪経済雑
誌』表紙に描かれた商業の神メル
クリウス。

図4．『大大阪記念博覧会誌』
（大阪毎日新聞社発行）
の口絵に掲載されたポ
スター。1925（大正14）
年（個人蔵）

たいまつに変形された「カドゥ
ケウス」型の杖をもつ青年が描
かれた。

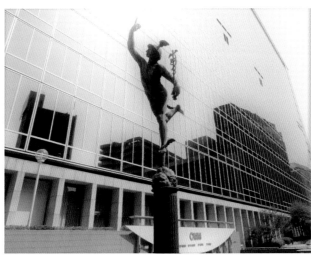

図5．大阪マーチャンダイズ・
マートビル（OMM）南側
に設置されたジャンボ
ローニャ《メルクリウス》
の複製像（左）と銘板
（下）。（撮影 筆者）

央公会堂（大阪市北区）の屋根に、ミネルヴァとともに商業神（公会堂では「メルキュール」と表示）として像が設置された。1925（大正14）年の「大大阪記念博覧会」のポスターにも、たいまつに変形された「カドゥケウス」型の杖をもつ青年が描かれ、同じ杖が、旧大阪市庁舎（1918年竣工）の会議室入口の横材「楣」（まぐさ）（大阪市立住まいのミュージアム蔵）にデザインされていたことも確認されている。東京高等商業学校（現・一橋大学）など旧制の商業学校の校章も「カドゥケウス」の図案が多く、大阪商科大学（後の大阪市立大学）の校章も、「カドゥケウス」の翼が市章の澪つくしとデザインされていた。

　万博の２年後の1972（昭和47）年、大阪市中央区天満橋にある大阪マーチャンダイズ・マートビル（OMM）の三周年を記念し、同ビル南側に《メルクリウス》の複製像が設置された。銘板には「商都大阪の飛躍発展と／その国際性と文化性の高揚を念じ／関係各位の協力を得て」と刻まれる。

　パンフレット表紙にその姿が描かれるなど、イタリア館にとってもジャンボローニャの像は目玉展示で

あったらしく、メルクリウスとゆかりの深い大阪を意識した展示品として選択されたのかもしれない。中之島公園を挟んで東西に位置する大阪市中央公会堂とOMMの二つのメルクリウス像は、商都を象徴するにふさわしい屋外モニュメントとして、今も大阪の街をみつめている。

（橋爪節也）

生活産業館と田中健三

生活産業館は、中堅企業が「生活をささえ、しあわせを作る産業」をかかげて共同参加したパビリオンで、その意図を表現するため、建築も六角形のユニットをハチの巣のように集合させて造られた。展示室「ハニーハウス」では 1 日の生活の流れを、28 企業による 28 のブースで演出した。

生活産業館のアートディレクターが田中健三（1918〜2012）である。田中は大阪市に生まれ、大阪市立工芸学校（現・大阪市立工芸高校）卒業後、三越百貨店広告部に勤めるとともに、画家として長谷川三郎らが結成した自由美術協会展に作品を出品する。

戦後は 1955 年に田中を中心に若いデザイナーのグループ「創作の室」を創立する。その設立宣言では「美術家と生産者の壁をなくするとともに造形芸術を社会に捧げるため」に「美術を営む全ての者の新しい組織体を生み、実践する」とし、「一般生活面のデザインの向上をはかること」を目的に掲げた。

さらに、海外の美術館に出品するなど世界的に活躍するほか、大阪芸術大学芸術学部芸術計画学科長を務めたり、田中自身の住まいのあった大阪府豊中市では、美術協会の設立や豊中美術館建設構想の発表など地域に根ざした活動も行っていた。豊中市の広報デザインの制作や広報担当顧問をつとめ、市内の東邦幼稚園の遊具や豊島小学校創立百周年記念のモニュメントなど、パブリックアートも多く手がけている。

（橋爪節也）

図 1.「1970 大阪名舗 8 カレンダー」1969（昭和 44）年
　　読売新聞社（個人蔵）
大阪の名所を題材にしたカレンダー。田中健三が担当した 3 月は万博会場を描いている。

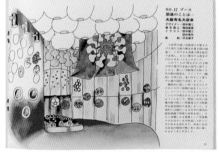

図 2. 生活産業館のパンフレット
（個人蔵）

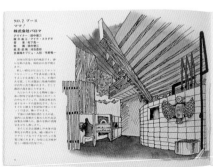

図 3. 生活産業館の展示内容を紹介する冊子（個人蔵）
田中健三は生活産業館のパロマと大阪大店会のブースを担当した。

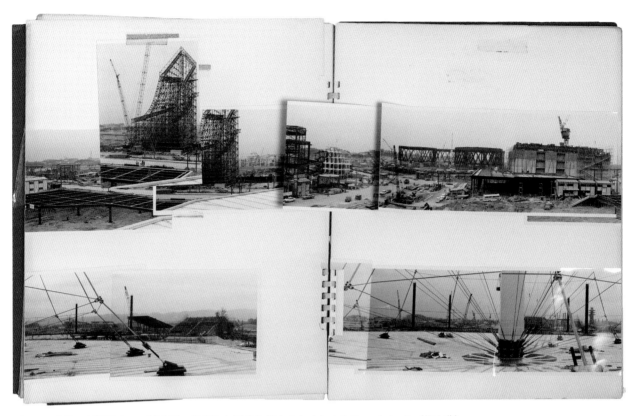

図4．田中健三が建設中の万博会場で撮影した写真などをまとめたスクラップブック（個人蔵）
建設中の三菱未来館（左上）、日本館（右上奥）、鉄鋼館（右上右）などが写っている。下はクボタ館の屋根を写したもの。

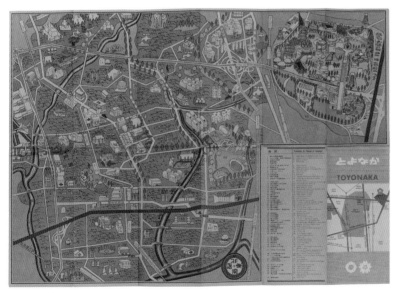

図5．「豊中市街図」1970（昭和45）年　豊中市
　　　役所市民部広報課（個人蔵）

折りたたみ式になっていて通常の地図と豊中市内
の名所のイラストマップ（左）が表裏になってい
る。デザイン：田中健三事務所。

図6．万博前後の豊中市の広報誌も、地元在住のデザイナーである田中健三の事務所が制作した。（個人蔵）

バシェの音響彫刻—— EXPO'70からよみがえる響き

岡田 加津子

1．音響彫刻とバシェ兄弟

　ベルナール・バシェ（Bernard Baschet, 1917〜2015）とフランソワ・バシェ（François Baschet, 1920〜2014）兄弟が、フランスでサウンドアートの仕事を始めたのは1952年頃だった。音響技師でこの時期の新しい電子音楽に大いに関心を持っていた兄ベルナールと、彫刻家を目指していた弟フランソワは、18世紀以来「新たな楽器」というものがほとんど発明されていないことに飽き足らず、既成楽器にはない音響を求める実験と研究に取り組み始めた。材料と形態の新しい組み合わせを試みた結果、彼らはアコースティックな（電子音でない）「音の出るオブジェ」というものを創り出した。それが音響彫刻である。

　バシェ兄弟は、「ただ展示するだけでなく演奏できるような音響彫刻を」と考え、1955年、作曲家でオルガニストのジャック・ラスリー、イヴォンヌ・ラスリー夫妻と「ラスリー・バシェ音響グループ」を結成、ガラスの棒が垂直に並んだクリスタル・バシェを開発し発表した（その後クリスタル・バシェは、バシェ兄弟のアシスタントを永年務めたミシェル・ドゥヌーヴとの共同研究によって、演奏のしやすさや音響、調律などが徐々に改良され、2000年ついに現在の形となった）。

　そのような演奏家用の改良が続けられた一方で、バシェ兄弟はいつも自分たちの作品を、一般の多くの人々に触ってほしいと考えていた。1963年パリ装飾芸術美術館で開催された音響彫刻展では「彫刻を演奏してください、さもなければ作品は完成しません」という札を置き、Hand On Exhibition（手を触れる展覧会）として、当時の伝統的な美術館の常識を覆した。ここにバシェの音響彫刻の「芸術＋科学＋一般参加」という理念が現れている。

　1958年ブリュッセル万博フランス館での音響彫刻2基（写真1、2）の展示、1965年ニューヨーク近代美術館における展覧会などを経て、バシェの音響彫刻は世界各地で紹介されるようになる。1967年モントリオール万博では芸術館にて展示され、その他、パフォーマ

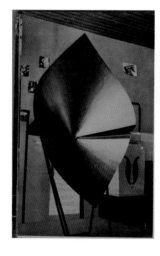
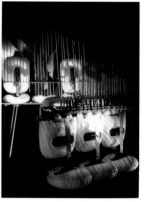

写真1．（右上）　写真2．（左）
ブリュッセル万博（1958年）で
展示された2基。

ンス公演や映画の中にも次々と起用されるようになる。1969年初めカナダのトロント科学センターで、フランソワ・バシェと武満徹は出会っている。このことが1970年大阪万博におけるバシェの音響彫刻展示を実現に導いたことは明らかであろう。

　ここでバシェの音響彫刻を、使用目的に応じて大まかに分類しておこう（分類は筆者による）。

　1）展示用芸術作品として
　　・SAD（Salon des Artiste Decorateurs）装飾芸術展覧会展示用（写真3）
　　・AMIENS（写真4）
　　・1970年大阪万博鉄鋼館ホワイエ展示用（写真5）、など
　2）環境デザインとして
　　・鐘楼
　　・公園の噴水
　　・学校のチャイム（写真6）
　　・ベッド、椅子、置物などインテリア類（写真7）
　3）演奏用楽器として
　　・Le Cristal Baschet（クリスタル・バシェ）
　　　　　　　　　　　　　　　　　　（写真8）

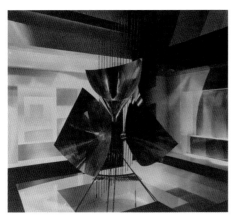

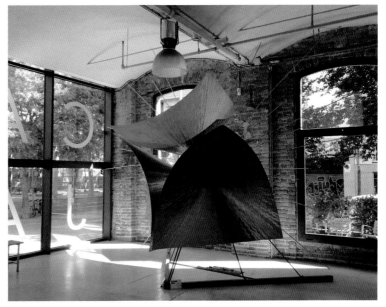

写真3．装飾芸術展覧会展示用に作られたSAD
　　　（Salon des Artiste Decorateurs）

写真4．バルセロナ大学にある AMIENS

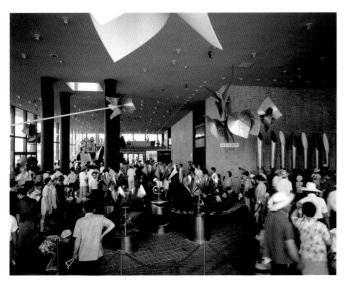

写真5．1970年大阪万博鉄鋼館ホワイエにおける展示の様子
　　　（写真提供：大阪府）

写真6．小学校のチャイム（パリ近郊サン・ミシェル・
　　　シュル・オルジュ）

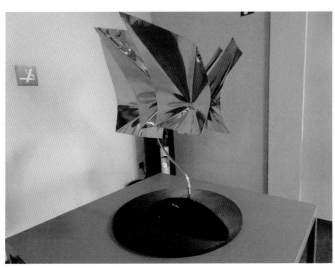

写真7．インテリアとしての音の鳴る作品（バルセロナ大学）

- La Tôle á Voix（声盤）（写真9）
- Piano Baschet Malbos（写真10）など

4）教育用音具として
- Instrumentarium Pédagogique Baschet 14種（写真11）

こうしてみると、バシェ兄弟が60年という月日をかけて作り続けた音響彫刻の数々が、単に「芸術作品」として陳列されるだけではなく、人の実生活のさまざまなフェーズに浸透していくことを目指していたことがわかるであろう。

2．音響彫刻と日本

1970年大阪万博の鉄鋼館の音楽監督であった作曲家・武満徹（1930〜1996）からの招聘を受け、1969年7月フランソワ・バシェと、建築家のアラン・ヴィルミノが助手として来日。それから約4か月の間に17基もの音響彫刻が作られた。それらは鉄鋼館のテーマ「鉄の歌」にふさわしく、材料は全般に渡って金属が使われていた。また一度にこれだけ多くの大型の音響彫刻が作られた例は他になく、このことがバシェの音響彫刻と日本とのつながりを決定的なものにした。

万博開催中にはバシェの音響彫刻を用いて作曲された管弦楽作品が、鉄鋼館内の音楽ホール、スペースシアターで毎日流された。これらの作品（武満徹作曲「クロッシング」、アニス・クセナキス作曲「ヒビキ・ハナ・マ」、高橋悠治作曲「エゲン」）は後に『SPACE THEATRE』としてビクターからリリースされた。

また《今日の音楽−1　MUSIC TODAY 1》として1970年8月21日には「バッシェの楽器によるコンサート」（文言は当時のパンフレットのまま）が開かれている。この時、武満徹の「Seasons（四季）」が4人の奏者によって初演されるはずであったが、カナダからの奏者2名が到着せず、その結果、山口保宣、マイケル・ランタの2名がなんとか初演した、という逸話が残っている。また当時のパンフレットには「Baschet's Musical Sculptures」とあり、日本語では「楽器彫刻」と訳されていた。だが『美術手帖』1969年9月号にはジョセフ・P・ラヴ「フランソワ・バッシェと音響彫刻」という解説が掲載されており、ここでは「音響彫刻」という名称が使われている。結果的に現在日本では「バシェの音響彫刻」という呼び方が通例となっている。

これら同時代の文献からは、1970年当時の熱気あふれる前衛音楽の諸潮流に、バシェの音響彫刻の音が非常にマッチしていた様子がうかがえる。また、ツトム・ヤマシタと共にバシェの音響彫刻を演奏した日フィルの打楽器奏者・佐藤英彦（1929〜2016）は、その響きにインスパイアされ、その後、創作楽器を作り続けた音楽家として記憶にとどめられるべきであろう。

しかしながら、万博閉幕後もスペースシアターを現代音楽のメッカとして使い続ける計画は、武満徹から強い要望が寄せられたにもかかわらず頓挫し、バシェの音響彫刻もすべて解体され、部材となって倉庫へ移動され、誰からも顧みられずいつの間にか忘れられていった。周知のように万博パビリオンは会期終了後に取り壊されることが前提で建てられていたが、鉄鋼館と日本民芸館だけは奇跡的に残された。しかしそれから40年間、スペースシアターを擁する鉄鋼館はその扉を閉ざしたまま、万博記念公園内にひっそり建ち続けることになる。

3．音響彫刻の修復

2010年に鉄鋼館が「EXPO'70パビリオン」として再びオープンした。このことが、バシェの音響彫刻を永い眠りから解くことになる。まずオープンに際し、万博記念機構がバシェの音響彫刻17基の内の1基「池田フォーン」（写真12）の修復を乃村工藝社に依頼した。

2013年鉄鋼館の再オープンを知った川上格知（1947〜2017）が、EXPO'70当時、フランソワ・バシェのアシスタントとして自らが音響彫刻製作を手伝った職人であることをEXPO'70記念パビリオンに名乗り出た。そこに居合わせた岡上敏彦（当時、万博記念公園事務所営業推進課に勤務）の尽力によって、万博バシェ修復企画が進み始めた。そして宮崎千恵子（元オルガニスト、フランス在住）、永田砂知子（打楽器奏者、2015年よりバシェ協会会長）姉妹の惜しみない協力により、フランソワ・バシェの晩年の教え子、マルティ・ルイツ（バルセロナ在住）に修復作業の白羽の矢が立てられた。こうして2013年10月、マルティ・ルイツが来日し、川上格知との協働により「川上フォーン」（写真13）と「高木フォーン」（写真14）が修復された。バシェは自分を招いてくれた日本への感謝の気持ちと、金属加工に携わった日本人職人たちの技能の高さに敬意を表し、音響彫刻一つ一つにお世話になった日本人の名前を付けていた。川上フォーンはアシスタント川上格知の名が付けられたものである。なお2013年の修復の際、電話で修復を援助したアラン・ヴィルミノ（前述）が、高木フォーンは実は「関根フォーン」であると指摘している。

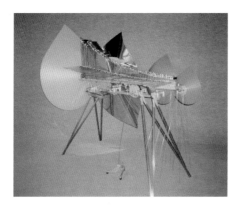

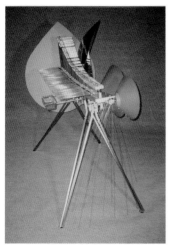

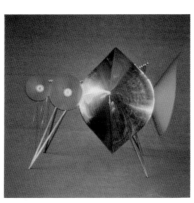

写真 9．La Tôle à Voix 声盤
（© Adagp, Paris, 2021）

写真 8．Le Cristal Baschet クリスタル・バシェ（© Adagp, Paris, 2021）

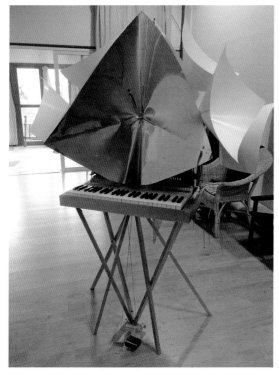

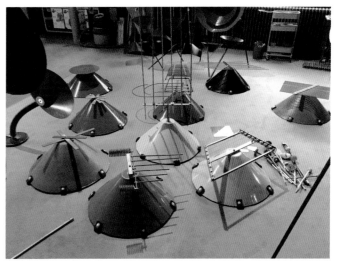

写真11．バシェの教育音具（愛称：Palette Sonore　パレット・ソノー
ル 14種）

写真10．Piano Baschet Malbos ピアノ・バシェ・マルボス
（パリ Studio 4'33" ピエール・マルボス氏所蔵）

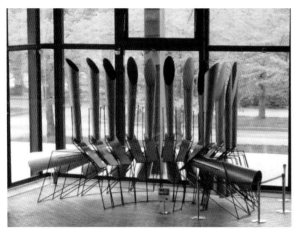

写真12. 池田フォーン（EXPO'70パビリオン、写真提供：大阪府）

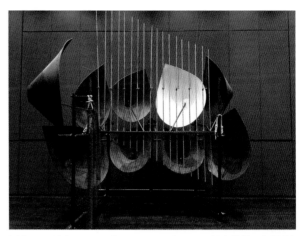

写真13. 川上フォーン（EXPO'70パビリオン、写真提供：大阪府）

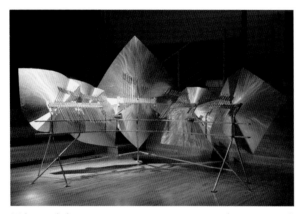

写真14. 高木フォーン Photo by Yuki Moriya（EXPO'70パビリオン、写真提供：大阪府）

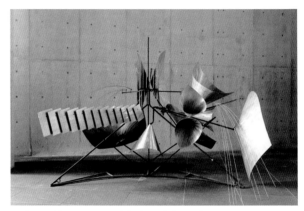

写真15. 桂フォーン（京都市立芸術大学）

この２基の修復後、EXPO'70パビリオンにおいて修復記念コンサート（2013年12月１日）が、またその翌日には京都市立芸術大学（以下、京都市立芸大）において柿沼敏江（当時、京都市立芸大音楽学教授）企画「バシェの音響彫刻　講演と演奏」が開催され、マルティ・ルイツ（前述）と永田砂知子（前述）の演奏により、川上フォーン、高木フォーンの響きが、43年ぶりに蘇った。

2015年５月東京国立近代美術館と東京藝術大学の共催で「大阪万博1970デザインプロジェクト」展が行われ、その関連イベントとして「フランソワ・バシェ音響彫刻の響き」が開催された。川上フォーンが大阪EXPO'70パビリオンから東京国立近代美術館へ運搬され、映画上映、シンポジウム、コンサートなどが行われた。

さらなる修復のチャンスが訪れたのは2015年秋である。京都芸術センターと京都市立芸大との共同事業アーティスト・イン・レジデンスプログラムのアーティストとして、マルティ・ルイツが再び来日、京都市立芸大の彫刻棟において、彫刻専攻の松井紫朗教授や学生たちと共に「桂フォーン」（写真15）、「渡辺フォー

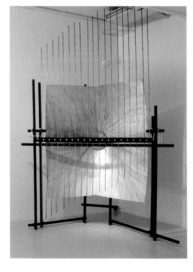

写真16. 渡辺フォーン
Photo by Yuki Moriya
（京都市立芸術大学）

ン」（写真16）を修復したのである。完成した音響彫刻２基を用いた学生コンサートが、まず京都市立芸大で開催され、その後、京都市立芸大から桂フォーンと渡辺フォーンが、そしてEXPO'70パビリオンから川上フォーンと高木フォーン、つまり４基の音響彫刻が京都芸術センターに集められ、展示会、レクチャー、子ども向けワークショップ、映画上映会、コンサートなどのさまざまな催しが行われた。柿沼敏江教授（前述）

が中心となって11月15日開催されたコンサートでは、1970年大阪万博では完全な形で初演されなかった武満徹の「四季」が、4基の音響彫刻、4名のプレイヤー（山口恭範、中谷満、永田砂知子、宮本妥子）によって、本来作曲家の望んでいた編成で初演されるとあって、関西圏以外からも多くの観衆が詰めかけ、おおいに話題を呼んだ。

　2016年3月には、バシェ協会と東京藝術大学共催による「バシェ音響彫刻の修復とその意味」というシンポジウムが東京藝術大学情報センターにおいて行われている。

　翌2017年、東京藝術大学バシェ修復プロジェクトチームにより、6基目の音響彫刻の修復が行われた。これが「勝原フォーン」（写真17）である。その修復資金はクラウドファンディングによって広く一般から集められた。この修復プロジェクトはリーダーの川崎義博（当時、東京藝術大学先端芸術表現科非常勤講師）の下、田中航（同大学金工機械室非常勤講師）ほか同大学保存修復科、藝大ファクトリーラボの有志、また共同研究先であるバルセロナ大学からもマルティ・ルイツが参加し、アーカイブを残しつつ修復作業に臨んだ。しかし、勝原フォーンは不明な点や紛失した部材が多く、参考資料も少ない中で、試行錯誤を重ねた結果の修復であると、川崎は述べている。

4．音響彫刻を用いた新しい創造活動

　2015年の京都芸術センターにおける音響彫刻イベントが終わり、いったん京都市立芸大に戻ってきた桂フォーンと渡辺フォーンを目の前にした筆者は、バシェに関わる研究や創造活動を、これでおしまいにしてはならないと考え、万博記念機構に音響彫刻部材の貸与期間延期を申し入れることを、当時の音響彫刻管理責任者・柿沼敏江教授に提案した。音響彫刻が大学にあってこそ芸術研究と教育研究に役立てられることを万博記念機構も理解し、東京藝術大学と共に2015年より3年間の貸与契約を取り交わした（2018年4月より1年ごとに更新することに変更）。

　2016年4月より、京都市立芸大の作曲専攻ゼミで、音響彫刻を使ってどんなことができるかについて計画を立て始めた。そのためには構造の把握、ピッチの測定、演奏法の開拓、記譜法の工夫など、既存の楽器のために曲を書くのとは違った作業をする必要があった。学生たちは試行錯誤しながらも、同年11月に、学内で開催した音響彫刻ライヴで新作を発表した。同ライヴ

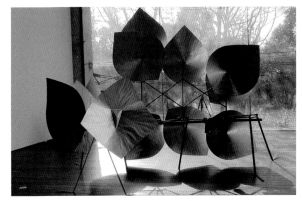

写真17．勝原フォーン（東京藝術大学）

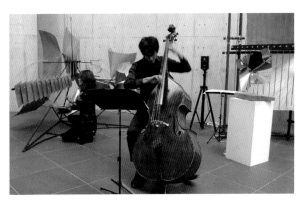

写真18．新作初演風景（京都市立芸術大学）

では他2組の即興パフォーマンスと、筆者の「Howling to the Moon – for Katsuraphone & Contrabass」も初演されている（写真18）。

　翌年2017年4月より京都市立芸大の美術学部・音楽学部初めての合同ゼミ「テーマ演習：新・音響彫刻プロジェクト」が発足した。彫刻専攻の松井紫朗教授（前述）と筆者とが指導を担当し、6月にはロームシアター京都を中心に行われた文化イベント「OKAZAKI LOOPS 2017」の「音をとらえる」部門に参加した。そこでは、バシェの音響彫刻にダンスや書も交えたパフォーマンス公演や、音と立体作品を考える学生の新しい作品なども紹介された（写真19）。

　2018年3月、2019年3月と2年連続で、京都市立芸大と京都府民ホールALTIとの共催事業「音×彫刻×身体＠ALTI」が行われた。この公演では、京都市立芸大のテーマ演習の中で生まれたオリジナルの音響彫刻も登場し、アルティ・ダンスカンパニーによる身体とのコラボレーションが好評を博した（写真20）。

　2017年秋に修復が終了した勝原フォーンは、同年東京藝術大学取手キャンパスでお披露目コンサートやワークショップが開かれ、現在もオープンキャンパス「取手アートパス」などで重要な役割を果たしている。また上野キャンパスでも音響彫刻コンサートやシンポ

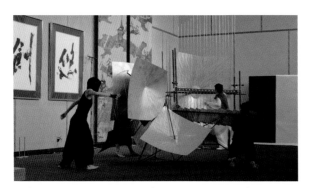

写真19. OKAZAKI LOOPS（ロームシアター京都）

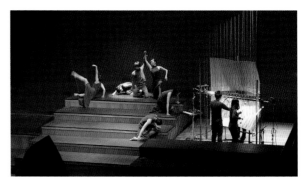

写真20.「音×彫刻×身体＠ALTI」（京都府民ホール・アルティ）

ジウムが開催されている。

　2018年7月には川崎市岡本太郎美術館において勝原フォーンの展示とコンサート、レクチャーが行われ、EXPO'70で共存した岡本太郎の世界とバシェの世界とが、再認識された。

5．音響彫刻のこれから

　1970年大阪万博から50周年にあたる2020年、これまで日本で修復されてきたバシェの音響彫刻も50歳を迎えたことになる。修復に際して、紛失したり破損したりしている部分は新しい部材に交換されているが、大部分の部材は1970年当時の物である。当然、錆びたりゆがんだり、ネジ山が甘くなっている箇所などがある。バシェの音響彫刻を新しい創造活動に生かすことと同時に、芸術作品としての管理メンテナンス、そしてアーカイブの管理が不可欠と、関係者には思われた。これが契機となり、2019年4月京都市立芸術大学芸術資源研究センター（略称：芸資研）の新規研究プログラムとして「バシェの音響彫刻プロジェクト」が発足した（企画代表者／岡田加津子、共同企画者／川崎義博・芸資研客員研究員、三枝一将・東京藝大ファクトリーラボディレクター）。その成果は2020年11月～12月にかけて、京都市立芸大ギャラリーアクアに池田フォーンを除く音響彫刻5基が集結し、修復アーカイブ、レクチャー、国際シンポジウム、ワークショップ、コンサートを含む「バシェ音響彫刻　特別企画展」として、一般公開された。

　現在、世界各国（USA、カナダ、メキシコ、フランス、スペイン、スウェーデン、デンマーク、ベルギー、ドイツ、オランダ、日本）に公式な委嘱によるバシェ作品は存在するが、その中でも、フランス、スペイン、日本におけるバシェの音響彫刻の保持数は突出している。フランスにはバシェ兄弟の共同作品、および兄ベ

ルナール・バシェの作品が多く残っている。また弟フランソワ・バシェは晩年スペインに移住したため、その作品の多くはバルセロナ大学に保管されている。また1970年大阪万博時のために作られた音響彫刻は、実質的には、すべてフランソワの作品である。

　フランスに残されたバシェ作品を管理しているのはフランス・バシェ協会 L'association Structures Sonores Baschet（略称：SSB）である。SSBはパリ近郊にあるベルナールの元工房を本拠地として、遺された音響彫刻作品の展示や部材の保管、またバシェの教育音具 Palette Sonore（前述 写真11）の製作や貸出、それらを用いたワークショップを行うなど、バシェの音響彫刻の著作権を尊重しながら、発展・普及に尽力している。

　一方で、バルセロナ大学に保管されているバシェ作品の管理責任者は、日本で作られたバシェの音響彫刻の修復に多大な貢献を果たしたマルティ・ルイツである。彼はバシェの音響彫刻の構造を用いた新しい音響彫刻の製作に意欲的である。

　このように、バシェの音響彫刻は個人の芸術作品であるがゆえに、著作権、所有権、相続権などについては細心の注意を払わなければならないだろう。しかし、バシェ兄弟の最も望んでいたこと——多くの人々に作品に触ってもらい、自分で新しい音を発見する喜びを体験してほしい——を果たし、バシェの輪を広げていくために、今後ますますフランス（SSB）、スペイン（バルセロナ大学）、日本（京都市立芸大、東京藝大、バシェ協会、大阪府万博記念公園事務所）が提携し、相互に協力し合っていくことが大切だと考える。

　最後になったが、この小論を執筆するにあたり、岡上敏彦氏、宮崎千恵子氏、永田砂知子氏、柿沼敏江氏、川崎義博氏より多くの貴重なご助言をいただいた。これらの方々によるこれまでの努力と行動力なくして、現在のバシェ・プロジェクトは存在し得ない。お一人お一人に心から感謝申し上げたい。

大阪万博での
シュトックハウゼンと、
50年後の『マントラ』
関西初演

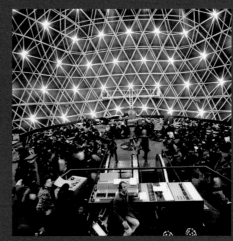

図1.「ドイツ館オーディトリウムのなかのシュトック
ハウゼン」写真奥に銅鑼やピアノなどの楽器が
見える。手前中央の人物がシュトックハウゼン。
©Stockhausen-Stiftung für Musik Kürten,
Germany（www.karlheinzstockhausen.org）

1970年の大阪万博では、電子音楽など実験的な現代音楽が多くのパビリオンで生演奏、またはテープ音楽として放送された。戦後の日本においては、欧米の同時代の音楽が次第に演奏されるようになり、高度経済成長期のさなかの1960年代からは、国内外の作曲家が集まる現代音楽祭が活況をみせた。そしてテクノロジーの発展によって数々の電子音楽作品が生まれていたが、大阪万博はあたかもそれらの集大成のようであった。作曲家たちの音楽の自由な実験場でもあると同時に、大衆が同時代に生み出される新しい音楽に接する広場ともなった、日本の音楽史的にも意味の深いイヴェントだったと言える。

このコラムでは、「音楽の園」のテーマのもとに音楽堂「オーディトリウム」をメインホール（図1）とし建設されたドイツ館で、連日自作曲の演奏をした作曲家シュトックハウゼンについてと、大阪万博期間中に構想された代表作の一つ、2台のピアノのための『マントラ』、そして50年後の『マントラ』の関西初演の三つについて記したい。

大阪万博でのシュトックハウゼン

現代ドイツを代表する作曲家、カールハインツ・シュトックハウゼン（1928-2007）は、当時すでに世界的に影響力の大きい存在であった。日本においても、代表作の一つ『コントラ−プンクテ』（1952/53）が1957年の第1回現代音楽祭（軽井沢）で日本で初演され、1966年にはNHKの招きで来日し3か月間滞在して電子音響作品を制作するなど、すでによく知られた作曲家であったことから、ドイツ政府がシュトックハウゼンをプロデューサーにしたのは

「良い人選」だとドイツの産業紙、ハンデルスブラットの万博特集号が伝えている。

同紙によると、シュトックハウゼンよりも年上の、電子音響を使用する前衛作曲家アイメルト、ツィマーマン、ブラッハーにも新作を依頼している。

ドイツ館の音楽堂「オーディトリウム」の設計には、シュトックハウゼンの意見がほぼ全面的に取り入れられた。シュトックハウゼンは、以前より音楽の構成要素として「空間性」を重視していた。彼の作曲する「空間音楽」の作品上演には、あらゆる速度、方向から音を操ることのできる環境が理想だったが、その理想的環境を実現するのに格好の機会であった。完成したオーディトリウムは、内壁や客席などに何百ものスピーカーが埋め込まれた実験的な会場となり、シュトックハウゼンはそこで6月20日頃に帰国するまで連日、一緒に来日した音楽家たちと自作曲の演奏をした。演奏されたのは、"SPIRAL（螺旋）"、"Zyklus（ツィクルス）"、"Pole（極）"、"EXPO（エクスポ）"などの電子音響を使う即興的な作品であった。生演奏のない時間帯は、録音された音楽が放送されていた。生誕200年であったベートーヴェン等の古典音楽を放送することもあった。

2台のピアノのための『マントラ』

大阪に滞在中のシュトックハウゼンは、2台の

図2.「『マントラ』楽譜　部分」Osaka 1.5–20.6　1970と記されている。

図3.「シュトックハウゼンによるフォルメル "MANTRA" のドローイング」色付けして示されている。©Stockhausen-Stiftung für Musik, Kürten, Germany

ピアノのための作品『マントラ』を構想し、作曲に着手した。『マントラ』は、1960年代までの即興的な電子音楽から離れて伝統的な記譜に回帰し、またこれ以降の作風の主流となるフォルメル技法の始まりとなる意味で重要な作品と位置付けられる。楽譜上に自筆で記されているように5月1日から6月20日の間に大阪で（図2）、その後7月10日から8月28日までの間に自宅のあるキュルテン（ドイツ）で作曲された。

　1972年リリースのLP『マントラ』に書かれたシュトックハウゼン本人によるライナーノーツには、より細かく記されている。

　　「2人のピアニストのための『マントラ』の形式のプランと枠組みは、日本の大阪で1970年5月1日から6月20日までの間に生まれました。正午に万国博覧会の球状のオーディトリウムに出かける前に、毎朝約3時間、ホテルの部屋で作曲をしました。球状のオーディトリウムでは毎日午後3時30分から午後9時頃まで、20人の若い歌手や楽器奏者とともに、100万人以上の聴衆のために私の作品を演奏しました。
　　その後7月10日から8月18日まで中断することなくキュルテンでスコアを書き、10月18日、ドナウエッシンゲン現代音楽祭にて、ピアニストのアロイス・コンタルスキーとアルフォンス・コンタルスキーによって、バーデン・バーデンの南西ドイツ放送局の委嘱作品として初演されました。」

　作品全体は、13音からなる "MANTRA" と名付けられたフォルメルから生成され統一されている。（図3　LPジャケットの譜 "MANTRA" を参照）命名の理由についてシュトックハウゼンは言明しておらず、大阪で作曲されたことが反映されているだろうと推測できるだけだが、1966年に

NHKの招きで長期滞在した時にも東大寺、興福寺など関西の寺社仏閣を訪れて感銘を受け、写真等資料が残されていることを付け加えたい。また、『マントラ』では二人のピアニストは、ピアノパートに加えて打楽器演奏が求められているが、使用打楽器として楽譜に指定されているのはそれぞれ12音の音程の異なるアンティークシンバルと、木製の仏具である（木製仏具は、ウッドブロックで代用可と書かれている）。アンティークシンバルの音色は、ガムランのようにも、仏具のおりんのようにも聞こえる。ピアノの音は、電子的なリング変調により鐘のような質感の音に変換される。このように聴覚的に日本あるいはアジア的要素を含むように感じさせる作品である。また曲中に二人のピアニストが立ち上がって "Jo ho-Ta（ヨー、ホーー、タ）" と数回、能囃子のようなリズムで大きく発声する箇所が存在し、能のようだと日本人であれば容易に解釈できる演劇的要素もある。

作曲から50年後の『マントラ』関西初演

　2台のピアノのための『マントラ』は、作曲から50年を経て、浦壁信二氏と大井浩明氏によるピアノのデュオ、有馬純寿氏による電子音響で関西初演された（図4、5）（2021年1月9日　於芦屋市民センター ルナ・ホール　主催：芦屋市・芦屋市教育委員会）[註]。

　大阪万博に由縁し、日本を思わせる音響や仕掛

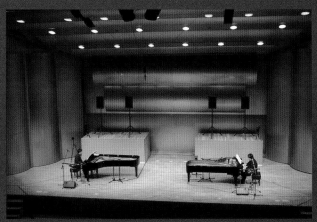

図4.「『マントラ』本番演奏写真」2021年1月9日　芦屋市民センター　ルナ・ホール。第一ピアノ（舞台右側）：大井浩明　第二ピアノ（舞台左側）：浦壁信二　電子音響：有馬純寿 © 芦屋市民センター

図5.「1970年の音を聴く　2台のピアノと電子音響のためのシュトックハウゼン『マントラ』チラシ」

けを持つこの作品は、本当なら、とりわけ関西において現代音楽作品の中でも近しいはずだが、これまで演奏されることがなかった。実演に至るまでに大小の複数のハードルがあることが理由だろう。まず演奏面では、演奏時間が切れ間なく約70分と長いうえに、ピアノパートが超絶技巧であり、ピアノを弾きながら打楽器を鳴らすため打楽器を含めた練習が必要となり、リハーサルに膨大な時間を要することや、電子音響の専門的な演奏家が最近まで存在しなかったこと。設備面からは、12音のアンティークシンバルなど指定に合わせた打楽器をリハーサルから本番までの期間手配しなければならないこと、楽譜の指定では4メートルの高さの位置にスピーカー（実際はやや低くなることが多い）を舞台に4台用意する必要があること。さらにリング変調する装置や、短波モールス信号の音源とそれを流す装置の準備など、「2台ピアノのための」というタイトルからの想像をはるかに超える準備と装備が必要であることが演奏の機会を遠ざけた。インターネット上では、欧米の演奏家が音楽祭などで（曲名が欧米語でなく、日本的要素のある作品にもかかわらず）『マントラ』を演奏する記録動画が散見されるのとは対照的である。

　今回の演奏会では、可能な限り楽譜の指示に従った実現化を心がけた。通常2台のピアノ曲を演奏する場合は、奏者間のコンタクトを取りやすくするためにできるだけピアノを近づけるのが普通だが、作曲者の指定に従い、ピアノ1台分以上の間をあけて舞台の左右に大きくピアノを離した

（図4）。そうすることでアンサンブルは難しくなるが、音響的にはユニークな左右のステレオ効果が生まれた。また、ピアノの後方の高い位置にスピーカーを離して4台設置し、マイクにより増幅され、リング変調で加工されたピアノの音がそれぞれのスピーカーから聞こえる。ピアノ自体からもピアノの本来の音が鳴り、ホールの中で混じり合う。こうして、拡張する"MANTRA"が作曲者の意図通りに十全に空間に響くことになった。

　今回、21世紀の演奏家たちによる新しい解釈と美しい演奏により戦後前衛作品の名曲が一つ蘇った。大阪万博で行われたさまざまな実験的、前衛的な芸術について、人々の記憶としてぼんやり漂っていたものは、透視図を作り、記録や再演を通して歴史化される必要があるだろう。それには半世紀＝50年というのが一つの節目であるに違いない。演奏されず埋もれている作品は他にもたくさん存在する。今後も数々の作品が演奏され前衛音楽演奏の歴史が大阪、関西で作られるよう期待したい。

（備考）ここでは触れなかったが、ドイツ館と並んで、音楽堂「スペースシアター」を主要施設とする鉄鋼館も、武満徹をプロデューサーに迎え、国内外の作曲家が集まり同時代の音楽を生演奏し後に残した影響も大きく、その内容については特筆すべきである。

註　大阪万博と同じ1970年に開館した同ホールの50周年記念演奏会であり、演奏会のタイトルは「1970年の音を聴く　2台のピアノと電子音響のための　シュトックハウゼン『マントラ』」である。当初は2020年6月6日を予定していたが、同年の新型コロナウィルス感染拡大のために延期され開催された。ルナ・ホールはル・コルビュジエの高弟であった建築家坂倉準三の事務所による設計、モダニズムの息遣いを感じる建築であり、ホワイエには吉原治良による大きい白い円環が空間を囲むように描かれている。

（佐谷記世）

大阪万博——インドネシア館の記録

ディクディク・サヤディクムラッ

孔井 美幸（助手／翻訳）

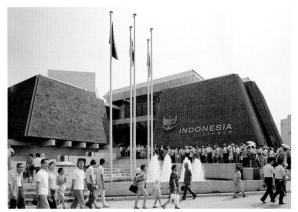

図1．インドネシア館の正面玄関前で入場を待つ人々（写真提供：大阪府）

1．はじめに

　大阪万博は、アジアで最初の万国博覧会として開催され大きな成功を収めた。会期は1970年3月15日から9月13日、計183日間で64,218,770人もの人々が訪れた。77か国116のパビリオンがあり、インドネシア館（以下、イ館）においては総計7,077,480人の観客が訪れた[1]。「人類の進歩と調和」という博覧会のテーマに対し、インドネシア政府（以下、イ政府）は、「多様性の中の統一と普遍性の中の多様性」という展示テーマを掲げた。その背景は、スハルト（Soeharto, 1921〜2008）政権の新体制、国家イデオロギーの表象としてのモットーBhinneka Tunggal Ika（多様性の中の統一）と国家哲学パンチャシラ（建国五大原則）を参照し、この国の多様な文化を象徴するものであった。

　1990年代前半、当時筆者がバンドン工科大学（以下、ITB／Institut Teknologi Bandung）の学生だった頃、芸術・デザイン学部の校舎には、大阪万博イ館に展示された多数の作品が倉庫の外まではみ出し保管されていたことやシッダルタ教授（Gregorius Sidharta Soegijo, 1932〜2006）が万博での出来事を話していた記憶がある。インドネシアにおいて、これまで大阪万博は日本の国家行事の一部としての認識が強く、近代美術史の中ではその意義が見過ごされてきたように思

われる。筆者は大阪万博へのITBの関わり、イ館内に展示された美術品や展示方法などを明らかにし、歴史的な意義を学術的に検証する必要があると考え、調査を行った。以下、調査の過程で明らかになった事実について、断片的ではあるが示しておきたい。

2．参加決定まで

1966年9月	外交ルート／イ政府に対して外務大臣向け（資料配布）[2]
1967年2月	万国博覧会協会（万協）市川常任理事がインドネシアを訪問、外相とインドネシア銀行総裁と会見、外相は参加したい旨を発言[3]
1968年1月15日	イ政府は万国博に原則的に参加決定[4]
3月5日	万協の朝海理事がインドネシアへ公式訪問[5]

図2．参加決定までに関する文書（日本万国博覧会記念公園事務所）

8月21日　パロン外務省一般経済局長代理が在イ大使館に電話連絡、参加決定[6]

8月24日　インドネシア外務省公信にて参加決定、口上書万協接受[7]

10月7日　スハルト大統領は大統領令を制定、イ万博執行委員会を組織[8]（図2）

11月13日　公式契約[9]、40番目の契約参加国[10]

(1) 資金問題

1967年12月から数か月間、イ政府と DEPPI/Dewan Pekan Raya dan Pameran Indonesia（インドネシア国際展示会と博覧会）が民間と共同で万博に向けて準備を進めていた[11]。しかし、資金面での調整がスムーズにいかなかった。独立館を建設したいイ政府は、巨額の資金を必要としていた。日本政府は、金額を抑えて早い段階でイ国を参加国としたいと焦り、イ政府の発言や動向、発行物などからも参加に対する態度を測り、それに敏感に反応していた。3月8日の文書から経費を推察していたことが伺える。

3月5日　特使より東南アジアの諸国の積極的な参加動向をイ経済大臣伝え、「イ側事務所が考えているほどの高額（数百万ドル）は要しない。質素ながら貴国の威厳を充分発揚できる形で参加されることに意義がある[12]」ことを伝える。

3月6日　アンタラ通信によると各省連絡協議会は、万国博参加に関する案を取りまとめ政府に提出済み…一番の問題は資金…万博に参加するかどうか未定…経費は、2〜10百万ドルと推定される[13]。

3月8日　在イ日本大使から日外務大臣宛　おそらく1〜2百万ドルの誤値であると指摘[14]。

8月の口上書から11月に正式契約する間も、資金の件で政府間の打ち合わせや会議がたびたび行われていた。9月14日経済局宛インドネシアの万博参加手続き（照会）によると、「9月12日にスハルト大統領特別補佐官、13日に BAPPENAS／Badan Perencanaan Pembangunan. Nasional（国家開発企画庁）長官と面会し、イ政府の最大問題であった参加資金問題について、イ政府内部においてなんら進展をみていないまま、参加決定に踏み切った」こと、「1969年の日本のプロジェクト援助のうちからこの資金を出してもらうことの可能性について検討してほしい」ことがあきらかとなり、

「賠償資金の一部を日本国内での建物建設等に使用した先例はないわけではないが対外借款の一部を国内で使用した先例は小官の知る限り存在しない」と述べたという記録もある[15]。

賠償資金とは、1958年1月20日にジャカルタで署名された日本国とインドネシア共和国との間の平和条約第四条1（a）の規定の実施に関する協定を指している。12年の期間内に年平均2,000万USドルを供与賠償するものである[16]。当時の為替は、約1ドル約310円×2,000万ドル＝約62億である。イ館の総工費6億円は、そのうちの一部が流用された可能性があると筆者は考える。資金問題をクリアしたイ政府は、次に敷地の問題を持ち掛けた。

(2) 敷地

インドネシアを参加国にするため、日本政府及び万博協会はあらゆる手段で協力していた。独立館を建設したいイ政府は、予定していた敷地面積では不足していたため、何度も協議があった。最終的に、1968年9月9日国家企画庁副長官及び関係各省と万博協会飛田出店部長と敷地についての打ち合わせ、翌日11日閣僚会議敷地（2,200平方メートル）決定[17]、9月14日付の東外展（出展部外国出展課東京外国出展係）#268によると、「イ政府は、最低2,500平方メートルの敷地を希望し、No.4150を南側に2,200平方メートルまで拡大することとなり、アジア共同館に予定していたところなるも、協会においては地域別に共同館を作る構想を必ずしも固執しない考え方に変わりつつあるところをインドネシア国の参加を確定的にするためにとった策である」と書かれている。この書類からわかるように、インドネシアの参加を優先し、アジア共同館は架空のものとなった。独立館としての国のイメージに沿った展示をするために意思を曲げなかったことで、東南アジアの国々の中で最大の大きさ（資料1）のイ館が建設された。

（資料1）　　　　　　　　　　　　　　　　　（㎡）

	国	建築面積	延床面積
1	インドネシア	1,293	2,216
2	フィリピン	892	965
3	タイ	833	342
4	マレーシア	777	1,031
5	カンボジア	210	241
6	ラオス	210	210
7	ベトナム	200	240
8	シンガポール	144	144

（3）バンドン工科大学（ITB）とデザインセンター（ITBDC）

新興勢力会議場（CONEFO）を建設中のITB既卒建築家のスジュディ（Soejoedi Wirdjoatmodjo, 1928～1981）は、BAPPENASと緊密な関係にあった。彼は、「私が政府へ口利きをするから、芸術、デザイン、建築の仲間で一緒にデザインセンター（ITBDC）を設立しよう」とBAPPENASに話を持ち掛けた[18]。10月には、1970年万国博覧会国内実行委員会を設立し、最高責任者にウィジョヨ・ニティサストロ長官（Widjojo Nitisastro, 1927～1984）が就任。11月ITB内にITBDCを設立した（実際には万博デザインセンターという名称で呼ばれていた[19]）。図3に書かれたレターヘッドの住所が現在のITBと同位置と確認できる。センター長にアフマド・サダリ（Ahmad Sadali, 1924～1987）、技術長にブット・モフタル（But Mochtar, 1930～1993））といずれもITBの教員が任命された[20]。

図3．ITBDCで使用されたレターヘッド（ITB、Soemardja Galley）

ITBは、オランダ政府によって1920年に設立された国立大学で、スカルノ（Soekarno, 1901～1970）初代大統領が学んだことで知られ、日本占領期には工業大学と日本語に改名された歴史がある。47年に工学部内に芸術学科を開設され、翌年にはオランダの画家のリース・ムルダー（Ries Mulder, 1909～1973）が実技と美術史理論を担当、ヨーロッパやアメリカの大学で芸術を学び帰国した教授たちも教鞭をとっていた。西洋のモダニズムの概念に基づきキュビスム、技法、知識、方法、技術を最初に受け入れ、1959年に芸術・計画学部となり、60年代には国内にある他の美術教育機関と比べ、近代的なアトリエと設備を備え、西洋式の概念で教育を行い、制作を行う時代精神を備えていた。

ITBDCは、ITBの芸術学部の新卒者、美術講師、助手、教授、学部長さらに既卒芸術家まで体系的に組織が編成された。メンバーは、モフタル・アピン（Mochtar Apin, 1923～1994）を始め、シッダルタ・スギヨ（Sidharta Soegijo, 1932～2006）、カブル・スアディ（Kaboel Suadi, 1935～2010）、ハルヤディ・スアディ（Haryadi Suadi, 1939～2016）、ルスタム・アリエフ（Rustam Arief, 1931～？）、スリハディ・スダルソノ

（Srihadi Soedarsono, 1931～）、ウィダッグド（Widagdo, 1934～）、マムン・ムリア（Ma'mun Mulia, 1939～）、リタ・ウィダッグド（Rita Widagdo, 1939～）、イマム・ブッホリ）（Imam Buchori, 1939～）、アハディヤト・ユダウィナタ（Ahadiat Joedawinata, 1943～）などで、当時のインドネシア美術界における有力作家も多く含まれていた。

ITBDCは、万博のコンセプトに始まり、開会から閉会に至るまでの全てのプロセスを政府から請負い、入念に計画を策定し実行した。その担当する内容は、コンセプト、デザイン、見積り、計画、建築、展示品の収集、古典舞踊や現代娯楽の踊り手、ガムラン奏者、伝統工芸制作者の選定、パビリオンの内部の展示方法、イベントや特別展の準備、運送の手配、大阪万博会場での展示設営から内部のインテリア計画まで、そして、開会後のパフォーマンス・イベントに、期間中の模様替え、料理、メンテナンスから苦情処理、さらには期間中万博外で行われたイベント参加から、万博終了後の撤収までの多種多様なものであった[21]。

（4）設計

BAPPENASは、ITBCにイ館について建築形態の美しさだけでなく、未来の構造を意識した建築と展示を提案した。そしてスジュディのアイデアにより国内コンペを開催し[22]、ロビ・スラルト・サストロワルドヨ（Robi Sularto Sastrowardoyo, 1938～2000）の設計が選ばれた。図4は、そのイメージである。施工は鹿島建設、展示設計はディビオ・ハルトノ（Dibjo Hartono, 1937～）が務め、彼は万博開催直前まで大阪に3か月ほど滞在し、展示設営の指示をした。イ館の建築工費は、2億5200万円であった[23]。

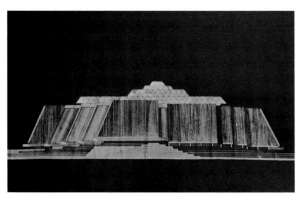

図4．国内コンペで選ばれたイメージ（写真提供：大阪府）

3. 展示

　イ館は、流れる水に囲まれた台地、島々と棚田風景、中央ジャワに位置するボロブドゥール寺院の巨大構造を思わせ、地理的及び歴史的に異なった文化を融合した国のアイデンティティを象徴するシックスピラミッド建築に作られた。杉皮（シラップ）を張った外壁は内側に傾斜し、コンクリートの片持梁で支持されている。屋根にアクリル板を使用したことで、内部中央会場の空間に美しい自然光を効果的に取り入れた。

　入口には、伝説の鳥ガルーダ（インド神話の神鳥で、インドネシアでは知識、力、勇気、忠誠、規律などの美徳を象徴）の国紋章とその下にインドネシア語で「多様性の中の統一 "Bhinneka Tunggal Ika"」の文字がはめ込まれた。四つの展示室とそれを結ぶ中央ステージ、レストラン、三つの売店、貴賓室、地下には事務所、機械室、倉庫があった。下に、展示室などを説明する。

第1展示室：インドネシアの概略—イ国の地図、民族地図、日本とインドネシアの比較図、各地域の民族衣装を示す人形、乳石写真インスタレーションなど。

第2展示室：美術品・工芸品の実演—バティック（ろうけつ染め）の実演、木彫やワヤンクリット（皮製の人形）、ワヤンゴレグ（木製の人形）、面、バリの民芸品と銀細工などの道具と材料の展示。

第3展示室：各地の風俗—古来の信仰を示す50の仮面、イカット（織物）、宝石やブローチ、ネックレス、腕輪、指輪のような装飾品。

第4展示室：今日のインドネシア—1945年の独立宣言以降の生活や教育、女性、文学、産業、発展、音楽、美術企画展示、写真、スライドや実物で紹介。

中央ステージ：伝統舞踊—連日二回ずつバリ島、スマトラ島などの伝統民族舞踊の上演。

レストラン（200席）：ガドガド、インドネシア風串カツ、串焼き（サテ）、ココナツミルク料理、取り合わせ（スープ、ごはん、好きな皿一品）アルコール、ソフトドリンク。

売店：書籍、絵画および絵葉書、切手、古典および現代音楽レコードやテープ、8ミリ16ミリフイルムおよびスライド、バティック、皮細工、木彫、象牙、骨の彫刻、現代絵画の原面、手紬の生地、手織生地、金銀メッキの宝石、銀、ラタン竹、貝殻、角、服、靴、サンダル、ベルト。（販売には国営サリナ・デパート Sarinah や Toko Gunung Agung も協力した）

賓室（来客用）—バリ島の彫刻、壁には吊るし天井の照明と同じ高さの現代的な壁画。

来場者へ：ガイドブック、リーフレット、カタログなど無料配布。100、300、500万人目の入場者にお祝いと無料昼食[24]。観客が自国社会の多様性に富んだ文化、芸術、民族、料理、舞踊などを通して、インドネシアを身近に感じられるように、空間の細部まで工夫を凝らし、美学的に印象的な表現を心掛けた。

　1日平均35,000～37,000人[25]、1日の最高入場440,000人、1分間110人の入場者で賑わった[26]。そのためイ館関係者は、想定外の観客数にとまどった。陳列していた展示品の人形やワヤンクリット、天井から吊るしたバティックの破損、デモンストレーション用ろうけつ染めの道具の紛失などが起こり、バロン（伝統的虎のモチーフ）の髭はいたずらされ、展示台は蹴られて壊れてしまった。現代彫刻の台が汚れ、修復や清掃道具が足りず、インドネシアから再送した。さらに中央ステージの彫刻が深夜に落下したこともあった[27]。人災には至らなかったが、日本の警察より紛失防止の注意もあり、観客への安全性を考慮した誘導、ガラスで覆い破損しない展示方法や鑑賞しやすい空間に変化させた。月に一度、展示を見直し、よりよく観客が鑑賞できるように努めた。

(1) パビリオン内での配布物

　エンブレム、ポスター、ガイドブック、リーフレット、カタログなどを制作した。これらを通してさまざまなテーマに合わせ、インドネシアの豊かな伝統文化の遺産に関わる情報を紹介した。各出版物は、英語と日本語の2か国語で翻訳されていたが、インドネシアの公用語のインドネシア語は作られなかった。BAPPENAS誌に掲載された印刷物は、期間中に配布された全てのものと考えられる。政府が発行したものには、すべてエンブレムが印刷されており、その他のものには見られない。しかし、エンブレムがない場合でも政府出版物と同様の扱いをされていることから、実質的に公認されていたことがうかがえる。

(2) 公式エンブレム

公式エンブレムは、タルチシウス・スタント（Tarcisius Sutanto, 1941～）がロゴ・デザインを担当した。モチーフは、影絵とバティックで制作される飛行ガルーダからインスピレーションを得ている[28]。図5左の青と金を使用した色彩のガルーダは、公式書類に使われた。中央は、パビリオン内のスタンプ、右は、デザインの試作品で、まだ影絵の印象が残っている。

図5．公式エンブレムのデザイン
　　（左：ITB、Soemardja Galley、中央：乃村工藝社、右：ITB、Soemardja Galley）

(3) ポスター

イ館のポスターは、最終的に図6左のスリハディのデザインが採用された。白と黒のコントラストが印象的で美しい。伝統影絵ワヤンクリットを下から見上げた壮大なボロブドゥール遺跡のイメージを重ね合わせ、その上にイ館のスケッチを描いている。古くなったポスターなので、背景は茶色のシミができているが、実際の背景は白である。ハリヤディの制作したポスターは、図6中央左だと推測される。彼は自身の作品について、バティックをイメージしたと語っている。中央右の赤いガルーダが印象的なポスターは、シッダルタのデザインではないかと思われる。彼は、伝統と現在の融合的なデザインを好んでいたし、特にジャワ様式の書体が印象的なこの作品はジャワ人である彼の指向を示す。その他、右の試作ポスターと思われるものが遺っているが、だれが制作したのかは不明である。

(4) 公式ガイドブック

ガイドブック表紙の色が薄緑、赤、黄（英語・日本語）の3種類が制作された（図7）。カバーを開けると、中にあいさつとイ館の地図が見開きでパビリオンの外観の鉛筆スケッチが内側まで続いている（図8）。筆者は、このガイドブックのカバーで使用された三つの色は、当時インドネシアで大きな権力のあった三つの政党（緑は開発統一党（PPP）、赤は闘争民主党（PDI）、黄色はゴルカル党（Golkar））の象徴色をモチーフにしたと考える。現在も各政党の象徴色は変わらない。試作品には、Draft：は無記載、Contents：以下に書かれている内容は、ほぼ同じであるが、実際に印刷されたガイドブックには、ART WORK が追加されている（図9）。

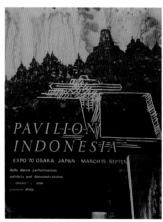

図6．インドネシア館ポスターとその試作（ITB、Soemardja Galley）

図7．ガイドブック表紙（ITB、Soemardja Galley、個人蔵）

図9．ガイドブックの試作品（ITB、Soemardja Galley）

図8．ガイドブックの内面（ITB、Soemardja Galley）

（5）リーフレット

　自国の豊かな伝統工芸品木彫、織物、編細工、ワヤ
ン、バティック、銀細工、を紹介するリーフレットも
制作されている（図10）。この独特な折り方は、アリン
ト・スバクト（Arinto Subhakto，1930〜?）が、デザ
インをした。筆者は、インドネシアの伝統的なバナナ
の葉を使用した、食物の包み方を応用したと考えてい
る。一見開きにくく読みにくいが、イ館の思い出や大
切な文化を包んで家まで持って帰って欲しいと願いが
込められているように感じられる。

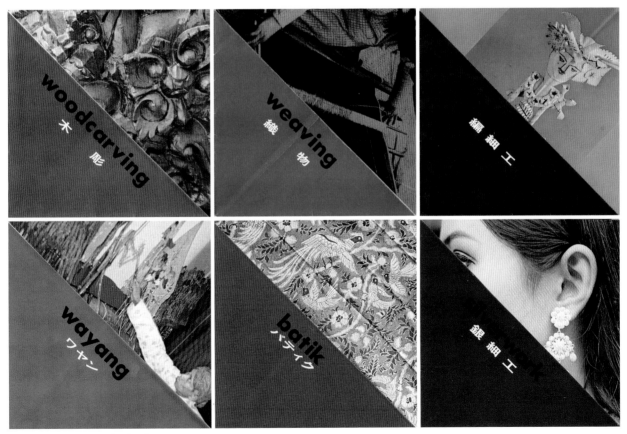

図10．リーフレット（筆者蔵）

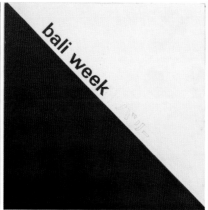

図11. 不採用のリーフレット（ITB、Soemardja Galley）

（6）不採用となったリーフレット

　CHILD（図11左）と bali week（図11中央）の試作も見つかっている。CHILD の内部は雑誌を切り抜き、日本語らしき文字とドイツ語の活字でコラージュし、イメージを膨らませている。この二つの試作からは、伝統工芸品だけでなく、インドネシアの文化や社会問題についてもリーフレットを作ろうとしたと考察できる。リーフレットのデザイン制作過程を見ることもでき、とても貴重な資料である（図11右）。

（7）第4展示室で行われたインドネシア現代美術展カタログ

　万博会期中にイ館内で約1か月開催された現代美術展 "modern indonesian art" のカタログ（図12左：表紙と中央：p.83）とその試作品（右）がいくつか見つかっている。試作では鉛筆によって色彩やページが直接指示されている。しかし p.80と書かれているページは、実際に p.83に印刷されている。カタログの制作の構成過程を見ることができる。これらの資料もイ館としての資料だけでなく、当時のインドネシア現代美術の資料として大変貴重である。

（8）チラシ

　図13は、両面印刷された日本語と英語で書かれたイ館のチラシである。イ館についての説明やプログラム、ホステスの紹介写真などを分かりやすく紹介している。

（9）各種カタログ

　イ政府は万博を通じて、自国の美しい自然と豊かな文化をより多くの国々に広める目的として、各島々の観光カタログが多く作られた（図14）。

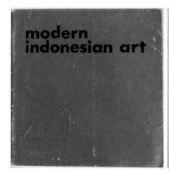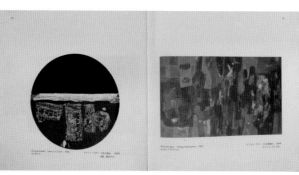

図12. カタログ表紙（左）、p.83（中央）、試作品（右）（左、中央：個人蔵、右：ITB、Soemardja Galley）

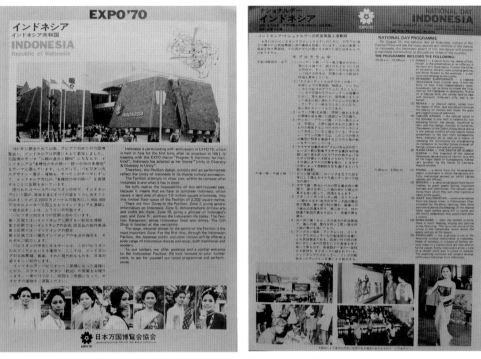

図13．インドネシア館とナショナルデーについての案内チラシ（ITB、Soemardja Galley）

図14．各島々の観光カタログ（ITB、Soemardja Galley、筆者蔵）

4．万博終了後

　万博期間中、チュ・アトマディ（Tjoek Atmadi）情報省職員宛に、6月に西武百貨店から美術品、工芸品、工業製品、インテリア装飾品、民族人形など（展示品の写真も添付）の売却についての書類、7月に京王デパートから、使用された家具など、イ館内外物品の売却についての書類[29]が送られている。レターヘッド下に手書きメモで「物品の金額については、インドネシア側が民間会社に依頼して決定してもよい」と書かれている。日本にいくつかの展示作品が現存する可能性が高い。その他、万博のために収集された展示品はイ政府所有物として返却され[30]、一部インドネシア国立博物館とITB芸術・デザイン学部にある倉庫に保管さ

れた。1990年代にITBが校舎を改築した際、木や石の彫刻のいくつかを遺し多くを紛失してしまった。万博開催中に大阪より大学宛で各パンフレット10部を送付すると記載[31]されていた（1970年4月28日）が、現在では、ごく一部のガイドブックしか残っていない。万博終了後に1970年万国博覧会国内実行委員会とITBDCは、イ館の成果を『Indonesian Man & His Culture as Reflected at Pavilion Indonesian Expo'70 in Osaka-Japan』にまとめたが、それ以上の詳細な記述や書類の保管や管理をすることはなかった。大阪万博が終って3年後の1973年、バンドン工科大学芸術学部にデザイン学科が新設された[32]。ITBDCに携わった先生方が学部新設によって美術・デザイン学科に分けられ、デザインと美術の概念の違いが明確になった。それは、近代インドネシア美術史にも、大きな影響をもたらした。ITBDCは、1990年代まで存在し、政府の片腕となり国内外で開かれた博覧会のパビリオンの準備や官公建築物を次々と委託建造した。大阪万博を契機にしてさまざまな活動が続けられ、ITBDCはインドネシアの飛躍的な経済成長に貢献した。

5．おわりに

　1970年、インドネシア共和国は、大阪万博に参加し、平和な独立国として、また多様な民族による豊かな文化を持つ国として、対外的な自画像を描くことができた。その点では、イ館は大きな成功を収めたと言えよう。イ館の展示や催しの中でも、筆者が、とりわけ重要と考えるのは、第4展示室で開催されたインドネシア現代美術の展示である。インドネシア近代美術史上において、これは、国際的な規模での最初の対外的な自己表象であったと思われる。その意味では、その自己イメージがどのように描かれたのか明らかにすることがきわめて重要であると思われ、これまで資料を収集してきたが、その分析、考察については今後の課題として、稿を改めたい。

註
1　Tjoek Atmadi, ed., *Indonesian Man & His Culture as Reflected at Pavilion Indonesian Expo'70 in Osaka-Japan*, Published BAPPENAS, 1970, p. 13.
2　出展参加公信類（アジア諸国②）、東外展＃357。
3　『日本万国博覧会公式記録資料集別冊 B-14 常任理事会会議録14』、p. 217。
4　註2、東外展＃363、総番号（TA）1350、第43号。
5　註2、東外展＃524、総番号（TA）7932、第316号。
　　『日本万国博事典』斎藤五郎、丸之内リサーチセンター、

6　1968年9月、pp. 560-561。
6　註2、東外展＃223、総番号（TA）32424、第1016号。
7　註2、東外展＃223、『日本万国博覧会公式記録第1巻』、1972年3月、p. 91。『日本万国博覧会公式記録資料集別冊 B-14 常任理事会会議録14』、p. 81。
8　Indonesian Presidential Decree on Participation of Indonesia in the 1970 World Exposition in Osaka, Japan No. 291, October 7, 1968. See also Official approval letter from The National Development Planning Body（BAPPENAS）to the Ambassador of Japan on September 14, 1968.
9　『日本万国博覧会公式記録第1巻』、1972年3月、p. 91。
10　『日本万国博覧会公式記録資料集別冊 B-14 常任理事会会議録14』、p. 18。
11　註2、対インドネシア応接メモ昭和42年12月19日、東外展＃357。
12　註2、東外展＃524、総番号（TA）7932、316、3号。
13　註2、東外展＃554。
14　註2、東外展＃554、イ第225号。
15　在インドネシア日本国大使館、経済局参事宛手紙。
16　https://www.mofa.go.jp/mofaj/gaiko/bluebook/1958/s33-shiryou-002.html、2019年10月23日。
17　註2、出張メモ、インドネシア、シンガポール、マレーシア、飛田正雄。
18　Document interview with Mr. Widagdo, March 31st, 2016.
19　Document interview with Mr. Haryadi Suadi, April 13th, 2015.
20　Document interview with Mr. Widagdo, March 31st, 2016.
21　Document interview with Prof. Imam Buchori Zainuddin, May 6, 2015.
22　Document interview with Mr. Widagdo, March 31st, 2016.
23　『架構　空間　人間　日本万国博建築写真集資料編』丸善、1970年6月、p. 51。
24　註1、p. 45。
25　註1、p. 13。
26　Imam Buchori Zainuddin, Report Letter from Osaka to ITBDC Staff in Indonesia, April 28th, 1970.
27　註26。
28　Document interview with Mr. Haryadi Suadi, April 13th, 2015.
29　Seiji Tsutsumi, Request letter from Seibu Department Store, June, 8th, 1970.
30　Correspondence letters of Mr. Adnan Kusuma with Japan Association for the 1970 World Exposition on Schedule of Bringing in Exhibit Items, Osaka, February 3rd, 1970.
31　Memo of ITBDC members from Mr. Iwan Ramelan to Mr. Imam Buchori Zainuddin, June, 12th, 1970.
32　Document interview with Mr. Imam Buchori Zainuddin, May 6, 2015. One of the staff members of Indonesian Pavilion who work as an artistic stylist and exhibition officer.

京都・泉屋博古館に残る大阪万博の香り──住友と万博

竹嶋 康平

　大阪で開催されることが決まった1970（昭和45）年の万国博覧会は、江戸時代以来、大坂を本拠に本邸と銅吹所を島之内に設けて事業を発展させてきた住友にとって、グループを挙げての一大プロジェクトとなった。

　住友と博覧会の関係を遡ると、1903（明治36）年に大阪・天王寺を会場にした第五回内国勧業博覧会の存在が大きい。将来、国内での万国博覧会の開催も視野に入れたこの博覧会は、諸外国からの出品も含め活況を呈し、153日の会期中に530万人を上回る入場者数を記録した。この時、住友家15代当主・住友春翠（友純）は、お膝元での開催ということで協賛会長と評議員をつとめ、開催に尽力している。

　明治以来悲願の国内開催の万国博となった大阪万博でも、主催の日本万国博覧会協会会長代理に堀田庄三（住友銀行頭取）が就任するなど、住友グループは大阪を開催地とする博覧会へ意欲的な参加を果たす。なか

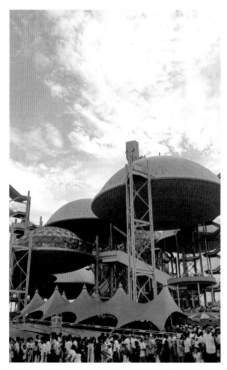

図1．住友童話館（大谷幸夫設計）『住友童話館 EXPO'70　住友童話館の記録』（住友館委員会事務局、1971年）より転載

でも特筆すべきは、二つの「パビリオン」を建設したことであろう。一つは千里丘の会場に建設された住友童話館（図1）。そしてもう一つが、京都東山の有芳園西館（現・泉屋博古館青銅器館）である（図2）。

　住友直系の16社をはじめとする46社が参加した住友童話館は、万博全体が科学技術の進歩と未来社会への希望を謳いあげる中で、古今東西の童話に着目する異色のファンタジー路線を貫いた。外観も奇抜で、空中に浮かぶ九つの球体から構成され、その姿はさながら飛来した宇宙船のようであった。来場者はまずエスカレーターで9階ホール「透明ステーション」に導かれると、空中廻廊を通り各球体の中を観てまわる。アンケート調査に基づいた人気の名作童話を立体的に再現した三つの展示室を観覧し、透明ステーションの8階へ至る。そこから7階へ降りて再び球体の中に入ると、おとぎプロによる「海幸彦山幸彦」に着想を得た新作アニメ、名作童話から生み出されたプラネタリウムなど童話の創造をテーマにした四つの球体展示室を観て、地上へと戻った。地上階には劇場があり、竹田人形座と市川崑監督による「つる」（和田夏十脚本）と「バンパの活躍」（谷川俊太郎脚本）が、2本立てで上演されていた。

　異例のパビリオンとして子供らを中心に人気を集めた住友童話館だが、広報活動にも特徴があった。童話館と万博会場の案内に加えて、京阪神奈の観光情報、巻末には世界各地の童話の紹介まで収録したガイドブックをグループで自主発行したのである[1]。読み物の執筆陣には宮本又次、高田好胤、手塚治虫らが名を連ね、充実した内容となっている。

　さて、住友グループにとって外向きのパビリオンが住友童話館であったとすれば、京都に新設された有芳園西館は内に向けたパビリオンと言えよう。住友鹿ヶ谷本邸（有芳園）のそばに建てられたこの建物は、住友コレクションを保管している美術館・泉屋博古館の青銅器館として広く一般公開されているが、そもそもは大阪万博開催に合わせて建設された迎賓館であった。いわば、住友グループにとっての大阪万博「京都会場」

といえる施設が、童話館と並行して建設されたのである。

　西館の着工は、1968（昭和43）年11月に遡る。童話館の起工式からちょうど1か月後のことである。その建設目的は、大阪万博に向けて、住友コレクションの中でもとりわけ高い評価を得ていた中国青銅器に特化した現代的な展示施設を設けて、万博会場への来賓を京都で応接することにあった。同時に重視されたのが、継続的に社員研修を行う教育的施設の性格を持たせることであった。住友グループの礎を築いた住友春翠による青銅器コレクションは、銅製錬業から興った住友の象徴的な存在であり、その新たな展示館を研修の場にしようとしたのである。

　西館の設計は、住友本店臨時建築部を前身とする日建設計が担った。地下1階、地上2階の本建築は、地上1階をガラス張りとし、あたかもコンクリート部分が宙に浮かんでいるように感じられる。東山の景観を損なわないように高さは抑えつつも、建築の浮遊感を獲得することに成功している。その姿は飛来した宇宙船のようで、童話館に通じる他に、同じ日建設計による日本館にも類似性を求められよう。

　1階から中に入ると、右回りにゆるやかに旋回しながらロビーに至る。ガラス越しに東山から比叡山までを臨むことができ、現代的な別荘建築のような趣がある。入口から心地よい弧を描いてきた動線はそのまま展示室へ達する。まず導かれるのは、天窓から柔らかく光が差し込む階段室で、ここにはこれから鑑賞する青銅器が生み出された数千年前へと駆け抜ける「タイムカプセル」の役目を持たせたと設計者の小角亨氏は記す[2]。この階段室を中心に、第1～4展示室を右回りに1.05メートルずつの高低差をつけて配して、入口からの動線を展示室内まで引っ張り込み、建物全体を渦が巻く様に構成している。不安定な四辺形状の展示室には第4室を除いて窓がない。閉ざされた展示空間は、HPシェル構造で曲線を描く天井の効果で洞窟を想起させ、発掘された銅器の呪術的性格を表現したという[3]。最後の展示室のみ小さく窓が開かれており、覗くと穏やかな山並みが飛び込んできて、久しぶりに外の世界を目にして銅の美をめぐる旅が帰着する仕掛けとなっている。

　そして細部には住友らしさが追求された。屋根材の選定では、当初予定のアスファルトシングル葺きから、予算超過にもかかわらず銅板に変更された。万博特需の資材不足の中、住友金属鉱山株式会社が確保に奔走したことが記録に残る。屋根は現在も当時のまま銅板

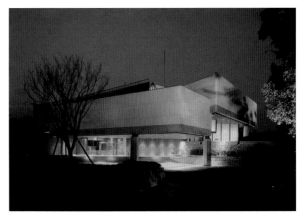

図2．有芳園西館（現・泉屋博古館青銅器館）竣工時

葺で、少し離れた疏水沿いからは緑青に染まった屋根が確認できる。また前庭も、大阪・茶臼山の慶沢園など住友の庭園に携わってきた植治（作庭家）によって、住友の事業の財本となった愛媛・別子銅山ゆかりの檜林が整備され、今もしっかり根を張っている。

　こうして完成した西館の竣工式の日取りをめぐっては、童話館との間で日程調整が綿密に行われた。記録からは、万博開幕を控えた1月、童話館館長に竣工式のスケジュールを問い合わせ、ぎりぎりまで調整に苦心していたことがうかがえる。最終的に万博開会式前日の3月13日に西館竣工式は挙行されることとなった。そこに集った住友関係者は、その翌日、万博の開会式と童話館の見学に出かけたのであろう。そして西館は、万博開幕日と同日の3月15日に開館を迎えることになり、青銅器館として現在に至る。

　大阪万博に関係する建物が次々と姿を消した中で、住友グループの第二会場とも言える泉屋博古館青銅器館は、外観も内装も往時の姿を比較的よく残している。展示ケースも、作品をよく見せるために枠が主張しないようにと日建設計が特注したものをそのまま使用している。展示内容こそ最新の研究成果を盛り込みながら都度変わっているが、50年の時間の流れなど微微たるものと思わせる古代青銅器のゆるぎない存在感もあり、当時の写真と室内に漂う雰囲気は何ら変化がない。熱狂の中で幕を閉じた大阪万博の残り香は、京都・東山に今も息づいている。

註
1　住友グループ発行『EXPO'70　おおさか・きょうと・なら・こうべ』1969年。
2　小角亨「いすかの屋根と風車の屋根」（『新建築』49（9）、新建築社、1974年）。
3　同上。

3

万博と具体美術協会

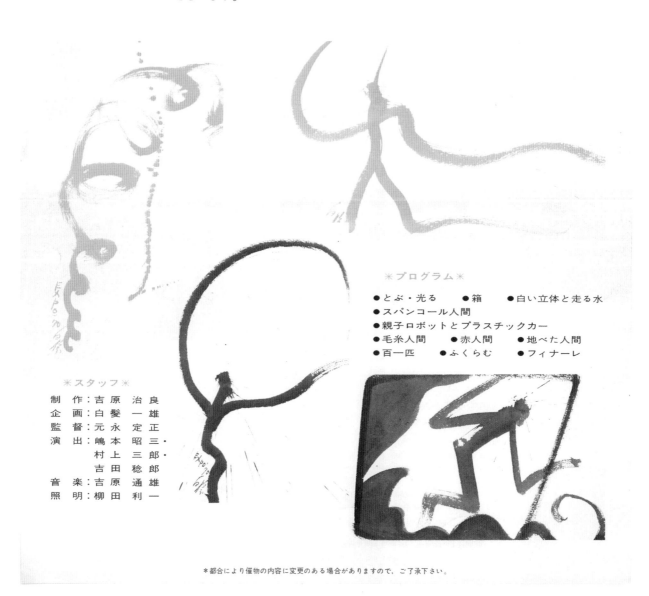

図1．チラシ　＊リハーサル：1970年8月30日　17：00〜21：00

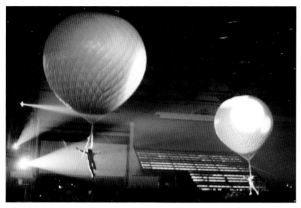

図2.「とぶ、光る」大きなバルーンをつけた二人が飛び跳ねる。

図3.「とぶ、光る」図2の後、複数の人が光る玉三つを転がす。（光る玉の構想：吉原治良）

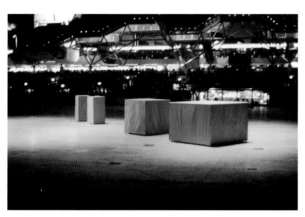

図4.「箱」大きさの異なる箱八個が登場し、その中から複数の人が飛び出してマイクの前で音を出す。（箱部分の構想：村上三郎 ©Tomohiko MURAKAMI、演奏部分の構想：吉原通雄）

図5.「白い立体」白い発泡スチロールの四角錐に有機溶剤をかけて溶かす。（構想：聴濤襄治）

図6.「スパンコール人間」スパンコールで覆われた複数の人が登場して動く。（構想：元永定正）

図8.「赤人間」全身赤い衣装を着た三人が大きい袖を動かす。（構想：白髪一雄）

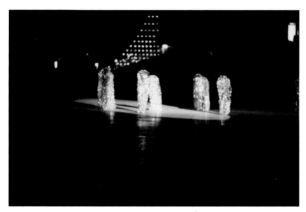

図7.「スパンコール人間」この後の演目は「毛糸人間」で、毛糸製の衣裳を着用した人が登場し、その毛糸の端を別の人がひっぱって解いていく。（構想：元永定正）

図9．「101匹」大きな箱から電動のおもちゃの犬が多数出てきて動き
回る。（構想：吉原通雄）

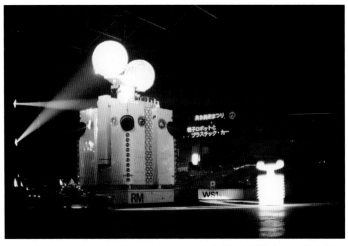

図10．「親子ロボットとプラスチックカー」広場に設置されていた人型ロ
ボット・デメとその小型ロボットは、腕や頭部を動かしストロボを
点滅させる。

図11．「親子ロボットとプラスチックカー」プラスチックカー（制
作：ヨシダ・ミノル）が広場を走り回る。この後の演目は
「ふくらむ」で、広場を横切るように設置されたビニール
チューブが大きく膨らみ、先端が立ち上がる。

図12．「フィナーレ」大量の泡が吹き上がり（図13）、それまでの演目で登場した人たちが再び現れ、煙の輪が
飛び出し、別のマシーンから紙吹雪が舞い上がる。

図13.「フィナーレ」

図14.「フィナーレ」

図15.「フィナーレ」

写真提供（図1、3、9、11〜13、15）：公益財団法人阪急文化財団池田文庫
　　　　　（図2、4〜8、10、14）：大阪中之島美術館
写真キャプション：加藤瑞穂

夜のイベント

加藤 瑞穂

　「夜のイベント」とは、4月から9月にわたりお祭り広場で夜の時間帯に催された五種の前衛的な催しの総称で、「具体美術まつり」とは異なって財団法人日本万国博覧会協会（万博協会）の企画ではなく、外部からの持込企画として扱われた。オブジェと電子音楽によって構成され、持込企画の中では「異色番組」[1]と評された。当時の万博協会によるプレスリリースに基づくと、開催日時は次のとおりである。

「ミラー人間と光の広場」4月16日〜19日　各日20:30〜
　　（終了時間不明）＊『日本万国博覧会の催物　第2集　お祭り
　　広場催物篇』（財団法人日本万国博覧会協会事業第1部、1970
　　年10月、p.99）では4月16日〜18日、22日〜23日、28日〜30日
「動く美術と光の広場」5月15日　21:00〜21:20／5月
　　16日　21:30〜21:50／5月17日〜19日　各日21:00〜
　　21:20　＊『日本万国博覧会の催物　第2集　お祭り広場催
　　物篇』（財団法人日本万国博覧会協会事業第1部、1970年10
　　月、p.99）ではこの他5月28日〜30日
「旗、旗、旗と光の広場」6月12日〜15日　6月23日〜
　　26日　各日21:10〜21:30
「ビームで貫通＆マッド・コンピューター」7月12日〜
　　19日　各日21:10〜（終了時間不明）
「星座のイベント」(1) 機械は生きている (2) ロボッ
　　トと能　9月2日　21:00〜21:45／9月3日〜5日
　　20:30〜21:15

　これらは具体メンバー数名と、具体以外の美術家や作曲家らが合同で企画したもので、総プロデューサーが吉原治良、演出スタッフは嶋本昭三、元永定正に加えて小林はくどう、浜田郷、吉村益信、作曲家の一柳慧、小杉武久、松平頼暁、そして評論家の東野芳明、秋山邦晴であった。催しによって担当したスタッフは異なり、五つのうち4〜6月に開催されたものが主に具体メンバーによる。構成・演出は4、5月が元永、6月が嶋本で、オブジェの制作は具体美術運営会、音楽は4、5月が小杉、6月が松平であった[2]。
　具体美術運営会とは、具体メンバーを中心に、催し

に参画した上記の具体メンバー以外の美術家および作曲家や評論家、またオブジェ制作にあたって必要となった複数の協力者から成る集合体を指したようで、万博協会と契約を結ぶ際に、手続き上何らかの総称が必要になったゆえに名付けられたものと推測される。持込企画に分類されてはいたが、万博協会との契約書案[3]では具体美術運営会（代表：吉原）が「お祭り広場における『音のデザイン』の制作業務」を委託されたかたちで、その経費は万博協会が負担した。契約書に添付された仕様書案では、委託業務の内訳として「お祭り広場における音楽作曲業務」、「音楽に同調するオブジェ（造形）の制作業務」、「毎月上演するオブジェ（造形）5作品の制作業務」が記されており、このうち三つめの業務が「夜のイベント」に当たる。
　「ミラー人間と光の広場」では、スパンコールやアクリルミラー等、表面が銀色の光る素材で覆われ、それぞれかたちが異なる複数の登場人物が音と光の中で動き回る。その構想は、4か月あまり後に開かれた「具体美術まつり」で、スパンコールを着用した人物のみによる演目「スパンコール人間」にも継承された。「動く美術と光の広場」では、プロペラが回転したりブラックライトが点灯するプラスチック製の車（ヨシダ・ミノル）［図A］、白いラバーフォーム製でくねくねと動く円筒状のオブジェ三体（吉原治良）［図B］、独りでに突然倒れる白い箱（村上三郎）［図C］、伸縮する布製で、あちこちから突起部が現れ凸凹が生じる箱状のオブジェ（今井祝雄）［図D］、多彩なテープが積み上がった小山のようなオブジェ（吉原通雄）［図E］、一直線に並べられた後将棋倒しになる白いパネル（福嶋敬恭[4]）［図F］、紙吹雪等を吹き上げるパイプ（元永定正）［図G］、以上七つのオブジェが登場した。このうち車は、「具体美術まつり」でも「親子ロボットとプラスチックカー」で再び姿を現している。そして「旗、旗、旗と光の広場」では、長さが異なる旗、布以外に針金、木、アルミ、ウレタン、ビニール等さまざまな素材の旗、中には燃えて煙が出る旗などが、スポットライトを浴びながら次々と行進した。いずれの演目も、万博協会

から委託された「音のデザイン」として、音楽を担当
した作曲家たちとの共同作業により実現された。

註
1　『日本万国博覧会公式記録第2巻』日本万国博覧会記念協
　　会、1972年3月1日、p.176。
2　『日本万国博覧会の催物　第2集　お祭り広場催物篇』（財
　　団法人日本万国博覧会協会事業第1部、1970年10月、p.98。
　　ただし、6月に行われた「旗、旗、旗と光の広場」の発案
　　は元永に依る（元永定正「ぐたいのころ」『作品集 元永定正
1946-1990』博進堂、1991年7月13日、pp.16-48［45-46］）。
3　吉原治良旧蔵資料、現在大阪中之島美術館蔵。
4　今井祝雄の証言（2019年12月5日付メール）に基づき、筆
　　者が福嶋敬恭に確認した。福嶋は当時関西における新進彫
　　刻家の一人であり、吉原が評価して参加を呼びかけた。福
　　嶋によればこのオブジェによるイベントの構想は、木曜広
　　場に設置した自身の作品《Blue》と関連するものだったと
　　いう（福嶋からの2020年3月12日付書簡）。《Blue》は、青
　　い2メートル四方の鉄板約50枚を、前後左右それぞれ4メー
　　トル間隔で林立するよう配置した作品であった。

「ミラー人間と光の広場」

「動く美術と光の広場」

図A

図B

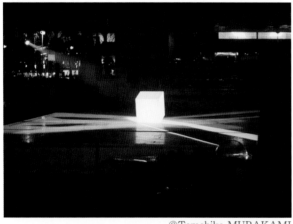

図C

©Tomohiko MURAKAMI

図D

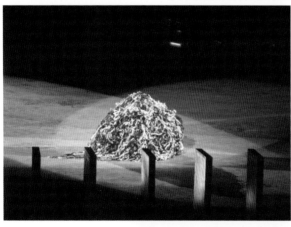

図E

図F

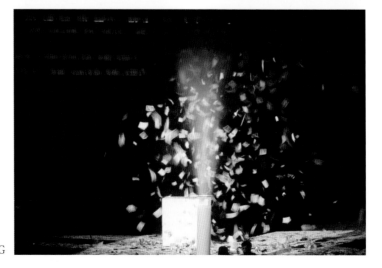

図G

「旗、旗、旗と光の広場」

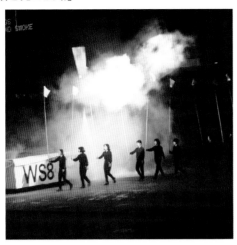

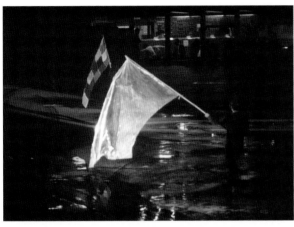

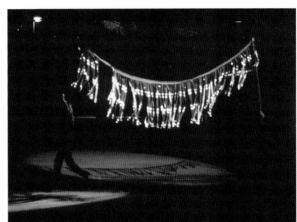

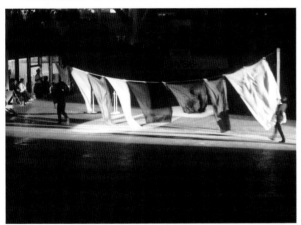

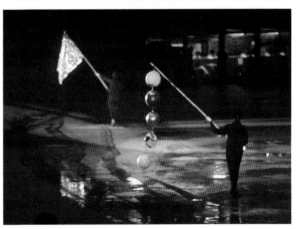

写真提供（pp.53-55）：
大阪中之島美術館

ガーデン・オン・ガーデン

万国博美術館で開かれた「万国博美術展」（1970年3月15日〜9月13日）の第五部「現代の躍動」に、具体メンバーは共同制作《ガーデン・オン・ガーデン》を出品した。吉原治良がプロデューサーを務め、今井祝雄、今中クミ子、堀尾貞治、嶋本昭三、吉原通雄、名坂千吉郎、名坂有子、聽濤襄治、吉田稔郎、松田豐、向井修二、ヨシダ・ミノル、高﨑元尚、河村貞之[註1]が参加した。万国博美術館東側で日本民芸館の真向かいに当たる屋外美術広場に設置された本作は、幅3メートル、長さ18メートルの蒲鉾型で、表面に複数のオブジェが付けられただけでなく、その内部に装置が仕込まれ、一部のオブジェは動き、水が出るものもあった。それらが実際に作動する様子は、マイケル・ブラックウッドとクリスチャン・ブラックウッド兄弟が1970年1月に来日し前衛作家たちを取材した映像「日本：新しい美術（Japan: The New Art）」に収録されている。

吉田稔郎の当時の忘備録「Gutai（16）11/68-10/69」（個人蔵）によれば、合作が最初に構想されたのは1969年9月中旬であった。そのときは具体メンバー以外にも福岡道雄、福嶋敬恭、森口宏一、河口龍夫といった関西の彫刻家たちの名前も挙がっていたが、9月下旬には具体メンバーだけに絞られた。つまり当初は具体メンバーというよりは、具体を含む大阪方面の作家たちによる合作が想定されていたのである。現に当時の図面には、《ガーデン・オン・ガーデン》の設置場所に「大阪グループ」、隣接した方形の作品設置場所に「東京グループ」と記されている。後者は、東京方面の作家たちによる合作《ホーム・マイ・ホーム》で、東野芳明がプロデューサーとなり、小林はくどう、樋口正一郎、浜田郷、永松勇三、大西清自、播戸正臣、山下弘、小島信明、須賀啓が参加した。隣り合う位置関係ではあったものの、前者が特定の意味内容を排除し、視覚的・造形的要素を前面に打ち出していたのに対して、後者は一般的なマイ・ホームに潜む欲望の滑稽さを風刺するという意図をはっきり示した点で、狙いは両者で全く異なっていた。

ところで、具体の参加メンバーによる各案をとりまとめて模型を作成したのは今井祝雄である。今井は、本作を実際に施工した乃村工藝社で専用の机を提供され、そこに通って具体との調整役を担ったという[註2]。ただ今井はその頃、最新技術を駆使した美術のあり方に疑問を持っていたため、この共同制作には、他の多くの作家たちのように動く作品を蒲鉾型土台に埋め込むのではなく、自然石を引きずった痕跡を表面に残し、未加工の物質の様相を際立たせた点で異色であった。

なお本作プロデューサーの吉原は、万国博美術展の美術展示委員会にも名を連ねており、加えて本作以外に個人としても本展第五部に、白髪一雄、元永定正と並んで平面作品を出品している。

註
1 同展総目録での記載順に基づく。
2 今井祝雄氏へのインタヴュー、今井氏宅、2018年2月7日。

（加藤瑞穂）

図1．模型　1969年頃　製作：今井祝雄　写真提供：大阪中之島美術館

図2．全景　1970年　撮影：髙﨑元尚　協力：高知県立美術館
　　　壁越しに見えるのは日本民芸館

図3．部分　1970年　＊『美術手帖』第330号
　　　（1970年７月号増刊）より転載

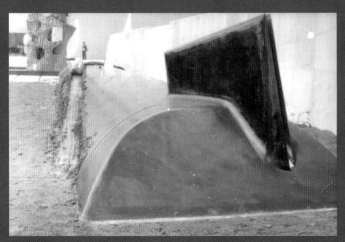

図4．部分　1970年　撮影：髙﨑元尚　協力：高知県立美術館

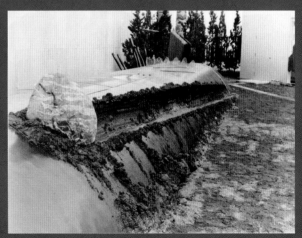

図5．部分（今井祝雄《12462ミリの軌道》）1970年
　　　撮影：今井祝雄

構想スケッチ

具体メンバーは、お祭り広場や屋内のパビリオンのために、複数の構想を
スケッチにまとめ、リーダー吉原治良に提出した。図1～6は屋外、7～
12は屋内の催しのための案と推測される。

（加藤瑞穂）

図1．嶋本昭三　1968-1969年頃　インク、色鉛筆・紙　37.8×54.0 cm　大阪中之島美術館蔵

図2．嶋本昭三　1968-1969年頃　インク、色鉛筆・紙　37.8×54.0 cm　大阪中之島美術館蔵

図3．元永定正　1968-1969年頃　インク、グアッシュ・方眼紙　21.1×30.1 cm　大阪中之島美術館蔵　© モトナガ資料研究室

図4．元永定正　1968-1969年頃　油性インク、グアッシュ・紙　27.1×37.5 cm　大阪中之島美術館蔵　© モトナガ資料研究室

図5．名坂千吉郎　1968-1969年頃　インク、色鉛筆・紙　30.2×39.2 cm　大阪中之島美術館蔵

図6．名坂千吉郎　1968-1969年頃　インク、色鉛筆・紙　30.2×39.2 cm　大阪中之島美術館蔵

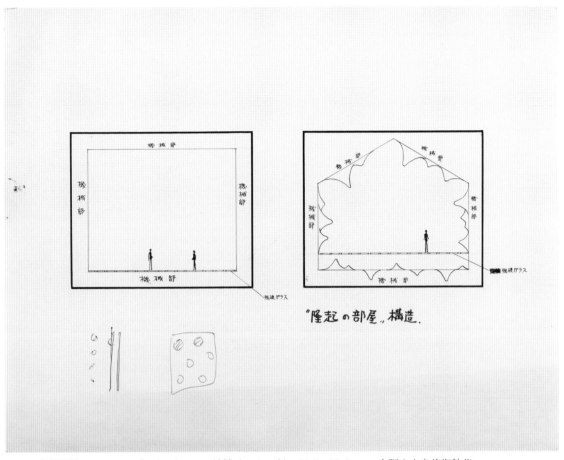

図7. 今井祝雄　1967-1969年頃　インク、油性インク・紙　24.8×32.0 cm　大阪中之島美術館蔵

図8. 吉田稔郎　1967-1969年頃　鉛筆、色鉛筆、インク・紙　24.8×31.8 cm　大阪中之島美術館蔵

図9．堀尾貞治　1967-1969年頃　油性インク・紙　25.5×36.2 cm　大阪中之島美術館蔵

図10．堀尾貞治　1967-1969年頃　油性インク・紙　36.2×25.5 cm　大阪中之島美術館蔵

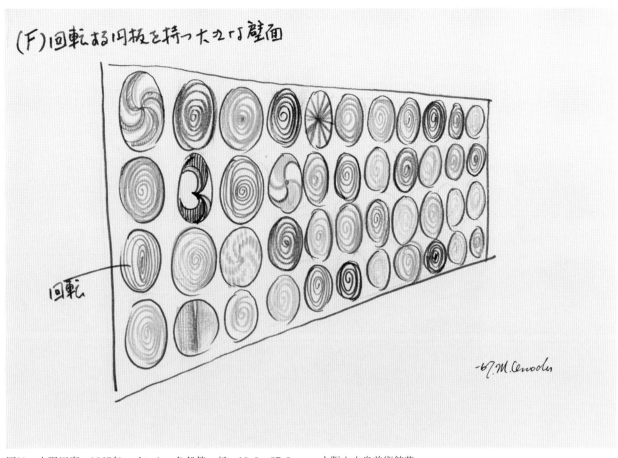

(F)回転する円板を持つ大きな壁面

回転

-67. M. Onoda

図11. 小野田實　1967年　インク、色鉛筆・紙　19.0×27.0 cm　大阪中之島美術館蔵

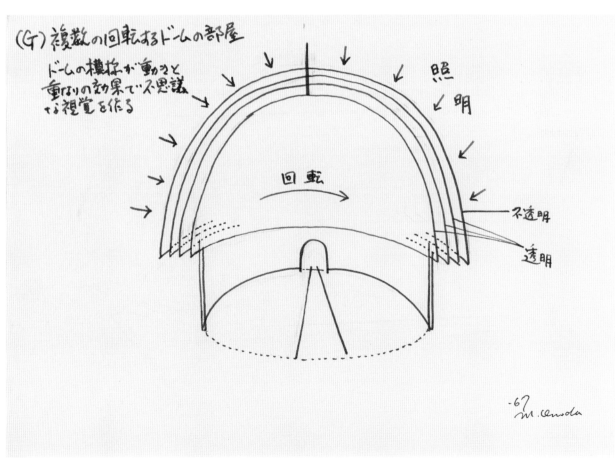

(G)複数の回転するドームの部屋

ドームの模様が動くと重なりの効果で不思議な視覚を作る

照明

回転

不透明

透明

-67 M. Onoda

図12. 小野田實　1967年　インク・紙　19.0×27.2 cm　大阪中之島美術館蔵

具体美術まつり──「新しい美術ショー」が目指したもの

加藤 瑞穂

はじめに

1960年代の関西で、すでに主要な前衛美術グループの一つとして知られていた具体美術協会（具体、1954〜1972年）は、1970年の大阪での日本万国博覧会（大阪万博）開催にあたりさまざまな催しに携わった。個別のメンバーが参加した映像制作や複数のパビリオンでの装飾デザイン等[1]をのぞき、具体がグループとして取り組んだのは、お祭り広場での「具体美術まつり」と「夜のイベント」、みどり館エントランスホールでの作品展示、そして万国博美術館屋外に展示された共同制作作品《ガーデン・オン・ガーデン》であった。

このうち特に「具体美術まつり」（8月31日〜9月2日）については、具体を語る際に言及されることが多い主要事項で、当時の模様を記録した写真や映像は、具体もしくは戦後日本美術を回顧する場合はもちろんのこと、アートと建築ないしテクノロジーとの関係、さらにはパブリックアートの文脈においても取り上げられてきた[2]。また、具体の活動の中で60年代後半という時期は、早くから評価されてきた1950年代から60年代前半の時期に比べて、調査研究の面で長らく等閑視されてきたが、2010年代に複数の展覧会や論文で光が当たるようになり、それにつれて「具体美術まつり」も語られる機会が増加した[3]。ただ、いずれの場合でもその詳細な内容についてはまだ十分に検討されておらず、特に万博のお祭り広場における催しという文脈でその意義を考察した研究は見当たらない。その端緒となるべく本節では、具体の事実上最後の大規模な企画となった「具体美術まつり」について、それがどのような経緯で制作されたか、またそれは何を目指した活動であったのかを、お祭り広場という枠組みを念頭に置きつつ考えたい。

1．お祭り広場の催し

最初に、お祭り広場での催しが決定されていった経緯について見ておく。1967年1月の時点では、催し物・

行事基本計画を1967年6月までに策定、具体的なプログラムは1969年3月までに確定というスケジュールが提示された[4]。そして1967年2月には、催し物の企画に関して、「その種類、内容が多岐にわたるので、その全体の構成、演出に関し、専門的知識をもつ者を『催し物プロデューサー』に委嘱」し、「催し物プロデューサー」は催し物計画案の策定、実施に対する助言、施設に関する助言を行うという体制が固まった[5]。同年8月1日に、当時株式会社コマスタジアム専務取締役であった伊藤邦輔がその役職に就き、続いて8月10日に伊藤の元でお祭り広場担当、クラシック担当、ポピュラー担当という三部門を分担するスタッフが選任され[6]、そのお祭り広場担当になったのが、宝塚歌劇団理事で演出家の渡辺武雄であった。12月には、各部門の専門機関として、五つの分科会（演出、舞踊、演劇、映画、音楽）が設置され、23人が委嘱された。このうち演出分科会メンバー6名の一員として名を連ねたのが吉原治良で[7]、1968年2月から翌年2月にかけて分科会にたびたび出席したことが、かつて財団法人日本万国博覧会記念協会が所蔵し、現在は大阪府に移管されている、分科会に関する一連の決裁文書より判明した。

ところでお祭り広場の催し物は特に、すべてオリジナルで大型かつ多岐にわたることから、1968年10月、渡辺のアシスタントとして上田善次が就任、1969年4月には組織の明確化のため伊藤を「催し物ゼネラル・プロデューサー」、渡辺を「お祭り広場催し物プロデューサー」と呼ぶことになった。さらに同年12月、お祭り広場特有の技術システムを「効果的かつスムーズに運営するため」、催し物技術プロデューサーとして磯崎新が就任した[8]。このようにお祭り広場は、他の催し物会場となった多目的ホールや野外劇場、水上ステージ等に比べて広大でシステムも複雑であったために、主催の財団法人日本万国博覧会協会（万博協会）が特に労力をかけ、入念な準備に努めたスペースだったのである。

お祭り広場での「催し物企画案（第一案）」が策定されたのは1967年12月頃、先に触れた五つの分科会が立

ち上がる直前であった。それによると、1967年11月27
日、伊藤と渡辺を中心に、「詩人の竹中郁氏、文楽の今
井雅彦氏、民俗舞踊の研究家、芳賀日出男氏、大阪
フィルの野口氏、バレエの友井唯起子氏」が参集し、
万博協会の担当者と意見を交換したという[9]。この会議
に同席し、私見も含めてこの文書をまとめた、当時宝
塚歌劇団理事・演出家で、この後まもなく吉原と共に
演出分科会の一員となる内海重典は、本案が「今後諸
氏の意見を更に加え、内容を検討すべきもの」だと断っ
ている。実際に翌年以後の案に比べると、伝統的なお
祭りや一般的に理解されている祝祭が多くの割合を占
め、「具体美術まつり」を含む最新技術を活用した音や
光の催しは見つけられない。しかも、最終的には一日
のうちで九つの時間帯に分けられたスケジュールは[10]、
第一案ではまだ昼と夜の二部制というごくシンプルな
枠組みに基づいていた。

　お祭り広場における催し全体の方向性が固まったの
は1968年夏で、同年7月10日付の万博協会の文書「『お
祭り広場』の計画について」によると、「『お祭り広場』
の施設計画、催しもの企画、運営方式などについて、
昨年より、基幹施設プロデューサー・丹下健三、催し
ものプロデューサー・伊藤邦輔が中心になって、あら
ゆる角度から検討がなされ」、演出分科会とお祭り広場
設計担当者の間での十数回に及ぶ会議の結果、7月1
日に「基本的な意見の一致をみた」という[11]。お祭り
広場には基本的性格が三つあり、午前、午後、夜の時
間帯によってその性格が変化するとした。すなわち午
前中は、参加各国が催す行事など「国際的な儀礼」に
基づいた「典礼の場」、午後は観客が自由に休息し散策
する「いこいの場」、そして夜は光や音の渦に観客をま
きこむ「巨大な催しものの空間」になるといった、「多
様な性格をひとつの場で次々に演じていけるような空
間」の実現が目標とされた。この時点で、夜の時間帯
に「具体美術まつり」のような催しを実施する素地が
整えられたと言えるだろう。この直後の8月から翌年
2月にわたってほぼ毎月一、二回、吉原が演出分科会
に出席しており、全体の企画内容に関する会議を重ね
る中で、自らが代表である具体の催しの方向性を定め
ていったと考えられる。

2．「具体美術まつり」の制作過程

(1) 計画の変遷

　具体から催し物プロデューサーらに最初の計画が示
されたのは1969年3月頃と目され、メンバーの吉田稔

郎が「お祭り広場に対する具体グループの提案（第1
案）3/1969」と題して手書きでまとめた、略図入りの
進行表が残されている[12]。ここには、一つ一つで複数
の場面転換を持つ、おおよそ六つの演目で構成された
三案が記され、その作成にあたってはメンバー各自に
構想スケッチの提出が呼びかけられた。メンバーの上
前智祐による日記を参照すると、1968年9月9日にグ
タイピナコテカで会合があり、「万博のお祭の広場での
ショウのためのイラストレーションを持寄ることになっ
ている」[13]という一文が見つかり、それがお祭り広場で
の催しに関する最初の記述であることから、現在複数
残されている万博関連スケッチのうち「具体美術まつ
り」に関するものは早くて1968年作と推察できる。

　その後1969年5月20日開催の第43回常任理事会会議
録には「催し物の準備状況について（中間報告）」があ
り、お祭り広場で「40企画約150の出演団体が予定さ
れ」、「現在予算面での最終的なつめを行なっており、
5月中には確定したい」と記されている[14]。添付リス
トには「具体美術まつり」の記載はまだなく、調整中
だったと推測されるが、約2か月後には開催が確定さ
れた。その公的資料は、7月18日開催の第45回常任理
事会に提出された「お祭り広場催し物企画」（1969年7
月10日現在）リストで、当初は8月25日から30日にわ
たる6日間となっている[15]。

　つまり「具体美術まつり」は1969年の5月下旬から
7月上旬の間に開催が決定されたのである。なお、リ
ストに挙げられた催しは、外部からの持込企画ではな
く、万博協会が費用を負担し企画立案と制作に当たっ
た協会企画催物にあたる。これらは「お祭り広場催物
のメインをなすもの」で、「純粋に博覧会の目的に副う
よう制作努力が重ねられた」と後の報告書では総括さ
れており[16]、そこに「具体美術まつり」が含まれてい
たのは、その性格を考える上で留意すべき点である。

　リストに挙げられた「具体美術まつり」の具体案が
理事たちに示されたのが、8月22日開催の第46回常任
理事会であった[17]。その案は、3月の第一案に比べ格
段に構成が整えられ、各演目には「ふくらむ」、「はし
る」、「なる」等の題名がつけられている。また企画意
図も明記されているのが興味深く、詳細は次項で改め
て検討する。

　その後の関連資料で万博協会に保管されたものとし
ては、二点の完成された台本があり、一点は具体から
協会に提示されたと思われる台本、もう一点は、それ
を受けて協会が改めて清書したと思われる台本である。
両者を比較すると前者は、使用する素材や道具の寸法

が具体的に記され、場面展開についても後者より詳述されており、筆跡から白髪一雄が集約したと推測される。白髪は「具体美術まつり」のチラシでは「企画」、二冊の台本では「構成」と明記され、具体内のさまざまな案の最終的な取りまとめ役を果たしたのだろう。告知チラシに印刷された、演目を想像させる人物のカット四点のうち三点に白髪の署名があり、残る一点も白髪に違いなく、その関与の度合いの高さがうかがい知れる。

(2) 計画詳細と構想スケッチ

　次に「具体美術まつり」の内容をより詳しく見ていく。すでに触れたとおり、吉田による「お祭り広場に対する具体グループの提案（第1案）3/1969」（以下、A案と記す）には、元になった複数の構想スケッチがある。例えば吉原通雄の案は、お祭り広場の床全面に紙またはビニールシートを敷き、五メートル四方に区切って、約250人が一区切りずつさまざまな色の塗料で塗っていく、区画を塗り終わったら終了というもので、A案に集約された三案のうちの第二案では、次のように変更されている。床の一区切りの大きさで、両面違う色の紙またはビニールを五枚一組にしてロール状にし、それを二人一組で会場に運び入れ床に敷く、二人で両端を持ってめくっていくと、下から違う色が出現し、床面全体の色が変わる、最後の五枚目を白にして、その真ん中にスプレーで丸を描き、その後またロール状にして二人で搬出する。

　A案第二案には吉田稔郎の着想に基づくものもあり、元になったスケッチでは、人より数倍大きな椅子やテーブルが、床に平らに置かれた状態から次第に立ち上がり、そこにコップや瓶などの映像が投影されて、最後にしぼんで床に再び平らになる変化を見せるというアイデアが描かれている。A案でもそれをそのまま踏襲し、素材はビニールで、空気で膨らませ萎ませる、そこに多彩な色のスポットライトを当ててさらに変化を大きく見せる案になっている。これに続いたのは嶋本昭三によるアイデアで、スケッチ［p.58 図1、2］では床に置かれた不定形で多彩な物体が徐々に大きく膨らむ様子や、膨らんだ先端から閃光を発している状態が描かれている。これらもビニール製で空気を入れると膨らみ、そこに、吉田の当時の代表的な制作手法であった、合成洗剤入りの水を攪拌して泡を発生させる装置が加えられた。続く演目は元永定正によるアイデアで、煙の輪が多数飛び出し、それらに多彩な照明を当てるものだった。スケッチ［p.59 図3］によれば、

煙の輪は丸い穴を開けた箱状の装置に、連続して衝撃を与え発生させるという試みである。

　ここで注目すべきは、1969年3月の段階では、使用される素材が紙やビニール等、彼らがそれまでの制作で慣れ親しんだものが多く、またバルーンや煙などに照明で色を加えるという、50年代の舞台で試みた手法を元にしていることが見て取れる点である。誰のアイデアか特定できない案でも、さまざまな大きさのボールをはじめ、風船、発泡スチロールの円盤、アルミ箔などが落ちてくる、会場の床から約1センチの高さに何枚もの細長い布を張り、風や手で表面を波立たせる、絵の具を撒いた上を、熊手、下駄、足、三輪車などを用いて描画の痕跡を残すといった案などに端的に示されるように、かつての野外や舞台での発表あるいは平面作品での描画に倣ったと思われる手法が目立つ。

　それが、約半年後の1969年8月22日の第46回常任理事会で示された案では全体に整理され、「ふくらむ」、「はしる」、「なる」、「きえる」、「やぶれる」、「はう」、「ひかる」、「のびる」、「うかぶ」と九つの演目に集約され、動きに着目した統一的な題名が付された。「ふくらむ」では先の案で挙げられた変形バルーンや泡の演出が引き継がれている。また、前の案と同様に過去の作品を下敷きにした演目もやはり見られる。例えば、チューブ状のビニールに色水を入れて動かす「はしる」や、斜め上方に伸びていくビニールチューブの各所から煙が噴射される「のびる」は元永、黒いスクリーンの亀裂が音楽と共に大きくなる「やぶれる」は村上三郎の作品がそれぞれ着想源であろう。

　このほか、直接的ではないにしても、過去の舞台での作品を参照したと思われる演目が、「はう」と「ひかる」である。池に向かって伸びるビニール製のチューブから多彩なボールが池に流れ落ち、その後池からいも虫状の物体が這い上がる「はう」は、吉原の舞台（1958年）での発表《異様なもの》を、そして、広場に大きく敷かれた銀紙をさまざまな道具で持ち上げ、そこに光を当てて反射させ、水を降らせて煌めきを増幅させる「ひかる」は、山崎つる子の舞台（1962年）での発表《まわる銀色の壁》をそれぞれ想起させる。

　その一方で全く新しいものも含まれており、「なる」では、初めてプラスチック製の車が登場して光や音を発しながら動く、「きえる」では、白い箱に薬品を、水溶性スクリーンに水をそれぞれ掛けると溶けてなくなる、「うかぶ」では、長さ20メートルのヘリウムガス入りの細長いバルーンを高く浮遊させるという試みが示された。当時手がけていた作品や現存するスケッチ、

台本によって、それぞれヨシダ・ミノル、聴濤穣治、名坂千吉郎による案と思われ、彼ら具体後期のメンバーたちの案も演目に加えられていったと推測される。

そして1970年8月の公演を前にした最終の台本では、「とぶ、光る」、「箱」、「白い立体と走る水」、「スパンコール人間」、「毛糸人間」、「赤人間」、「地べた人間」、「101匹」、「親子ロボットとプラスチックカー」、「ふくらむ」、「フィナーレ」といった十一の演目が並び、最終的に「白い立体と走る水」のうち「走る水」と「地べた人間」を除く演目が上演された。上記の前年8月の案と比較すれば、「白い立体」、「親子ロボットとプラスチックカー」、「ふくらむ」は以前の案との継続性が明らかだが、その他は、細部でそれまでの案を多少踏襲しているものの、ほぼ新しい内容になっている。

その変更で特徴的なのは第一に、何かを同定し難い、あるいは視覚的に把握し難い不定形の物体の出現場面が削除された点であり、前年8月の案にあった、変形バルーンと泡による「ふくらむ」から変形バルーンがなくなり、「はう」は演目そのものがなくなった。また「ひかる」は、以前は大きな銀紙を動かし水を加えて光を乱反射させる演出であったが、最終的に光を発する玉という、はっきり分かりやすい形状になった。第二の特徴は、一人ないし一つの物の動きから成っていた演目は、それらの動きをいっそう大きく目立たせたり、新たに人や物を加えたりすることで、観客の目を惹き、飽きないよう工夫された点である。例えば、「ひかる」に組み合わされた、人が大きなバルーンをつけて飛び跳ねる「とぶ」、毛糸の衣装が引っ張られてほどけていく様を見せる「毛糸人間」、おもちゃの犬が箱から次々に現れる「101匹」、プラスチックカーの前に、お祭り広場に設置されたロボット・デメの小型ロボットが登場し、二体がストロボの点滅や動きを同期させる「親子ロボットとプラスチックカー」などに、その意図がうかがえる。

3．「具体美術まつり」の開催意図

(1) ハプニングとの相違

それでは、こうした演目は全体として何を目指して構想されたのだろうか。最初にその企画意図が提示されたのは、1969年8月22日開催の第46回常任理事会資料として提出された「お祭り広場催物企画案（Ⅱ）」[18]であった。具体は「たえず未知の作品の創作を続け」、「例えば世界的に大流行のハプニングは1957年春に演じられた『舞台を使用する具体美術』による影響から始

まったといわれている。」とその先駆性に触れた上で、「われわれの美術ショーは一般のハプニングと異なって必然性をもち、変化ある場面の展開は迫力を観る人たちに与えるだろう。」と述べ、ハプニングとの差異を打ち出した。そして次のように意図を総括している。「この物体のドラマによって行われるショーは具体美術の大きな特色になっている。今回のお祭り広場の広大なスペースとこれに装置された照明・音響などのシステムにいどんで、ここに一大祭典をくりひろげたいと考えている」。

ここで留意したいのは、第一にハプニングとの違いを指摘した点、第二に「物体」に重きをおいた点、第三に照明・音響などの新しい技術の活用を念頭に置いた点である。まず、「世界的に大流行」と表現されているハプニングの概念は、アメリカの美術家アラン・カプロー（Allan Kaprow）が1966年に『アッサンブラージュ、エンヴァイラメンツ、ハプニングス』（*Assemblage, Environments & Happenings*, Harry N. Abrams, Inc., New York, 1966）を刊行して広く知られるようになり、日本でも『美術手帖』第282号（1967年5月1日）でカプローの活動およびハプニングの定義が初めて本格的に紹介されたが[19]、実は吉原はカプローの著作刊行以前にカプローと交流していた。1963年夏、当時『大阪日日新聞』の美術記者として勤務する傍ら、個人でも欧米の作家たちの紹介を目的にして1963年5月にタブロイド判の雑誌『アートレヴュー』（後に『国際美術』と改題）を創刊した大口義夫からの依頼で、吉原はカプローに具体の舞台を中心とした写真資料を送ったことがあった。それがきっかけでカプローの著作にそれらの写真がまとまって掲載され、具体がハプニングの先駆的存在として認知されるようになった経緯がある[20]。

またそれとは別に、パリで刊行されていた前衛美術雑誌『ロブホ（*Robho*）』の編集者ジャン・クレイ（Jean Clay）からも1968年秋、具体の特集号を組みたいという希望があり、特にパフォーマンス、野外での作品、スカイフェスティバル等に関心を持っている旨の手紙を吉原が受け取っていた[21]。1969年初頭にもクレイからの手紙には、1956〜1960年に具体が行った活動を賞賛し、それらの「ハプニング」はイヴ・クラインやゼロ・グループ等ヨーロッパの作家たちに大きな影響を与えたと記されている[22]。つまりカプローやクレイとのやり取りに基づいて吉原は、「ハプニング」が「世界的に大流行」であり、しかもそれは「『舞台を使用する具体美術』による影響から始まった」と明言し得たの

であろう。

　しかしなぜ具体は、ハプニングの先駆けと自らを位置づけながら、あえてそれとは異なると言明したのだろうか。これにはお祭り広場の催し全体を統括した催し物プロデューサー・伊藤の意向が影響したと考えられる。お祭り広場での催し物に関する正木喜勝の論考によれば、伊藤はハプニングに対して「消極的な態度」を取ったという。その理由として正木は、ハプニングが「偶発性を重視し、観客を巻き込んで出来事に参加させようとする傾向が強い」ため、「一つ間違えれば事故になり、一つ間違えなくとも困惑と興醒めに包まれがちである」点を挙げている[23]。指摘のとおり、プロデューサーとしては現場を混乱させず安全に進行することが何よりも優先されるべきであっただろう。伊藤が就任する以前、1967年2月の第14回常任理事会に提出された最初の「催し物企画の方針」[24]では、安全面への配慮の必要性はまだ記されていない。しかしその後伊藤を中心に演出分科会等での検討を経てまとめられ、1968年5月の第31回常任理事会に示された文書「催し物の基本計画について」では、基本構想の一つとして「特にお祭り広場は、観客も参加できる、軽やかで賑やかな祭りを中心に催物を企画するが、群衆が無統制になることを避け、事故のないよう演出にあたって、充分な配慮を加える」旨が明記された[25]。この常任理事会には伊藤自らが出席し、「安全性」を訴えていたことが会議録からも確認できるのであり[26]、催しの一つである「具体美術まつり」もまた、そうした伊藤の方針に配慮することが求められ、しかも「軽やかで賑やかな祭り」という枠組みが与えられていたと考えられる。またすでに第二章第一節で言及したとおり、「具体美術まつり」は協会主催の企画催物であったことをここで思い起こすことも必要だろう。

　さらに伊藤の意向は、具体メンバー吉田が残したメモにも明らかである。吉田は1969年12月19日に催されたプロデューサー会議に出席したと思われ、そのときに伊藤が語ったお祭り広場での世界の祭りが如何にあるべきかを書き残している[27]。メモには「国際感覚ゆたかに」、「芸術のすばらしさ」「徹底した娯楽版」、「アトラクティブ勝る」、「お国柄が必ず表現されていること」といった文言が並ぶが、特に「徹底した娯楽版」という観点が入っていることに注意したい。これは、先の「催し物の基本計画について」における基本構想で最初に挙げられた、「会場を訪れる多くの人々にわかりやすく、面白く、楽しく、愉快な催し物を企画する。」にまさに合致している。つまり「具体美術まつり」は、

いかに「わかりやすく、面白く」するかが留意事項として伊藤より提示されたために、上記で述べたとおり、1968年8月の案よりもさらに物や人の動きを追いやすく、かつ親しみやすい新しい演目が加わったと推察される。

(2)「物体」の重視

　さて、1969年8月の案に示された企画意図のうち、第二の特徴として挙げた「物体」の重視に関しては、催しの告知チラシや実際の上演開始の際にはっきりと打ち出された。白髪によるカットが描かれたチラシでは、「EXPO'70お祭り広場における人間と物体のドラマ！」と大きく記され、その狙いが次のようにまとめられている。「万国博、夜のお祭り広場にくりひろげられるこのショーは、現代の美術が、もはや美術館の壁を飾るだけのものではないことを理解してもらうための新しい試みです。美術館を抜け出した美術が、この巨大なスペースにいどんで、最近問題になりつつある人間と物体の関係をユーモラスに表現し、新しい美術ショーを通じて多くの人たちに楽しくみてもらいたいと思います」。

　ここでの注目点は、「最近問題になりつつある人間と物体の関係」という文言であり、1960年代末に顕在化した「もの派」と呼ばれる動向が念頭に置かれたと思われる。またちょうど万博会期中に開催予定であった第10回日本国際美術展［東京ビエンナーレ］（東京都美術館、5月10日～30日、その後京都、名古屋、福岡へ巡回）のテーマが「人間と物質 between man and matter」であったことも意識されただろう。もの派との関連を思わせる作品群が多くを占めた同展で、コミッショナーを務めた中原祐介は、カタログ序文でそのテーマの意図を以下のように語った。「われわれは物質にたいする特権的な主人公ではなく、人間と物質は対等であるという態度が押し出されるようになった。……この人間と物質の対等性、その分かちがたい相互関係に眼を向けるなら、作品はそれのみで閉ざされた体系を構成し得ないといわねばなるまい。物質相互の関係、それと人間との関係の全体が、作品というべきものである」[28]。これは、遡れば吉原が1956年に発表した「具体美術宣言」での高名な次の部分と、人間と物質の関係を問い直し、後者の意義が増した作品のあり方を提示している点で共通する。「具体美術に於ては人間精神と物質とが対立したまま、握手している。物質は精神に同化しない。精神は物質を従属させない。物質は物質のままでその特質を露呈したとき物語をはじめ、絶

叫さえする」[29]。上演最初に観客に向けて語られたアナウンスでも、同様の点に触れている。「これは夜のお祭り広場にくりひろげる、人間と物体のドラマであります。現代の美術はもはや額縁の中にとじ込められてばかりはいません。美術館を抜け出した美術がこの巨大なスペースにいどんで新しい美術ショーを展開しようとするものであります」。

ただ、すでに述べたように「具体美術まつり」は当初から「徹底した娯楽版」であるという使命を与えられた「ショー」であった。言い換えれば、人間の意向に沿って選ばれた物質が、人間の想定内で動き変化するのであり、そこでの人間と物質の関係は、後者が前者に従属していると言わざるを得ない。それはもはや、吉原が1956年に宣言した「人間精神と物質とが対立したまま、握手している」関係、あるいは中原が1970年に問題に据えた「人間と物質の間」ないし「人間と物質の対等性、その分かちがたい相互関係」とは明らかに異なるばかりか、逆に彼らが否定し乗り越えるべき状態でさえあった。

(3) 最新技術の活用

では、1969年8月22日開催の第46回常任理事会で提示された「具体美術まつり」の企画意図で、第三の注目点として挙げた、照明・音響などの新しい技術の活用は、最終的に公演でどうなったのだろうか。最新技術の活用は、いうまでもなくお祭り広場の催しで早くから標榜されていた。万博協会は1967年1月に日本科学技術振興財団に対し、「お祭り広場を中心とした外部空間における水、音、光などを利用した総合的演出機構の研究」を委託しており、その結果として行われた同年5月17日の第18回常任理事会での報告『『お祭り広場を中心とした総合演出機構の調査』について」において、会議録で「水や火にまつわる世界の伝統的な催し物のほか『ハプニング』のような現代的なイベントなども行うこととしている」と明記されている[30]。確かに、残された写真や音、映像の記録では、照明技術で出演者の動きを際立たせ、そこに現代音楽の電子音を響かせようとした意図がうかがい知れる。

しかし万博終了後にまとめられたお祭り広場催物の報告書は、冒頭の「概要」においてそれが成功だったとはいえないことを明らかにした。

> 当初は広場諸装置の動きを主にした極めて先端的、実験的な内容のものも企画されたが、諸装置の機能が当初計画されたよりもかなり低下していたた

め殆ど行なわれず、また一部いわれた前衛的なものもおおむね一般観客に不評であった。もっとも前衛的な立場からは広場で行なわれた大部分の催物は広場諸装置を完全に使いこなせなかったとの批判も頻りに行なわれたが、実際の運営に当った側からは、むしろこれら諸装置は充分に動かなかったとの実感が強い。特に、音響効果の極度の悪さ、照明が計算よりかなり暗かったこと、ロボットが機動力に欠けたこと、また舞台の移動結合に時間がかかりすぎたことなどは、終始制作者を苦しめ、出演者や観客にも不評であった[31]。

つまり最新装置の活用を目論んだ「先進的、実験的な」催しは一般観客に「不評」であったと総括したのである。また、お祭り広場担当プロデューサーの渡辺も、報告書のあとがき「お祭り広場催物の果たした役割」において、関係者が心血を注ぎ、立派な成果を収めたとしつつ、装置全般の当初目指した目標と現実との明らかな落差を次のように指摘した。

> 一面では当初、ロボットをはじめ移動ステージ、ワゴン・ステージなど種々の機械装置を駆使した新演出が期待されていたが、実際には操作に予想外の時間と人手を要したり、重量や機能上の諸問題で敏速な行動がとれないなど、メカニズムと人間の共存という理想には、至らなかったのは残念である。だが、人間の機能をより生かす機械装置の研究開発には、今回の経験が大いに役立ったことであろう。また、そうあってほしいと願う[32]。

主催者側のこれらの言説から導き出せるのは、当時の最新設備が人間の予測を覆し凌駕するほどの圧倒的力量を、いまだ獲得していなかった状況である。その結果、「前衛的」催しとみなされ「人間と物体のドラマ」を標榜したはずの「具体美術まつり」は実際のところ、すでに指摘したように「ショー」としての枠組みを与えられ、人間の意思が物体ないし物質を操作していた点、それに加えて人間の意思を超える技術が十分実現されなかったために、物体ないし物質の操作で予測不可能な事態も起こり得なかった点、これらにおいて、「人間と物質」が拮抗する新たな関係の提示には至らなかったと判断できる。

おわりに

こうした催しのあり方について、具体メンバー全員が賛同していたわけではない。例えば今井祝雄は自身が語るとおり、万博に出品した四つの作品を通して、それに対する異議申し立てを表明した[33]。一点は、みどり館東側の古河パビリオン前に設置された屋外彫刻《3ｔ石》である。本作は、1967年9月に万博協会より会場修景用彫刻（小彫刻）[34]の作者の一人として指名され提案した作品の代わりに、作者自身が申し出て設置直前に差し替えたもので、巨石に白いペンキを上から掛け、ほぼ下半分は石そのままの状態を露わにした。また別の一点は、「万国博美術展」での共同制作《ガーデン・オン・ガーデン》に組み込まれた《12462ミリの軌道》で、土台の一部を削って生乾きのモルタルを置き、そこに石を置いて引っ張ることで、石によってえぐられた軌跡を見せた。そして残る二点は、具体メンバー全員が出品したみどり館エントランスホールでの展示で、現在《壁・床1》、《コンクリート塊》と呼ばれる作品である。前者では、壁と同じ型枠によるコンクリートを床に薄く1.5メートル平方に敷き、同時に壁には床と同素材のカーペット1.5メートル四方を貼って、壁と床の状態を置換して見せた。そのすぐ隣に設置された後者では、壁から溢れ出てきたかのごとく未整形の大量のコンクリート塊を提示した。これらの作品は、素材に目を向けるよう観者を促すと共に、人間による制御を超え抗うかのような素材の「生」の状態を浮き彫りにしており、吉原が当初標榜した「人間精神と物質とが対立したまま、握手している」関係、あるいは中原がテーマに据えた「人間と物質の対等性、その分かちがたい相互関係」を扱ったと言える。

この他、「ショー」としての美術に疑問を呈した作品を発表せずとも、「具体美術まつり」の企画策定に関与しなかったメンバーは少なくなく、むしろ数としては全体の過半数を占めていた。もちろん1950～1960年代の舞台での発表においても、グループ内で出品しなかったメンバーは複数いたが、その割合ははるかに小さかった。上前は1970年8月23日の日記で、嶋本が中心で行っていた大道具の製作にあたって、村上からの依頼で手伝いに行ったが、作業者のうち具体メンバーは「村上と堀尾だけであった」と記し、その後も協力したのは上演当日のみであったという[35]。ここから推察されるのは、「具体美術まつり」には、チラシ等に明記された白髪、元永、嶋本、村上、吉原通雄、吉田といった具体初期からの中核的なメンバーと、1960年代半ば以

降にグループに加わったメンバーのうち名坂、ヨシダ、聴濤、堀尾ら数名がもっぱら取り組んでいたという内実であり、グループ全体で目標を共有したとは到底言い難い状況であった。

その後上前は、1970年11月16日に、グループが解散するのではないかという話を耳にしたと書き留め[36]、また1971年には中核メンバーであった元永、嶋本、村上が退会する事態になった[37]。そうした動きの要因をすべて「具体美術まつり」に帰することはできないが、少なくとも「新しい美術ショー」を目指したその大規模な催しが、グループの結束を強め、その理念を再確認する契機になり得なかったことは確かだろう。具体が解散したのは1972年3月で、同年2月の吉原の死去が直接的な要因だが、実は「具体美術まつり」を終えた時点ですでに具体は、グループであり続ける意義を問い直す必要に迫られていたのである。

註

1　詳細は次を参照。「EXPO'70と具体」『具体美術の18年』「具体美術の18年」刊行委員会（大阪府民ギャラリー内）、1976年11月1日、頁なし。

2　例えば次の展覧会が挙げられる。「アーキラボ：建築・都市・アートの新たな実験　1950-2005」（森美術館、2004-05年）、「アート＆テクノロジーの過去と未来」（NTTインターコミュニケーションセンター・東京、2005年）、「空間に生きる―日本のパブリックアート」（札幌芸術の森美術館／世田谷美術館、2006年）。

3　1960年代後半の具体作品のみで構成された最初の主要展覧会としては「具体展Ⅲ」（芦屋市立美術博物館、1993年）が挙げられ、その後『具体』回顧展（兵庫県立美術館、2004年）においてもその時代の作品が多数取り上げられた。ただ、60年代後半の活動がさらに広く知られるようになったのは2010年代で、ミン・ティアンポによる著書（Ming Tiampo, *Gutai: Decentering Modernism*, The University of Chicago Press, 2011）、国立新美術館での展覧会「『具体』――ニッポンの前衛 18年の軌跡」（2012年）、グッゲンハイム美術館での展覧会「具体：素晴らしい遊び場所（Gutai: Splendid Playground）」（2013年）がその直接的契機になったと考えられる。

4　「第13回常任理事会会議録（1967年1月20日）第3号報告 全体事業スケジュールについて」『日本万国博覧会公式記録 資料集別冊B-4　常任理事会会議録』、財団法人日本万国博覧会記念協会、1971年8月、p.61。以下本稿では同資料からの引用の場合、資料別冊の号数のみを記す。

5　「第14回常任理事会会議録（1967年2月20日）第3号議案 催し物の企画に関する件」『資料集別冊B-4』、pp.102-103。

6　「催物の企画」『日本万国博覧会の催物　第1集　催物総括編』財団法人日本万国博覧会協会事業第1部、1970年10月、p.2。

7　演出分科会のメンバーは、吉原の他は石浜日出雄（舞台美術家）、内海重典（宝塚歌劇団理事・演出家）、柳田利一（関西照明学会理事）、山本紫朗（東宝株式会社演出家）、吉田悦造（毎日放送制作局次長・音響専門家）。肩書きは『日本

万国博覧会公式記録第 2 巻』（日本万国博覧会記念協会、1972年 3 月 1 日）p.144に基づく。

8　註 6 と同じ。

9　「日本万国博覧会　お祭り広場　催し物企画案（第一案）」1967年12月頃、吉原治良旧蔵、現在は大阪中之島美術館蔵。以下、基本的に万博関連文書はすべて大阪府が所蔵しているが、それとは別に吉原が旧蔵していた場合、本稿ではその旨を記載する。なお「大阪フィルの野口氏」とは、関西交響楽協会事務局長の野口幸助と思われる。

10　「第46回常任理事会会議録（1969年 8 月22日）第 2 号報告　催し物の企画について」添付資料「『お祭り広場』の計画について　1969年 8 月20日」『資料集別冊B-20』、p.143。

11　財団法人日本万国博覧会協会「『お祭り広場』の計画について」1968年 7 月10日、吉原治良旧蔵、p.1。

12　吉原治良旧蔵。

13　上前智祐による日記「1968年 9 月 1 日－12月 9 日」。

14　「第43回常任理事会会議録（1969年 5 月20日）第 2 号報告　催し物の準備状況について（中間報告）」『資料集別冊B-18』、p.179。

15　「第45回常任理事会会議録（1969年 7 月18日）第 2 号議案　催し物出演契約に伴う債務負担行為に関する件」『資料集別冊B-20』、p.11。

16　「協会企画催物」『日本万国博覧会の催物　第 2 集　お祭り広場催物篇』財団法人日本万国博覧会協会事業第 1 部、1970年10月、p.3。

17　註10、pp.265-268。

18　註10、p.265。

19　「特別講座　ハプニングとは何か？」『美術手帖』第282号、1967年 5 月 1 日、pp.130-140。

20　大口義夫から吉田稔郎（グタイピナコテカ）宛書簡、1963年 7 月30日付、吉原治良旧蔵。またカプロー自身が『アッサンブラージュ、エンヴァイラメンツ、ハプニングス』において、具体について知った経緯を簡単ながら語っている。カプローによれば、アルフレッド・レズリー（Alfred Leslie）が1959年に彼らについて語るまで何も知らず、本書に収録された具体の写真を入手したのは1963年後半だったと言い、まさに大口が吉原に提案してカプローに送った写真が本書に収録されたのだと推察できる。

21　ジャン・クレイから吉原治良宛書簡、1968年10月14日付、吉原治良旧蔵。

22　ジャン・クレイから吉田稔郎宛書簡、1969年 1 月21日付、個人蔵。

23　正木喜勝「一九七〇年日本万国博覧会に対する阪急の取り組みとお祭り広場の催し物資料について」『阪急文化研究年報』第 7 号、2018年12月13日、pp.55-84 [62]。

24　註 5 と同じ。

25　「第31回常任理事会会議録（1968年 5 月17日）第 5 号議案　催し物基本計画の件」別紙「催し物の基本計画について」『資料集別冊B-10』、p.245。

26　「第31回常任理事会会議録（1968年 5 月17日）第 5 号議案　催し物基本計画の件」別紙「催し物部門の進行について」『資料集別冊B-10』、p.256。

27　吉田稔郎による忘備録、1969年頃、個人蔵。

28　中原佑介「人間と物質」『人間と物質　第10回日本国際美術展』カタログ、毎日新聞社・日本国際美術振興会、1970年 5 月、頁なし。

29　吉原治良「具体美術宣言」『芸術新潮』第 7 巻第12号、1956年12月、pp.202-204 [202]。

30　「第18回常任理事会会議録（1967年 5 月17日）第 1 号報告『お祭り広場を中心とした総合演出機構の調査』について」『資料集別冊B-5』、p.151。研究を受託した日本科学技術振興財団では東京本部で「演出部門」、関西地方本部で「技術部門」を担当した。このうち「演出部門」研究チームのコア・スタッフが秋山邦晴、磯崎新、佐藤暢紘、山口勝弘で、調査スタッフの中に東野芳明、中原佑介が含まれていた。彼らがまとめた中間報告書（2 月28日）および報告書（4 月）では、ハプニングを含む現代美術が大きく取り上げられている。ちなみにこの内容をまとめた記事「ルポルタージュ＝日本万国博覧会　現代芸術はどのように参加する？」が、『美術手帖』第283号（1967年 6 月 1 日、pp.142-148）に掲載されている。

31　「概要」「協会企画催物」『日本万国博覧会の催物　第 2 集　お祭り広場催物篇』財団法人日本万国博覧会協会事業第 1 部、1970年10月、p.1。

32　渡辺武雄「お祭り広場催物の果たした役割」『日本万国博覧会の催物　第 1 集　催物総括編』財団法人日本万国博覧会協会事業第 1 部、1970年10月、p.70。

33　Norio Imai, "Gutai and After," *Artforum*, vol. 51, no. 6, February 2013, pp.197-198。今井祝雄「[新しいイメージを求めて 4] 観念と日常の間」『オール関西』第 5 巻第 6 号、1970年 6 月、pp.138-140。また由本みどりは万博に対する今井の思考の変化を次の論文で考察している。Midori Yoshimoto, "Limitless World: Gutai's Reinvention in Environment Art and Intermedia," *Gutai: Spelndid Playground*, The Solomon R. Guggenheim Foundation, New York, 2013, pp.259-264 [262-263]。

34　『具体美術の18年』（註 1 ）では、「修景用現代彫刻指名コンペ」と記載されているが、大阪府所蔵の会場修景用彫刻に関する資料を精査された乾健一氏によると、この事業の確定した名称は見当たらないとのことだった。今井を含め20名が指名された彫刻制作は、当時の万博協会では曜日広場に設置される「大彫刻」に対して「小彫刻」と呼ばれ、後者は前者の作家選定の基礎になるという意味ではコンペティションであったようだ。

35　上前智祐による日記「1970年 7 月25日－10月31日」。

36　上前智祐による日記「1970年11月 1 日－12月31日」。

37　元永は『作品集 元永定正 1946-1990』（博進堂、1991年 7 月13日、p.47）で1971年10月に具体を退会したと自ら記しており、また上前の日記によると、嶋本は1971年 2 月には吉原に退会の意向を伝え（上前による日記、1971年 2 月13日）、村上は1971年末に退会の手紙を吉原に出したという（上前による日記、1972年 1 月 2 日）。

本稿は令和 2 年度科学研究費助成事業（学術研究助成基金助成金）基盤研究（C）課題番号20K00171による研究成果の一部です。第三章に関して、資料調査の面で次の方々より多大なるご協力を賜りました。記して感謝の意を表します。（順不同、敬称略）

大阪府日本万国博覧会記念公園事務所、大阪中之島美術館、公益財団法人阪急文化財団、芦屋市立美術博物館、高知県立美術館、慶應義塾大学アート・センター、ホワイトストーンギャラリー
今井祝雄、松山ひとみ、正木喜勝、大槻晃実、平井章一、塚本麻莉、石本華江、佐々木剛志、大口美和子、土屋咲代、乾健一、吉田星彦、上前祐二、小野田イサ、髙﨑元宏、嶋本高之、白髪久雄、鷲見裕久、中辻悦子、名坂有子、福嶋敬恭、堀尾昭子、村上知彦、吉田みどり、吉原正夫、吉原眞一郎

みどり館エントランスホールでの展示

加藤 瑞穂

　みどり館はみどり会が出資したパビリオンで、出展計画の概要は、1967年7月27日に初めて日本万国博覧会協会（万博協会）の広報部報道課を通して発表された。みどり会とは、万博に出展するために三和銀行（現三菱UFJ銀行）が主要な取引先企業31社と共同で設立した会であり、三和銀行企画室内に事務局があった。大林組が設計施工した本館最大の呼びものは「アストロラマ」と呼ばれた映像投影設備である。これは公式記録によれば「アストロ（天体）とドラマ（劇）の合成語で、超立体的な全天全周映像」[1]とされ、観客は外径46メートル、高さ31メートルの半球状のドームに投影された映像に取り囲まれ、まるでその中に入り込んだような感覚を味わうことになった。館の紹介パンフレット[2]には、このために新たに開発された撮影機と映写機、スクリーン、スピーカー等の仕様が詳しく記されている。

　具体メンバーが作品展示を行ったのは、このドームに入る手前にあった、ドームを取り巻く幅約7メートルの回廊で、1968年5月24日付の報道発表資料[3]ではサブ・パビリオンと呼ばれていた。そのスペースの目的は、次のようにパンフレットに記されている。「現代美術の粋を集めて、1つの体験の場を構成しました。観賞しながら〈アストロラマ〉の映画開始を待てるという仕組みです」。また上記の報道発表資料には、吉原治良が協力者の一人として挙げられており、1967年後半から翌年にかけての時期、吉原に具体の作品展示が打診されたと推測される。実際にその計画が具体的になり始めたのは1968年4月で、メンバーの上前智祐の日記（1968年3月1日－4月30日）には、吉田稔郎からの次のような通知文（1968年4月13日付）が貼付されている。「万国博みどり館（アストロラマ）地階スペース作成の話がほぼまとまりました。具体グループによる新しいロビーの環境作りを希望されていますので大至急全体の構想でも部分的な試案でも結構ですから立案して下さい。（予算5千万円程度）第1回の打合せ会を4月17日（水）5時より行いますので案を持ち寄って下さい」。

　その準備が本格的に進んだのは翌年5月から9月にかけてで、上前は1969年5月27日、吉原に作品縮図を見せている[4]。そして吉田は6月に、改めてプランを再考するようメンバーに求める通知を出した[5]。「みどり館の第2パビリオンについて、模型会場構成が大体まとまりつつありますので各自作品について多少のスペース効果が要求されます。ピナコテカにあります会場模型をご覧になり、作品変更の必要のある人は新しいアイデア模型（1/20）を至急提出して下さい。しめ切り6月12日　質問先　吉田、名坂　9月より内部設定にかかるので、作品最終決定設計図はしめきり9月頃」。最終的に作品の設置は1970年2月10日から11日にかけて行われ[6]、当時のメンバーは全員が出品した。その意味で具体グループとしては最後の大掛かりな作品展示の機会になった。直径10センチ、のべ150メートルの金属パイプが、各作品の間を視覚的につなげるように走る会場構成は名坂千吉郎によるもので、吉原通雄の手がけた音響がそのパイプを伝って流れた[7]。

註
1　『日本万国博覧会公式記録第1巻』日本万国博覧会記念協会、1972年3月1日、p.440。
2　参照したのは公益財団法人阪急文化財団池田文庫蔵。
3　「記事発表　報道課」ファイル、1967年7月分、大阪府蔵。
4　上前智祐の日記「1969年4月1日－8月17日」。
5　吉田稔郎の忘備録「(17) 1969.6.1－」（個人蔵）に挟まれている。
6　上前智祐の日記「1969年11月21日－1970年2月20日」。
7　「EXPO'70と具体」『具体美術の18年』「具体美術の18年」刊行委員会（大阪府民ギャラリー内）、1976年11月1日、頁なし。

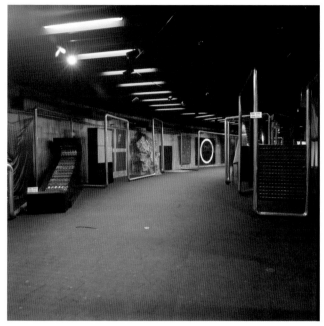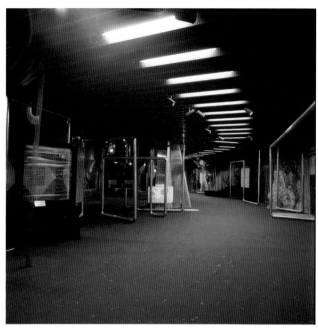

図1．みどり館地階、回廊型のエントランスホールでの展示風景（左右とも）
具体の作品を観賞しながら〈アストロラマ〉の映画開始を待つことができた。

図2．壁面左から菅野聖子、白髪一雄、元永定正の作品
　　　手前は元永定正の作品

図3．手前は山崎つる子の作品

図4．堀尾貞治の作品

図5．今井祝雄の作品（左から《コンクリート塊》、《壁・床1》）

図6．手前2点は堀尾昭子の作品

図7．左は松田豊、右は河村貞之の作品

4

EXPO'70の記憶

万博と音楽
—コンサートのパンフレット

図1.「クラシックコンサート総合パンフレット」

図2.「オープニング・コンサート」チラシ

連日イベントが開かれたお祭り広場や各国パビリオンでは、世界各国の民俗音楽や大衆音楽など多様な音楽を体験することができたほか、テーマ館や各パビリオンでは、電子音楽も含めて、松村禎三、黛敏郎、武満徹、高橋悠治、クセナキス、シュトックハウゼン、湯浅譲二ら前衛作曲家による世界最先端の楽曲が展示空間の中で響き渡った。

大阪では、1963（昭和38）年から「"大阪の秋"国際現代音楽祭」が開催され（1977年、第15回で終了）、管弦楽やテープ音楽など、最新の現代音楽が紹介されていたが、3月15日の中之島のフェスティバルホールでの万国博開幕式「オープニング・コンサート」でも、岩城宏之指揮・NHK交響楽団によるドヴォルザークの交響曲「新世界より」の他に、三善晃「祝典序曲」、黛敏郎「BUGAKU（舞楽）」が演奏されている。

さらに期間中、博覧会会場だけではなく大阪の主要ホールで万国博協賛のコンサートが開かれ、ジョルジュ・プレートルやセルジュ・ボド指揮のパリ管弦楽団、ヘルベルト・フォン・カラヤン指揮のベルリン・フィル、ジョージ・セル、ピエール・ブーレーズ指揮のクリーヴランド管弦楽団、レナード・バーンスタイン、小澤征爾指揮のニューヨーク・フィルなど世界中の名演奏家が来日する。ただしレニングラード・フィルのコンサートでは、予定されていた指揮者のエフゲニー・ムラヴィンスキーが来日できず、ニュー・フィルハーモニア管弦楽団も来日したが、名指揮者のジョン・バルビローリは来日直前に惜しくも没した。

オペラでは、ベルリン・ドイツ・オペラやボリショイ・オペラが来日し、日本の歌劇団では團伊玖磨「夕鶴」や大栗裕「地獄変」が上演された。

また、ジルベール・ベコーなどポピュラー音楽の歌手や楽団も多数来日したほか、日本の歌謡曲では万国博のテーマソング「世界の国からこんにちは」が有名である。大阪府豊中市在住の詩人島田陽子が作詞し、中村八大が作曲したもので、1967（昭和42）年3月1日、三波春夫、坂本九、吉永小百合、山本リンダ、叶修二、弘田三枝子、西郷輝彦・倍賞美津子、ボニージャックスなどが吹き込んだレコードが複数の会社から発売された。

断トツの大ヒットをしたのが三波春夫による歌唱で、万博開催への気分を盛り上げるため、大阪市や周辺の地域の盆踊り大会でも盛んに三波の歌がとりあげられた。難波（大阪市中央区）の新歌舞伎座で開催された「三波春夫特別公演」パンフレットには、大阪府知事、大阪市長が万博に触れた挨拶文のほか、三波自身が万博への思いを語っている。浦沢直樹『本格科学冒険漫画 20世紀少年』（連載1999～2006）では、大阪万博が現代に再現され、三波をイメージさせる大物歌手・春波夫が「ハロハロ音頭」を歌っている。

（橋爪節也）

図3.「ボリション・オペラ」パンフレット
1970年8月 フェスティバルホール
歌劇「ボリス・ゴドゥノフ」「エウゲニ・オネーギン」
「スペードの女王」

図4.歌劇「地獄変」（大栗裕作曲）チラシ
1970年7月 フェスティバルホール
朝比奈隆指揮 大阪フィルハーモニー交響楽団

図5.歌劇「夕鶴」（団伊玖磨作曲）パンフレット
1970年6月 フェスティバルホール
団伊玖磨指揮 大阪フィルハーモニー交響楽団

図6.「ジルベール・ベコー・ショー」チラシ
1970年5月 万国博ホール

図7.「三波春夫特別公演」パンフレット
1970年3月 大阪・新歌舞伎座（個人蔵）
©三波クリエイツ

図8.「万国博がやってきた―2」1970年3月 お祭り広場
出演 高英男、ペギー葉山、阪急少年音楽隊、アロージャズ・
オーケストラ、イラン民族舞踊団、今津中学校吹奏楽部、呉服
小学校吹奏楽団ほか 司会 浜村淳

図7以外の図版（pp.76-77）：大阪大学総合学術博物館蔵

1970年の「ラテルナ・マギカ」

永田 靖

1970年の大阪万博では様々な演奏会、お祭り、フェスティバル、ショー、上演、パフォーマンスが行われていたことは多くの記録に残っている。各国のいわゆる「ナショナル・デイ」の催し物に加えて「お祭り広場」での万博を祝う祝祭、例えば各国のブラスバンド演奏、世界歌合戦、民族舞踊、各国の軍楽隊の演奏もあれば、52か国210人の交通警察によるオートバイの曲乗りなどもある。また劇団四季ミュージカル『はだかの王様』もここで上演されている。お祭り広場ではほぼ毎日なんらかの催し物が行われていたが、博覧会ではこのほかに野外劇場もあり、こちらも同様にほぼ毎日コンサート、ブラスバンド、人形劇フェスティバル、コーラス、フォークダンスなど様々な演目があった。これらの屋外の舞台以外に、屋内の舞台もあり、それは「万国博ホール」と「フェスティバル・ホール」という劇場だった。これらの屋内劇場では、歌謡フェスティバル、シャンソン・フェスティバルに加えてサミー・デイビス・ジュニア・ショー、アンディ・ウイリアムス・ショーなどが万国博ホールで、またフェスティバル・ホールではより「ハイ・カルチャー」な、パリ管弦楽団、モントリオール交響楽団、ボリショイ・オペラやカナダ国立バレエ団などのクラシック音楽の演奏やオペラやバレエの上演が行われた。これら様々なパフォーマンスの中で、あまり言及されていないものにチェコスロバキアからの「ラテルナ・マギカ」があった。

「ラテルナ・マギカ」とは、「魔法のランプ」という意味のチェコ語であるが、1970年の大阪万博では「ラテナ・マジカ」と表記されていた。これは1958年にプラハに創設された正真正銘の劇団で、同時代の演劇の中ではその先進性が高く評価されており、演劇史において忘れることのできない存在である。もちろん現在でもプラハで上演し続けている。

この劇団は、演出家アルフレッド・ラドクと舞台美術家ジョセフ・ズヴォボダが創設したもので、今日的に言えばマルチメディアを駆使する作品を上演し続けて来たことで意義深い。舞台上に多くの（後には10枚となったが）サイズの異なるスクリーンを吊り、そこに作品に応じて登場人物の姿やクローズアップ、また背景のシーンなどが映写される。さらに2列のベルトコンベアーを組み合わせ、それらは可動式であり、上演中に作品世界に応じて、スクリーンに映写される映像ともども自在に変化する。

今日、舞台上にスクリーンを設けて劇の作品世界に関係する映像を映写する演出はどこにでも見られるが、そういうメディア・ミックス、あるいはマルチメディア上演の、これは本格的な劇団であった。

東欧、とりわけチェコでは、この種のメディアを組み込む上演は第二次大戦以前から豊かなものがあった。例えば、エミール・ブリアンという演出家で、彼は1930年代からスライドや映画の利用にインスピレーションを受けて、「シアターグラフ」という試みを上演に取り入れていく。舞台上の複数のスクリーンに映像を映写し、独特でファンタジックなスペクタクルを現出させた。単に視覚的なショーとは違い、いわゆるドラマ上演の範疇にこの種の実験を取り入れたもので、例えば1936年に上演したヴェデキント『春の目覚め』は演劇史にも残る程のものだった。いわゆる表現主義の作家ヴェデキントの、思春期の想念を扱うこの作品の、登場人物の内的世界がスクリーンに映写され、その映像と舞台上の俳優の演技とが相互に関係して、独自のイリュージョンを作り得た。

舞台上で字幕や映画を映写して、生身の俳優の演技と結び合わせる試みはそのさらに以前、1920年代にロシアやドイツでは盛んに試みられ、メイエルホリドやブレヒト、とりわけドイツの演出家ピスカートルの仕事に顕著である。そこでは、従来の演劇につきもののイリュージョンを破壊した上で、劇世界への批評的な関係を観客に求める叙事演劇的な試みが行われたが、それはまた20世紀にふさわしいテクノロジーと生身の俳優が作り出す新しいイリュージョンをも生み出すことになったのである。

ラテルナ・マギカがプラハで始まった時、最初にその劇場として選んだのは地下の旧映画館だった。通常

の舞台ではないために、舞台の奥行きがなく、映画の
スクリーンと客席約450席の、いわば中クラスの大きさ
の空間であった。しかし、この奥行きがなく、横幅が
広いという空間の特性は、映像と俳優とを結び付けよ
うとする彼らにとっては好都合であったに違いない。
事実、1960年代にラドクとズヴォボダはその実験性に
おいて充実の極みの域に達し、例えば、国立劇場にて
ゴーリキー『最後の人々』を上演する際、舞台外の場
面を装置の壁に映写し、俳優の演技と結び合わせて舞
台にアイロニーを生み出した。これは見えているもの
（舞台上の演技）に対して映像が批評的に関わること
で、その舞台の演技を相対化する機能を果たしたのだ
と思われる。その点、20年代のブレヒトやピスカート
ルの仕事の60年代的な展開とみなしていいだろう。こ
の技術が中規模の旧映画館を改装した劇場でも持ち込
まれ、間近に見るその映像と舞台の融合は一層強い衝
撃を与えたことだろう。

　スクリーンへの映写映像は美術家ズヴォボダの仕事
であったが、ズヴォボダにとっても映像と舞台の結合
は独自な世界を開示する形式であって、ドラマツルギー
を拡張するものとしてあった。ズヴォボダもまた舞台
美術の歴史には欠かせぬ人物で、20世紀中盤の東欧の
演劇の水準の高さを象徴する存在であり、それはひと
えに舞台美術に近代のテクノロジーを融合させたこと
によっている。映画と演劇の融合はもとより、光、水
力、レーザー、スモーク、プラスティックなどを様々
に活用して舞台表現の多様性を実践して見せた。ただ

単に俳優とテクノロジーが共存しているばかりではな
く、つまり両者は互いに背景になるのではなく、両者
は同時性を持ち、その同調こそにズヴォボダの企てる
演劇性があった。

　例えばラテルナ・マギカの1987年の上演、アントナ
ン・マーサ作『生体解剖』では、化学肥料の噴霧され
る農地と人間へ汚染がテーマだが、テレビ局を舞台に
し、ドキュメンタリー作品を制作するというプロット
と、妻を汚染によって失った農夫の怒りと悲しみが、
舞台上のテクノロジーによってその作品世界と同調し、
現代社会への批評性を示し得ていた。

　ラテルナ・マギカは、このテクノロジーを携え、世
界中をツアーすることになるが、10枚の大小のスクリー
ンや2列のベルトコンベアーに加えて映写装置も併せ
て、およそ30〜40トンにも及ぶ重量の機械を持ち運ん
だという。創設時の1958年にブリュッセル万博で初め
て世界に知らしめたというが、それを1970年の大阪万
博にも持ってきた。

　さて大阪万博での評判はどうであっただろうか。記
録を見ると、チェコ館でもなく、上記した万国博ホー
ルやフェスティバル・ホールでもなく、エキスポラン
ドに常打ちの「ラテルナ・マギカ劇場」が建てられ、
そこで上演されていた。プログラムによれば1964年東
京オリンピック女子体操で優勝したヴェーラ・チャス
ラフスカ選手の挨拶映像から始まり、今では世界遺産
の町チェスキー・クルムロフの旧市街の尖塔を舞台に
したアクロバット的作品、ヴェルディのオペラ『オセ

図１．舞台写真を使ったコラージュ①「大阪万博上演パンフレット」（1970年）から（個人蔵）

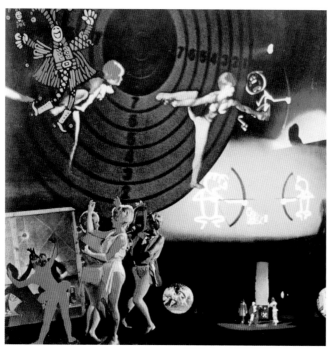

図2．舞台写真を使ったコラージュ②「大阪万博上演パンフレット」
（1970年）から（個人蔵）

図3．「大阪万博上演パンフレット」表紙（1970年）
から（個人蔵）

ロー』（シェークスピア原作）をモチーフにしたコミカ
ルな劇、二人の漫画の主人公のこれもコミカルな劇、
そして最後にプラハの街中を猛スピードで疾走するド
ライブ作品となっている。おそらくどの作品も、舞台
スクリーンに映写される映像と舞台上の俳優とが有機
的に結びつけられてファンタジーを生み出していたと
思われる。『オセロー』をモチーフにした作品では、
ヴィクトリア朝時代のファルス（笑劇）の人物とヴェ
ルディのオペラ『オセロー』の人物とがそれぞれの劇
中に入り込んで滑稽な「オセロー」を演じたというし、
二人の漫画の主人公の作品でもその二人が舞台作品の
中に入り込もうとする喜劇を、また最後のプラハ中を
疾走するドライブの作品でもスクリーンの映像と舞台
上の演技との結合によって生み出されていたというこ
とが理解できる。

　これらの映像と生身の人間が交錯することで生み出
す新しくも不思議なイリュージョンは、テクノロジー
の進歩とその人間世界との調和を考えるには、またと
ないパフォーマンスだったと思われるが、これらの演
目はチェコ語をほとんど介さない、ビジュアル重視の
アトラクション的な作品だったためもあり、これにつ
いての演劇評はほとんどなく、いわゆる博覧会のショー
として見なされ、演劇としては見なされていなかった
のではないかと思われる。

図4．舞台写真を使ったプログラム口絵「大阪万博上
演パンフレット」（1970年）から（個人蔵）

　この時代には、少なくとも日本の演劇はまだ、ここ
で表現されたようなテクノロジーと人間との融合の新
しい表現世界を見通してはおらず、それまでの西欧演
劇の甚大な影響と模倣の半世紀に、ようやく決別をつ
けようとしていた時期だった。日本の演劇にメディア・
ミックスの表現やテクノロジーが持ち込まれるのはこ
の時代よりやや後のこと、およそ80年代半ば以降に始
まっていくのである。

万博の記憶　万博と関連グッズ

　万博の思い出を呼び覚ますのは、パビリオンで配られたパンフレットである。外国館では国際色豊かに自国の歴史や文化を紹介し、企業館では最新技術をアピールした。

　例えば松下館では、「伝統と開発」をテーマに天平時代をイメージした建築に、1970年代の文化遺産2,068点とそれらを未来に伝えるタイムカプセルが展示された。

　また、当時は開催を記念して独自に記念グッズを作成した商店もあり、記念切手は国内外で発行された。

　以下では、会場入場券や乗り物券とともに、ノベルティや切手を紹介する。

<div align="right">（宮久保圭祐）</div>

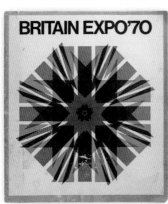

図1．パビリオンで配布された色とりどりのパンフレット（個人蔵）

図2．松下館で展示されたタイムカプセルを模した
　　　ナショナルパナカラーのグッズ（個人蔵）

なお、大阪万博に出品されたタイムカプセルは、大阪
城天守閣の前に二基埋められ、下の一基は5000年後、
上は100年ごとに開封される（2000年に一度開封され
た）。大阪歴史博物館にタイムカプセルのレプリカが展
示されている。

図3．日本万国博覧会入場券チケットケース外観（左上）とチケット（左下）。右はケースを開いたところ（個人蔵）

図4．万国博会場内の乗り物「ハリケーン」のチケット
　　　半券（個人蔵）

図5．扇雀飴本舗（大阪市）が作製したノベルティの灰皿
　　　（個人蔵）

図6．大阪市交通局が発行した「万国博覧会記念乗車券」（個人蔵）
　　　動物園前→万国博西口（左）。難波→万国博中央口（右）。

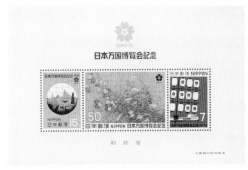

図7．日本で発行された記念切手シート（個人蔵）

図8．販売されていた、大阪万博を取り上げた切手シート（個人蔵）

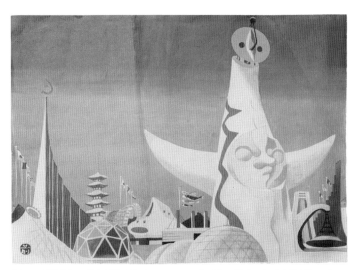

図9．版画家の前田藤四郎（1904〜1990）がデザインした長崎堂のカス
　　　テラの包装紙（個人蔵）

図10．万国博の大阪開催を宣伝するディスプレイ
　　　 ボード（個人蔵）

日本万国博覧会と地域の記憶——北摂・豊中

　万博は大阪、特に北摂地域の開発や、そこに住む人々の心境に多大な影響を及ぼしていた。大阪大学総合学術博物館が所在する豊中市は、万博会場のあった吹田市の西側に隣接していて、その西側には大阪国際空港があり、兵庫県へと続く会場の西側や、大阪市などの南側の都市部から会場にアクセスする際の要になるような位置となっている。会場周辺概況図（図1）からは豊中市を取り囲むように交通網が整備されたことが良くわかる。大阪国際空港は二本目の滑走路が整備された。鉄道では阪急千里線が北千里まで延伸され、万国博西口駅が臨時に設置された。大阪市営地下鉄御堂筋線と直通する北大阪急行線も整備され、万国博中央駅が臨時に設置された。（万国博西口駅と北大阪急行線千里中央から万国博中央駅の区間は万博終了後に廃止となった。p.83 図6）

　豊中市では「豊中市の地域計画とその問題点　その6　日本万国博覧会をめぐる諸問題」と題する冊子（図2）を日本万国博覧会協会の協力のもとに1967（昭和42）年にまとめ、どのような問題が発生しうるかを議論している。その中でまとめられている豊中市関連の事業計画の表からも多くの整備が実施されていたことが読み取れる。1960年代の豊中市は、万博会場に隣接する千里ニュータウンの開発などが進み、人口が急増していた。それに対応するインフラの整備に万博は大いに役立ったといえるだろう。交通網の整備の他にも市民会館（図3）などの社会インフラの建設がすすめられた。市民会館は文化芸術の拠点として市民に親しまれ、現在その跡地は豊中市立文化芸術センターとなっている。

　当時の豊中市内や空港の写真（図4〜7）をみると、豊中市民が万博に親しんでいる様子がみてとれる。当時、親戚がよく遊びに来て、一緒に万博に行ったという思い出を語る方も多い。

（宮久保圭祐）

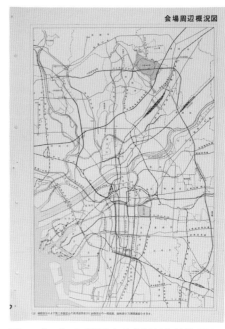

図1．『日本万国博覧会公式記録資料集別冊J　会場施設図面集』所収　会場周辺概況図

図2．「豊中市の地域計画とその問題点　その6　日本万国博覧会をめぐる諸問題」

図3．豊中市の広報誌に掲載された市民会館の完成を知らせる記事（1968年10月付）

日本万国博覧会関連事業計画　—豊中市関連分抜粋—

(単位 百万円)

事業別	区分	事業主体	事業名	事業内容	全体事業費 (42〜44年度)	42年度事業費
道路事業	一般道路 道路	国	171号(池田バイパス)	大阪京都府界〜伊丹市北村	6,000	700
		府	大阪池田線	大阪国際空港〜中央環状線	342	90
		〃	170号(大阪外環状)	国道25号〜国道163号	5,024	1,704
		府県	豊中伊丹線	大阪池田線〜桑津橋	227	108
	街路	府	大阪中央環状線	池田市〜堺市	21,616	6,000
		〃	御堂筋線	大阪市界〜国道171号	5,672	1,260
		大阪市	御堂筋線	現御堂筋〜吹田市界	26,408	4,411
		府	大阪内環状線	守口市〜大阪池田線	2,450	540
		吹田市	豊中岸部線	阪急京都線〜大阪高槻京都線	2,686	30
	有料道路	阪神公団	大阪池田線	東淀川区加島町〜豊中市蛍池南町	3,545	3,545
		〃	大阪池田延伸線	豊中市蛍池南町〜中央環状線	2,081	—
河川事業	直轄	国	猪名川	呉服橋より下流	4,200	800
	補助	府	大阪汚濁	神崎川、西島川、中島川の汚泥の浚渫を実施する。	570	80
下水道事業		猪名川流域 下水道建設事務所	猪名川流域下水道 管渠 処理場	猪名川流域、大阪国際空港、豊中市、伊丹市 池田市、箕面市、川西市	2,408 1,400 1,008	808 400 408
鉄軌道整備事業		京阪神急行電鉄		千里線延長 南千里山〜北千里山 3.4 km	95	95
空港整備事業		国	空港整備	大阪国際空港整備	11,000	3,000

「豊中市の地域計画とその問題点　その6　日本万国博覧会をめぐる諸問題」所収の表より作成

図4．市民会館で開催された万博推進豊中市民運動連絡協議
会の結成大会（写真提供：豊中市）

図5．万博市民協・町を美しくデー（写真提供：豊中市）

図6．大阪国際空港の万博コーナー（写真提供：豊中市）

図7．1970年版の市勢要覧と市内地図（田中健三事務所のデ
ザイン。p.25に関連図版。写真提供：豊中市）

日本万国博覧会と大阪大学

　大阪大学本部のある吹田キャンパスは航空写真（図1）で見るとまさに万博会場と隣接している。それは、吹田キャンパスの開発が日本万国博覧会の計画と前後して進められたことに大きく関係している。もともと大阪大学は、タコ足大学といわれてきた。それは古くから商業の中心地として栄え、広いまとまった土地を確保することが難しい大阪において、大学創立時に複数の独立の大学を統合し、戦後の拡張時にも旧制高校の校地などをそのまま活用したことに由来している。総合大学として広いキャンパスに校地を集約することは長い間の悲願であり、そのための候補地として千里丘陵が選ばれた。

　一方、大阪万博の会場については、1964年の東京オリンピックを契機に開発が進んだ東京・首都圏に続いてという意図で、関西圏での開催は早い段階で意識されていたものの、その開催場所については当初から一本化されていたわけではなかった。関西でいち早く万博誘致に動いていた大阪市では、南港での開催を考えていた。また、兵庫県や滋賀県も独自の候補地を提案

し、分散開催も検討された。しかし万博知事との異名もとった当時の大阪府知事、佐藤義詮が千里丘陵の土地を買収によってまとめて取得するという決断をし、その方針が認められて一本化された。付近にはすでに名神高速道路や、大阪国際空港が整備され、交通渋滞が懸念される大阪市中心部を経由せずに全国から訪れることができるという、交通上の利便性が大きな利点であった。

　千里丘陵はもともと、万博公式資料集別冊に掲載されている会場地形図（図2）からわかるように山林や農地の広がる田園地帯であったが、豊中市・吹田市にまたがる千里ニュータウンの開発が先行して進められていて1962（昭和37）年には入居が始まっていた。大阪大学の吹田キャンパスの計画が始まったのはそのころである。用地買収資金の確保に苦労したため計画は難航し、さらに計画中に日本万国博覧会の千里丘陵での開催が決まった。そのため取得を希望していた土地を万博会場のために断念するなどの影響を受けて吹田キャンパスの計画は変遷したが（図3）、1967（昭和

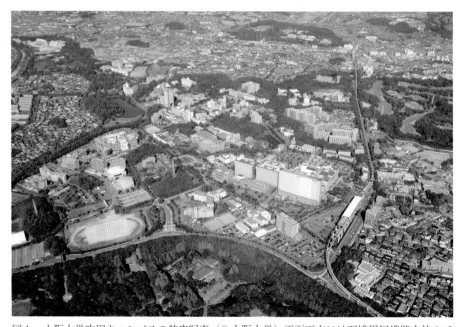

図1．大阪大学吹田キャンパスの航空写真（©大阪大学）画面下方には万博周回道路を挟んで
　　　日本庭園内の迎賓館がみられる

図2．『日本万国博覧会公式記録資料集別冊J
　　　会場施設図面集』所収　会場地形図

地図の右側下から右側上にのびているのが、名神
高速道路である（1963年開通）。地図中央左から右
へ真横へ抜ける丘陵低地部分（薄緑色）に中央環
状線が建設された。

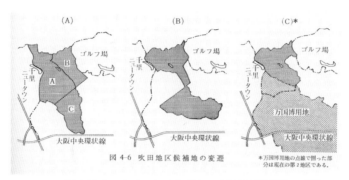

図3．『大阪大学50年史　通史』所収　吹田地区候補地の変遷

42）年から移転が始まり、万博終了後には、万博の駐車会場として利用されていた土地を吹田キャンパス第2地区として取得して、万博公園と隣接する現在の校地となった。この後、1993（平成5）年に中之島地区から医学部と附属病院が移転しこの時点で大阪大学は豊中キャンパスと吹田キャンパスにほぼ集約されることとなった。万博跡地については、大阪大学外国語学部の前身である大阪外国語大学も、狭くなっていた上本町の校地からの移転を要望し学内でも承認されていた。『大阪外国語大学70年史』によると、国立の大阪教育大学と大阪外国語大学、すでに計画を進めていた大阪大学の三校を万博終了後に集約して文教地区にするということを、土地所有者への説得材料としていたとのことである。しかしながら、万博が大成功を収めたことにより、跡地をより有効に活用すべきとの議論が起こり大阪外国語大学の移転はならなかった。大阪外国語大学は新しいキャンパスを箕面市の粟生間谷に求め、1979（昭和54）年に移転し、2007（平成19）年には大阪大学と統合し箕面キャンパスとなった（その後箕面市の東船場に移転）。

吹田キャンパスには、現在も万博のモニュメントとして、接合科学研究所の前にお祭り広場の大屋根の一部が移設されている（図4）。またドイツ館に展示されていたロベルト・コッホが使用していた顕微鏡が大阪府知事の佐藤義詮の仲介により大阪大学微生物病研究所に寄贈され、現在は微研ミュージアムにおいて公開されている。

一方、大阪大学と日本万国博覧会の人的な交流はどのようなものだったであろうか。万博と大学人とのかかわりでは、東京大学の丹下健三とその研究室が会場設計やパビリオンの建設に活躍したこと、京都大学の西山卯三と、当時西山研の助教授だった上田篤（後に阪大教授）が初期の会場調査や計画を進め、お祭り広場を立案したこと、万博の理念の形成に京都大学の人文科学研究所の人脈で作られた「万国博を考える会」が大きな役割を果たしたことなどはよく知られている。それに対し大阪大学はまさに地元の大学でありながら、万博へのかかわりは薄いようにも見える。それは大阪大学というよりは、むしろ当時の大学界全体が、産業博として生まれ通商産業省（現在の経済産業省）が主管していた万博そのものに距離を置いていたことと、当時の大学の関心事が大学紛争とそれに対応する大学改革であったことの表れに過ぎないのかもしれない。

大阪大学と日本万国博覧会協会の人的なかかわりと

図4．大阪大学接合科学研究所前に移設された
お祭り広場大屋根の一部

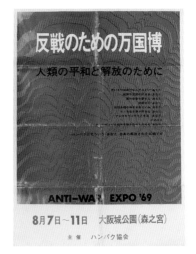

図5．「反戦のための万国博」ポスター
（pp.97-105に関連記事、個人蔵）

しては、「人類の進歩と調和」という万博のメインテーマを策定したテーマ委員会に赤堀四郎総長が学識経験者として参加している。万博は当初は新奇な事物を並べるだけで十分だったが、通信・交通手段の発展により新しい情報の入手が容易になってくると、その開催の意義が問われるようになる。1958（昭和33）年のブリュッセル万博からはテーマ性が特に重視されるようになった。ブリュッセル万博のテーマ「科学文明とヒューマニズム−より人間的な世界へのバランスシート」について、事務総長のエヴェラルツ・ド・ヴェルプが、テーマの重要性とこのテーマの意義を語った論文は、日本の万博関係者に多大な影響を与えた。1967（昭和42）年のモントリオール博では「人間とその世界」というテーマが選ばれ、さらにその下に四つのサブテーマを展開し、初の試みであるテーマ館により表現してみせた。

テーマ委員会では、BIE（国際博覧会事務局）総会に備えて、短期間で万博の理念とテーマをまとめる必要があった。副委員長をつとめた京都大学の桑原武夫は、交流のあった「万国博を考える会」の梅棹忠夫、加藤秀俊、小松左京らとともに基本理念の草案を短期間でまとめ上げて、それをもとに実質的な議論をリードした。第2回テーマ委員会でその草案が大筋で了承され、第4回テーマ委員会において「人類の進歩と調和」というメインテーマが決定された。

赤堀四郎のテーマ委員会の中での役割としてサブテーマ委員会の委員長を引き受けていたことがあげられる。モントリオール博にならい、テーマの理念を実現化するためにサブテーマを決定することとし、そのための委員会が招集された。これも二か月程度の短期間でまとめる必要があり、関西在住のテーマ委員のうち赤堀四郎が委員長を務めた。実質的な議論をするために地元関西を中心に若手を登用するとして、例えば「万国博を考える会」の梅棹忠夫と小松左京、地元の阪大からは工学部教授の石谷清幹、産業科学研究所教授の湯川泰秀がサブテーマ委員会に加わった。特に石谷

は自らの専門的な経験を生かして私案を作成するなど積極的に議論を引っ張ったことが、当時のテーマ委員会会議録や小松の回想録である『やぶれかぶれ青春期・大阪万博奮闘記』（新潮文庫、2018年）から読み取れる。取り扱いが確定していないという困難をかかえながら、関西の委員を中心に議論がすすめられ、「より豊かな生命の充実を」、「よりみのり多い自然の利用を」、「より好ましい生活の設計を」「より深い相互の理解を」という4つのサブテーマが決定された。なお、小松はその後も、プロデューサーに岡本太郎が起用されたテーマ展示（太陽の塔はその一部）のサブプロデューサーを引き受け、自らが磨いた理念の展示にたずさわることとなった。

以上のような博覧会への協力は、研究者個人としてのものであったように思われる。それは前述のように大阪万博の時代が、大学にとっては激動の時代であったことが関係しているのだろう。万博の準備期間である1960年代後半、ベトナム反戦運動や、日米安保条約の継続承認にかかわる70年安保闘争などとも関連して学生運動が全国的に活発化していた。大阪大学でも1968（昭和43）年に豊中キャンパスの教養部教室が占拠され、1969（昭和44）年には豊中キャンパスに機動隊が導入された。当時は別の大学であった大阪外国語大学でも同様の状況で、大学での教育や研究はこの時期大きなダメージを受けていた。大学改革が進められて、正常化に向かったのは万博の開催年である1970（昭和45）年のことである。

このような学生運動のうねりに関係する大阪の記憶として、万博の前年1969（昭和44）年に大阪城公園で開催された「反戦のための万国博」（図5）が挙げられる。乾氏の論考（pp.97-105）を一読いただきたい。

（宮久保圭祐）

論 考

大阪万博の鉄鋼館——その起源から休眠まで

岡上 敏彦

1．大原總一郎 「小鳥の音楽会と人間の音楽会」

父、孫三郎を継いで倉敷レイヨン（現 クラレ）を率いていた大原總一郎は、雑誌『心』の1963年7月号に「小鳥の音楽会と人間の音楽会」[1] という随想を発表した。

まず、「小鳥の音楽会」として「あの動きまわる好奇心の化身のような四十雀（シジュウカラ）の歌は、動きまわる彼の口から方々に忙しく移動しながらまき散らされて、はじめてそのいきいきとした魅力を感じさせることができると思う。」と述べ、これに対して「人間の音楽会」は「極めて少ない例外を除けば、会場の一方に置かれたステージの上から聞かされる。ステージから客席の距離は一定である。小鳥が前後、左右、上下を飛びながら囀（さえず）るのを聞くときの驚きは、そこにはない。」と断じる。

最後に、「音楽の方向性・音の遠近性・音の流動性を生かす音楽会場」という見出しをたて、

「球形（あるいは多面体）の演奏会場は幾重にも籠のような環によって取り囲まれ、その至る所にスピーカーが取り付けられる。そうすることによって、旋律の中の個々の音をはじめとして、あらゆるハーモニーは聞き手に対してあらゆる方向、そして幾重にも異なった距離から送りとどけられる。音の動きが空間を移動する。そしてそれがいずれの方向に、いかなる曲線を描いて、そしてまたそれらがいかように複合されて演奏されるかによって、音楽は全き自由な生命を取り戻すことができる」

として、「ある程度の大きさの実験的演奏会場が一つぐらいできてもよいと思うし、その存在は音楽理論にとっても、新しい作曲活動にとっても、演奏技術にとっても、少なからず貢献することであろう。」と結論を述べている。

1932年から2年間、欧米に滞在し、多くの都市で芸術を鑑賞したことによって培われた音楽への深い理解、大原美術館における演奏会実施の経験、レコード音楽ファンとしてのステレオへの関心、そしてバード・ウオッチングの体験が大原にはあった。

また、大原は大阪美術館にモダン・アートを導入した人であった。大原は、芸術を評価するにあたって天才とか個性とか努力で議論を終わらせることを嫌い、哲学・理論を重視する人であったが、対象が音楽に向かったとき、体験を基礎に、論理を推しすすめてこのような大胆な発想に導かれたのだろう。

しかし、文学色の濃い保守系の雑誌に掲載されたこの随想は、反響を呼ぶことはなかったようである。

2．日本万国博への「音楽堂の提案」

大原總一郎が早くから日本で開かれる万国博に強い関心を寄せていたことは、小松左京らが1964年に発足させた「万国博を考える会」の設立発起人に名を連ねていることからも明らかである。

日本万国博覧会協会（大阪府・大阪市・大阪商工会議所の均等出捐に成る財団法人、以下「万博協会」）も、若手経済人の論客であり、かつ、文化人でもある大原を見逃すはずもなく、1965年、大原は、万博協会のテーマ委員会の委員に就任した。

大原は、テーマ委員会では新しい音楽会場については触れていない。しかし、第7回テーマ委員会が開かれる2週間前の1966年5月5日に『音の方向性・音の遠近性・音の流動性を生かす新しい音楽会場（日本万国博への一提案）』（以下「一提案」という）という小冊子を印刷しており、「一提案」はこの委員会でも配布された[2]。

「一提案」には、1963年に大原が『心』に発表した随想「小鳥の音楽会と人間の音楽会」の全文が収められているが、「前書きと提案」という短文が付され、次のように提案理由を述べている。

「この新しい球体（あるいは多面体）音楽堂で、この会場に適した過去の名作の新しい表現方法による演奏の再現と、日本万国博覧会の機会にこの演奏会場と演奏手段とを前提として作曲された新作が世界から送られてきて、世界最初の球体（あるいは多面体）会場の幕開きと、それを用いた最初の作品の世界初演が行われるならば、万国博は音楽史上における歴史的意義を十分とどめることができると考えます。」

「一提案」には、「1966年初秋」に浦辺鎮太郎[3]の手になる「附図」が添付され、そこには正五角形の外壁を組みあわせた十二面体の「多面体音楽堂」の外形スケッチ（図1）、断面図、平面図（図2）および聴衆席、入口、展望ラウンジの3点のスケッチが解説付きで収められており、具

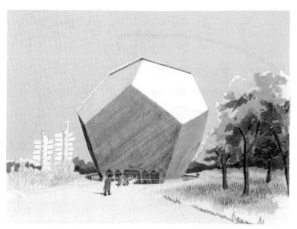

図1．浦辺鎮太郎の「多面体音楽堂」外形スケッチ

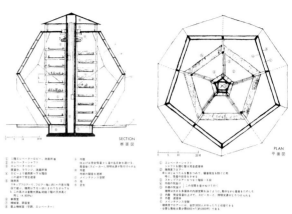

図2．浦辺鎮太郎の「多面体音楽堂」断面図（左）と平面図（右）

体的な姿を想像しやすくなっている。また、高さ78メートル、3,000人収容、敷地6,000平方メートル、建設費15億円と議論に必要な基本的な要件もすべて示されている。内部には8層の聴衆席が設けられているが、座席は、固定されていないので、自由な場所で立っても、座っても音楽が聞けるようになっている。

大原は1966年の9月21日の万博協会幹事懇談会において、浦辺鎮太郎の「附図」を添えて、音楽の専門家である東京藝術大学教授の柴田南雄と、建築家の前川国男をともなって正式に申し入れた。

3．万博協会による「新しい音楽堂」の検討

万博協会も音楽評論家の吉田秀和、作曲家の黛敏郎等の専門家の意見を聴取したようであるが、実施するにあたっての組織体制も考慮し、「お祭り広場を中心とした空間における水、音、光などを利用する綜合的演出に関する調査研究業務」（日本科学技術振興財団へ委託）の一環として1966年12月から「新しい音楽堂に関する調査研究」が行われた。

委員には建築家として浦辺鎮太郎のほかに前川国男と磯崎新が加わっている。前川については1954年以降の音楽ホール設計の実績からすれば当然といえるが、前述の万博協会幹事懇談会に柴田南雄とともに出席しているのだから、吉田秀和・柴田南雄とともにこの調査研究の中心となっていたものと思われる。一方、磯崎は丹下健三基幹施設プロデューサーのもとで、エキスポタワーから中央口、大屋根、お祭り広場、万国博ホール、美術館へと連なるシンボルゾーンの計画をとりまとめる立場にあったことからこの委員会に加えられたものと思われる。

「新しい音楽堂に関する調査研究」委員会は1966年12月28日から1967年3月27日までに東京都の科学技術館で5

回開催され、その結果は吉田秀和がとりまとめている。

報告書は正式には1967年3月31日付けで提出されているが、ここでは同3月14日の第15回常任理事会に提出された3月9日付けの「中間報告」（『常任理事会会議録』に収録）によると、「大原構想は極めて独創的で示唆するところの多いアイデア」であり、「音楽を中心として、現代芸術の辿りつつある歴史的発展の動向に沿ったもの」と評価し「その意義と未来には計り知れないものがある」とするものの「全員一致して危惧している重大な問題は、この案を実現するのに充分な時間が残されているか否かである。」との懸念を表明している。

中間報告に添付されている図を浦辺鎮太郎の「附図」の図と比較すると、正五角形を組みあわせた十二面体の外形は変わらないが、8層の聴衆席は減らされて3層の通路を歩いていろいろな体験をするギャラリー形式となり、委員全員の賛同を得たという瀧口修造の意見（後出）を考慮して地階から1階にかけてステージ、客席、楽屋などが設けられているのが大きな変化といえよう（図3）。

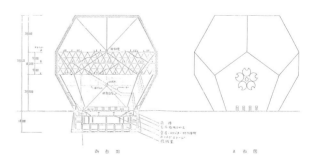

図3．3月9日付「中間報告」に添付された断面図（左）と正面図（右）

出典：「「新しい音楽堂に関する調査研究」中間報告書」日本科学技術振興財団・新しい音楽堂に関する調査研究委員会（1967）

「新しい音楽堂に関する調査研究」委員会が一刻も早い決断を求めたため、調査研究の結果は1967年3月14日の第15回常任理事会に中間報告というかたちで提出され、次のような質問が出されている。

① 音楽堂は演劇など多目的に利用できないか。
② 規模が大きく34億円の見積もりがされているが、これを圧縮できないか。
③ 博覧会後に残されたとして、利用されるか、まただれが運営するか、収支をまかなう運営は可能か。
④ 高踏的で大衆性がないのではないか。

このうち、③の質問に対する回答は、この段階では万国博会場の跡地の利用計画は未定で、会場敷地の所有者である大阪府は音楽堂が残されたとしても自ら運営するつもりはないと発言したため苦しいものとなった。

ここでは、肯定的に議論を引っ張っている石坂泰三会長の主な発言をピック・アップしよう。当時の万博協会は石坂会長の承認なしには、重要な決定はできないという雰囲気であった。

> 「われわれはいままでに全くなかった、経験したことのないもの、新しい世界というものを聞けるわけですかね。」「万国博覧会は人類の進歩と調和という題目を掲げているんだから、いまのようなお話は私はたいへんけっこうで、どこへ行ってもあるようなものを並べられてもしょうがないから、そういうものはけっこうだと思うのですよ。しかし、おっしゃったように、あと一体だれが経営するのか、博覧会は時限的存在だからね」

石坂会長は、都市計画のような丹下の計画案に満足しておらず、いわゆる目玉になるものとして立体音楽堂に飛びついたように思われる。

4．万博協会の「新しい音楽堂」建設の断念

第16回常任理事会は、第15回常任理事会の16日後の3月30日に開かれた。その主な議題は、基幹施設プロデューサーの丹下健三（この日は欠席）の計画案であり、時期と予算の関係から丹下の案のこれ以上の変更を抑制しようとするのが論議の中心になっている。もうこれ以上計画を変えるなと丹下に言おうというなかで、議論は立体音楽堂へ移っていく。新井真一事務総長が「もう少しお時間をいただきたい」というのに対し、石坂会長は厳しい発言をする。

> 「しばらくだと、今もうかかっても間に合うか間に合わないかわからぬくらいだというのですよ。そして工費が30億、それからまたいまの丹下さんに言わせると、おそろしい、こんなものが出たら会場の調和に関係するというんだね、だからこのままじゃだめだよ、もっと規模を小さくして…」[4]

この間に、会長以下の幹部は幹事会で丹下健三から基幹施設案の説明を受けており、そこで音楽堂の話もでて、丹下も音楽堂を無下にははねつけなかったようであるが、資金があるならご随意にというスタンスで、石坂会長のいうように「おそろしい、こんなものが出来たら会場の調和に関係する」という雰囲気だったのではないか。

この説明の場で、石坂会長以下の幹部は、今から音楽堂を基幹施設に組み入れようとすれば、工費の面でも、工期の面でも収まりがつかなくなること、何よりも音楽堂は丹下から歓迎されていないことを感じたのであろう。

丹下に対してもうこれ以上の計画の変更は認めない、さらに予算もこれ以上出せないと主張する局面において、会場の土地所有者である大阪府は当初から音楽堂の運営を行うつもりはないと明言しており、さらに関西財界の代表格（関経連会長、後に万博記念協会会長となる）である芦原義重副会長からも「間に合わない」と言われれば、石坂会長とすれば万博協会の施設として建設することはあきらめ、規模を縮小してスポンサーを見つける道しか残されていなかったと思われる。丹下にこの常任理事会の結論を通告することとした以上、この段階で万博協会の施設として立体音楽堂を建設する可能性はなくなった。

5．立体音楽堂構想の日本鉄鋼連盟への継承

これ以後『鉄鋼館の記録』（1971年、日本鉄鋼連盟刊）所収の「年譜」等に依拠して、立体音楽堂構想が日本鉄鋼連盟に引き継がれる経過をたどって行きたい。

日本鉄鋼連盟では、万国博への参加は、関西の独立系の企業ということであろうか神戸製鋼所を中心に進めることとされていたようである。『日本経済新聞』1967年3月24日の記事によれば当初は総経費14億円で鉄の東大寺大仏殿が構想されていたようである。

しかし、「年譜」に「基本的考え方」が準備委員会で修正されたといった記事は出ていないのに、9月18日には、「鉄鋼連盟運営委員会にて、鉄鋼パビリオンを恒久建造物としてし、博覧会終了後も残置すること。予算規模は二十億円とすることに決定。」というのは、異常である。

これは、それまで検討していた案を捨てて、立体音楽堂を建設するという決定ではなかったか。終了後も残置するというのは出展者側だけで決定できることではなく、「予算規模二十億円とする」というのも新聞報道の「総経費十四億円」と比べると大幅に増加している。

では、だれが立体音楽堂の話を日本鉄鋼連盟に持ちこんだのか。万国博準備委員会顧問の建築家進来廉は前川国男建築設計事務所出身だから、前川国男が持ち込んだ

可能性はあり、それも一つのきっかけだったのかもしれない
が、巨大企業の連合体である日本鉄鋼連盟が1年余りの
期間検討し、新聞発表までしたことが、建築家の提案だけ
で容易にくつがえるとは思えず、強力な力が必要だったので
はないか。

石坂会長は、これまで人類が経験したことのないという立
体音楽堂をあきらめきれなかったのでないか。万博協会事
務局は、施設参加（寄付）があればやるといういわば待ち
のスタンスになったので、個人として積極的に動いたのでな
いだろうか。

しかし、鉄鋼パビリオンが繊維業界の大原の案を採用す
るとか、万博協会が廃案とした案を採用するというのでは反
対が予想されたため、石坂会長により、かん口令がひかれ
たのではないか。『記録』や現在残されている鉄鋼館の広
報資料には「大原總一郎が発想した」とか「万博協会で
検討された」といった表現は一切出ていない。

以下、筆者の上記の推測を裏付ける傍証を『記録』の
記事などによりいくつか上げよう。

① 起工式（1968年7月1日）

起工式は関西在住者で行われており稲山嘉寛日本鉄
鋼連盟会長は出席していない。そこに東京在住の石坂
会長自らが出席し、祝辞を述べている（図4）。また、左
藤義詮大阪府知事も自ら出席し祝辞を述べていて、鉄鋼
館を「恒久建造物」として建設することを確認する場と
なったことを示しているだろう。なお、この月の27日に大原
總一郎は逝去している。

図4．『鉄鋼館の記録』の起工式の記事。部外者の
　　　石坂会長の写真が最も大きく配されている。

② 棟上式（1969年4月25日）

石坂会長は出席せず、石坂が万博協会に常勤の副会
長として送りこんだ菅野義丸副会長が出席し、その披露
宴で乾杯の音頭をとっている。日本鉄鋼連盟名誉会長の
肩書で万歳三唱の音頭をとった永野重雄副会長とともに、
裏面でなんらかの重要な役割を果たしたことが推測される。

③ 定礎式（1969年11月11日）

万博協会からは誰も発言しておらず、石坂会長は自ら
の影を次第に消していっているように見える。

④ 建設業者

12月1日に「基本構想」ができてから2週間で大林
組、鹿島建設、清水組、大成建設、竹中工務店のジョ
イント・ベンチャー（幹事会社大林組）に決めている。万
博協会が最初に発注した大規模工事であるエキスポタワー
と同じ構成であり、その入札が「不落」となった事件を通
じて、石坂会長と深い縁をもつこととなったジョイント・ベン
チャーだった[5]。なお、幹事会社大林組の大林芳郎社長
は、闘病中の大原の代理として日本民芸館を万博協会に
提案している。

⑤ 足立光章の論文「鉄鋼館」

前川国男建築設計事務所の足立光章が『建築材
料』1970年4月号に「鉄鋼館」と題する論文の注釈で
大原案との関係を、「大原氏の立体音楽堂」は「実現
には至らなかった」が、「この委員会のメンバーとして鉄
鋼館のプロデューサーである建築家前川国男氏も名をつ
らねており」、「この構想を実現せんものと連盟を説得し」
たと説明する。特徴的なのは、万博協会や石坂会長の
名を消しさったうえで経緯を説明しようとしていることであり、
前川の指示が推測される。

6．前川国男の鉄鋼館構想

まず、鉄鋼館の規模と形であるが、「鉄鋼館の概要」
（1968年1月30日、日本鉄鋼連盟）によるとホール部分は、
一辺40メートルの正方形、高さ30メートル、これに高さ20メー
トルのホワイエ部分が付随する現在の鉄鋼館の形になってい
る。

内容を「新しい音楽堂に関する調査研究」の立体音楽
堂案と比べると、3層のギャラリーがなくなっているのが大き
な変化である。1階部分に円形の舞台が設けられ、その舞
台を取り囲むように1,000席の客席が配置されているのは、
「調査研究」の立体音楽堂とよく似ている

また、前川案は「新しい音楽堂に関する調査研究」に
おいて全員の賛同を得たという、瀧口修造の次のような意見
を受け継いでいると思われる。

「更に又、そこには光や色、さまざまの形の投射が可能な装置を加えることにより、音と光、色、形と結合を計った芸術を実現する道もある。ということは、また、当然ここでは舞踏（バレーを含む）から演劇的要素を多分にもった黙劇その他に至るまでの多くの舞台芸術の、従来とは比較にならないほど音と色と光の新しい立体的総合的芸術の上演も可能になるという事を意味する。」

前川国男建築設計事務所に残されている「EXPO'70鉄鋼パビリオン第1次案企画書」（1967年10月）に掲載されている建設ダイヤグラムには「映画契約」、「音楽契約」、「彫刻契約」、「写真契約」、「絵画契約」、「ショー・催物の演出装置設計契約」といった言葉がならんでおり、総合的な芸術の展開を目指していたことがわかる。

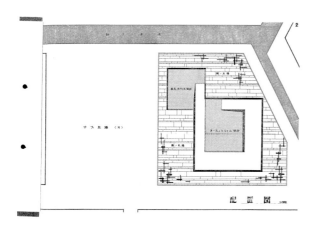

図5．「EXPO'70鉄鋼パビリオン第一次企画書」の配置図

その配置図によれば建物は「展示ホワイエ部分」と「オーディトリアム部分」に分けられ、それを取り囲む敷地には「鉄ノ広場」として多数の鉄鋼彫刻が配置されている（図5）。

前川は安部公房や演出家の千田是也と舞台機構について相談し、ホールとしての使われ方の例として、客席の一部が舞台となったり、円形舞台が客席となったり、四つの角の部分が舞台となるなど6例を上げている。これが総合芸術を展開するうえで前川が工夫を凝らした部分である。一方、上記の「鉄鋼館の概要」には、日本鉄鋼連盟の万国博準備委員会が、それまでに検討してきたであろう展示の痕跡も残されている。

「テーマ『鉄の歌』を展開する主建物に接続して、鉄を主体としたヂスプレー（ママ）を行ないます。ここでは地球の自転を証明するペンデュラム、鉄の複合による立体ピアノ、ワイヤーの織りなす意外な模様、さらに鉄の性質を利用した興味ある実験を魅力的に展示します。」

「前庭は『鉄の広場』とし、鉄の彫刻など鉄をふんだんに使った構成にします。」

このうち、ペンデュラムだけは原案のまま実現しているが、立体ピアノ等は武満徹が登場してからは、バシェの音響彫刻にとって代わられることとなった。鉄の彫刻は、日本鉄鋼連盟と毎日新聞社の共催による1969年秋のジャン・テインゲリー、ハインリッヒ・ブルマック、フィリップ・キング、ジョージ・リッキー、若林奮ら13名の彫刻家が参加する「国際鉄鋼彫刻シンポジウム」という形で実現した。これは、工事中の万博会場内の池周辺をあらかじめ作家に見せ、場所を選ばせ、設置環境に合わせて作家が大阪市西淀川区の後藤鍛工で彫刻を製作するというもので、これは万博協会との特別な関係がなければ不可能なことであり、鉄鋼館は万博協会の施設に準じる扱いを受けていたといえよう。

また、ホワイエ周囲の柱・梁に対候性H型鋼を使ったのも日本鉄鋼連盟の万国博準備委員会で検討されてきたものと思われる。対候性鋼というのは自らの錆びによって、錆による腐食の進行を免れる塗装いらずの鋼材のようである。この鉄の魅力を引き出すのには6か月の万国博開催期間では短く、会場に存置されることが必要であった。万国博の記念物としての立体音楽堂の話は、この面では日本鉄鋼連盟にとってもありがたい話だったのかもしれない。

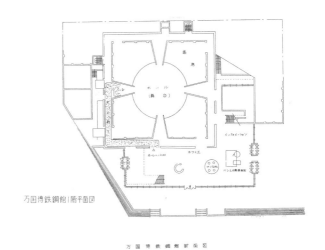

万国博鉄鋼館1階平面図

万国博鉄鋼館断面図

図6．『鉄鋼館資料』（日本鉄鋼連盟1969年12月26日）の断面図と平面図

7．武満徹による鉄鋼館の展開

1968年3月11日に音響プロデューサーに作曲家の武満徹が委嘱された。武満との関係の深い[6]瀧口修造が、武満の万博への参加の抵抗感を解消させたことは、想像に難くない。

1968年5月6日には「鉄鋼館基本設計と構想決定」とあり、この段階で武満徹が選んだ宇佐美圭司とフランソワ・バシェが登場しており、武満徹が総合プロデューサーのように見える。光（レーザー光線）の演出をプロデュースした宇佐美圭司は、「スペース・シアター」（『美術手帖』1970年6月号）で大原案の「上下、左右、前後に移動しながら、より深く音の方向性、遠近性、流動性を楽しむことが出来るであろう」（浦辺鎮太郎「附図」）という聴衆の問題で前川と対立があったことを述べている。

> 前川は『記録』に寄せた「鉄鋼館の思い出」において「『博覧会だけは孫子の代まで手を出すな』と申しますが、これもまたわれらの人生の尊い、なつかしい思い出ではありませんか。」

と述べており、前川の日本鉄鋼連盟と武満側との間の調整の苦労が相当のものだったこと、総合プロデューサーの肩書ではあったが、演出面（音と光の演出）は武満に委ね、前川は鉄鋼連盟と武満・宇佐美の間の調整役に徹していたことが推測される。

9月24日には「音と光の演出に関する武満構想まとまる」として「A＝現代音楽　B＝バシェの楽器による音楽　C＝月1回の日本古典芸能によるナマ演奏の三本立。Aプロの作曲に武満徹、イヤニス・クセナキス」とあるが、これが武満の目指す基本的な内容だった。

日本の古典芸能を取り上げたのは、武満の音楽の一つの志向でもあろうが、能などは瀧口修造のいう「演劇的要素を多分にもった黙劇」を忠実に実現したのではないかと思われる。能の上演に加わったスタッフが、あの上演で能にも将来があると確信できたと語っており、古典芸能の世界において大きな意義をもつものだった点は功績として評価しておくべきであろう。

高橋悠治のバシェの音響彫刻を用いた新作「エゲン」や武満のバシェの音響彫刻を使った即興演奏のテープがスペース・シアターで流され、鉄鋼館のホワイエは17基のバシェの音響彫刻で埋め尽くされ、観客が触れて音を出した。

プログラムは何度か変更されており、大原が「一提言」で言っていた「この新しい球体（あるいは多面体）音楽堂で、この会場に適した過去の名作の新しい表現方法による演奏の再現」が万国博開催中に次々と完成したのであろう。武満が大原や瀧口の着想を忠実に実現しているのには、感

心させられる。

Bプログラムは当初はバシェの音楽とされていたが、シンポジウム形式によるテープ・モンタージュ作品《YEARS OF EAR〈What is music?〉》として万国博の開催3日前の3月12日に完成している。今は失われているこの作品について、共同制作者の一人である船山隆が『武満徹・響きの海へ』で解説していて、言葉と音と音楽の総合芸術であったこと、そして、スペース・シアターの音響機能を駆使したものであったことがわかる。

武満は、古典芸能やバシェの音響彫刻をスペース・シアターの音響・映像機能を駆使して再構成するにはとても時間が足りないことを早くから自覚していたのではないか。故に、万国博では生演奏によりもとの姿を示すこととし、まず、比較的構成が簡単なテープ・モンタージュを素材にスペース・シアターの音響機能を駆使することを試みたのでないか。武満にこのような考え方ができたのは、スペース・シアターが万国博出展という一過性のものでなく、今後も公共施設としてあり続けると信じていたからであろう。

宇佐美圭司は前掲の「スペース・シアター」で、観客の反応について次のようにのべている。

> 「そこですでに三度も四度も私たちのプログラムを聞きに、そして見に来ている人たちに出合う。…（中略）…新しい観客を少しでも造り出せたことの喜びもまた、反省とともに私たちに帰って来たのである。」

宇佐美は鉄鋼館を成功ととらえたのであろう。筆者も鉄鋼館を見たという人からその感動を聞かされる機会が多かったが、「あの万博で鉄鋼館以外に見るものがありましたか」という人が実際いるのだから、宇佐美の言うとおりであろう。

当時、多くの雑誌で「万国博必見のパビリオン」といった特集が組まれているが、三菱未来館、みどり館（アストロラマ）とともに鉄鋼館は必ずリストに入っており、入館者は760万人を超えたのだからパビリオンとしては成功したといえよう[7]。

しかし、鉄鋼館の活用に積極的ではなかった大阪府に鉄鋼館を引き継ぐ方針であったため、開催中にはだれも将来の運営方法等を議論できなかった。この点では、大原の提案になる日本民芸館が、万国博終了の6か月後の1971年3月に運営のための財団法人を立ち上げ、1972年3月に施設を再オープンしているのと対照的であった。

8．万国博終了後の鉄鋼館

万国博終了後、鉄鋼館は、会場の土地の所有者であった大阪府に寄贈された。万国博会場は地域冷房だったため鉄鋼館には独自の空調設備がなく、再開時には受電設備と空調設備の整備費1億3,000万円をさらに日本鉄鋼連盟

が負担するという条件付きの寄贈であり、日本鉄鋼連盟は再開に十分な措置をとったとの思いであっただろう。

『万国博跡地文化施設について（美術館、民芸館、万国博ホール、鉄鋼館）』（1971年1月大阪府企画部教育文化課）という内部資料において、全体としてまるでお荷物が残されたとなげくような論調であり、驚かざるをえない。鉄鋼館については次のように結論づけている。

「『現代音楽の実験の場』として世界に誇る機能が内蔵されているこの鉄鋼館の跡利用はきわめて困難なことが多いから、長期的展望のもとに慎重に検討されるべきであろう。」（同書 p.66）

こうして、大阪府の下では、鉄鋼館には当面手を付けないこととなった。

1971年9月に、大阪府が買収した会場敷地の半分を国が買い上げ、国と大阪府が土地を現物出資し、万博協会の178億円の剰余金を引き継ぎ日本万国博覧会記念協会（以下「記念協会」）が設立された。大阪府は記念協会に鉄鋼館と民芸館を寄贈することとなったが、相次ぐ引き継ぎの中で、鉄鋼館の再開に必要なエネルギーや人間関係が失われていったことは想像に難くない。

記念協会は、「緑に包まれた文化公園を建設し、運営する」という設置法の趣旨にのっとって「公園基本計画」を1971年度、1972年度の1年半かけて策定するが、この動きに一縷の望みをかけたのであろう。1972年9月27日には、「鉄鋼館の再開について」と題された武満徹の意見をまとめた文書が残されているし、1972年11月10、11日には前川国男と芳井豊（東京アートビューローとあるので武満の代理と思われる）らが鉄鋼館の音楽ホールとしての再開を要望した記録も残されている。

しかし、公園基本計画は鉄鋼館を中核的文化施設と位置付けたものの、その整備時期は1980年代以降とした。現代音楽はいまだ一般的でないという大阪府の認識が、受け継がれたのかもしれない。記念協会は、1973年度から公園の整備に移り、この整備により、万国博の施設で残された日本館や大屋根は撤去され、日本庭園、万国博ホール、万国博美術館、日本民芸館、エキスポランドなどが再開されたが、鉄鋼館だけは80年台の課題として残された。

しかし、地下鉄を失った万博記念公園は千里中央、茨木といった郊外の鉄道駅からさらにバスに乗り継がなければ行けない公園となり、再開された万国博ホールも利用が伸びず、鉄鋼館を再開するのは、オイル・ショックの影響で累積赤字に苦しむこととなった記念協会にとっては財政的に困難だったと思われる。1980年の第2次整備計画では、鉄鋼館をアイ・マックス・シアター（全天周映画館）に改造する案が出されるも、採算の見通しが立たず、着手されなかった。

万国博記念館が入っていた万博協会本部ビルの別棟が取り壊されるのを契機に、鉄鋼館は2010年に「EXPO'70パビリオン」の名称で万国博記念館として整備された。ここでは、映像、音、写真、印刷物、現物などにより大阪万博の雰囲気を追体験できるようになっているが、展示として鉄鋼館が生かされ、スペース・シアターの姿を外側からではあるが見ることができるし、バシェの音響彫刻も3基修復されホワイエに展示されている。

（付記）

本稿で使用した日本万国博覧会公式記録資料集別冊『テーマ委員会会議録』及び『常任理事会会議録』は、国・都道府県・政令指定都市および大学の図書館に寄贈されたので誰でも読むことができる。

註
1　『大原總一郎随想全集3　音楽・美術』（1981年福武書店刊）に収録されている。
2　井上太郎『へこたれない理想主義者』（1993年講談社刊）に収録されている「大原總一郎年譜」では「五月十七日、日本万国博覧会のテーマ委員会にて立体音楽堂構想を提出」とあるが、『テーマ委員会会議録』にはこの事実は記載されていない。議事のあとにでも「一提案」が万博協会の役職員に配布され、説明されたものと推測される。
3　クラレ営繕部の建築家で、この年に独立した。大原の構想する倉敷のまちづくりを建築家として支え、1975年には倉敷アイビースクエアで日本建築学会賞作品賞を受賞している。
4　石坂会長が新井事務総長をどなりつけたことが、事務総長が突然鈴木俊一に交代した原因との報道もあったが、菅野副会長はその覚書でこの報道を否定し、原因は官僚の世界の事情にあったとしている。
　　石坂会長は関西の政界の代表格である大阪府知事と財界の代表格である芦原副会長をどなりつけるわけにはいかなかったので、事務総長をどなりつけたのだろう。
5　エキスポタワーの入札が「不落」になったとき、石坂会長は、民間出身の自分が万博協会の会長を務めているのだからこの万国博で儲けようとしてはならない、おれの顔に泥を塗るのかと大手ゼネコンの社長をどなりつけたという。これには、万博協会が赤字を残した場合の措置について大蔵省（現財務省）からははかばかしい返答が得られなかったため、石坂会長は、自らが補てんする覚悟で会長を務めていたという背景がある。
　　エキスポタワーは、万博協会が設計変更して落札されることになるが、これがきっかけで万博協会と建設業界の間で協議の場が設けられることとなった。
6　船山隆著『武満徹・響きの海へ』（1998年音楽之友社刊）pp.84-87によると、「瀧口修造の存在なくして、作曲家としての私は無かったろう」と武満はのべている。
7　万国博の各パビリオンの入館者数は、入館券を購入する必要もないので各館とも過大に報告する傾向がある。スペース・シアターの700の座席が一日12回転したとしても、183日間の会期で154万人にしかならないが、連日長蛇の列が連日できたという事実もない。ただ、ホワイエ部分は出入りしやすかったので、音響彫刻を叩いたり、記念スタンプ押してすぐ出て行った客も含めて760万人という数字が記録されたものと思われる。

ハンパク——反戦のための万国博

乾 健一

1970年の大阪万博に向けて国を挙げての準備が進んでいた60年代後半、日本経済は空前の高成長を実現し、人々の生活は日々豊かになりつつあった。しかし他方でさまざまな社会矛盾が露呈していた。ベトナム戦争が泥沼に陥り、日本がアメリカの戦争に巻き込まれるのではないか。工業化に伴う公害が深刻化し、豊かな国土が失われるのではないか……

当時広く共有されていた危機感は、ベトナム反戦運動に代表される権力への抗議活動として先鋭化した。一連の活動のピークと言えるのが、万博の前年にあたる1969年に大阪城公園で開催された「反戦のための万国博」（通称：ハンパクもしくは反博）である。「人類の進歩と調和」を掲げた万博に対して、ハンパクは「人類の平和と解放のために」をテーマに8月7〜11日の5日間にわたり、討論会、演劇、フォーク集会などのプログラムが設定され、200以上の団体が参加し、多数の来場者を集めた。

「戦後日本でもっともユニークで自由な反戦運動」[1]と評されたハンパクが支持を集めた背景には、大阪万博の拙速な準備状況とアメリカに追従し安保条約延長を決めこむ政府への不信感があった。しかし万博が成功裏に終わり、続く70年代にベトナム戦争が終息へ向かうと、反戦運動や学生運動は停滞し、時代遅れだとの認識が社会に広がっていく。そしてハンパクの存在も忘れ去られてしまったのである。

1.「ハンパク」の語が意味するもの

ハンパクについて論じる際に注意を要するのが、この言葉が意味するところの広がりである。「ハンパク」（あるいは「反博」）の語は、「反戦のための万国博」を意味すると同時に、大阪万博への反対運動全般を指し示す言葉でもあり、この二つの意味が混然となって用いられた[2]。それは「ベトナム戦争と日米安保条約にまつわる問題の隠蔽を目的とした国家的イベント＝大阪万博」という、当時の人々の理解を反映していたとも言える。

近年の戦後美術研究の進展に伴い、1960年代後半に万博反対運動を繰り広げた前衛美術グループに注目が集まるようになった。その代表格である「万博破壊共闘派」は、加藤好弘（1936〜2018）や岩田信市らゼロ次元、末永蒼生ら告陰、秋山祐徳太子などを中心として各地でパフォーマン

スを繰り広げた。その特徴は、公衆の面前で裸になり路上でゲリラ的な行為に及ぶといった反近代性の強調にあり、「反戦のための万国博」会場もパフォーマンスの現場となった。美術評論家の椹木野衣は『日本・現代・美術』（1998年）で、万博破壊共闘派をはじめとした60年代後半の前衛パフォーマンス諸動向を「ハンパク芸術」と呼んだが、ここでの「ハンパク」の語に「反戦のための万国博」は含まれていない[3]。その後『肉体のアナーキズム』（黒ダライ児、2010年）や「1968年　激動の時代の芸術」（千葉市美術館他、2018年）といった著作、展覧会では、「反戦のための万国博」への言及もあるものの、ハンパク（反博）の動向の中心は万博破壊共闘派に据えられていた。

「ハンパク」の意味するところが、裸のパフォーマンスに限定されることを危惧していたのが、美術評論家の針生一郎（1925〜2010）である。針生は「反戦のための万国博」の呼びかけ人の一人であり、会期中も全日参加し、雑誌『現代の眼』に詳細な報告を発表した。2005年の国立国際美術館のシンポジウムで、針生は当時のことを次のように述べている。

「加藤好弘君やなんかのパフォーマンスとしての「反博」というか、そういうものがいっぱいあったらいいと思うし、賛成あるいは支持したし、見にも行ったのですけれども。しかし、あれは一種の憂さ晴らしみたいなもので、万博に対して何か効果を与えることはできないだろうと思っていました。

じゃあ、何が必要かというと、そのカウンターカルチャーの祭典として、これは「ベ平連」が催したんですけど、1970年（1969年、筆者註）の夏、大阪城公園にテントを張って、〈反博〉という催しをやったんですね。」[4]

針生は、加藤らのパフォーマンスを評価しつつも、万博に対抗するために必要なのは、カウンターカルチャー（対抗文化）の祭典としてのハンパク（＝反戦のための万国博）だと考えていた。大阪万博に向けて「曲がりなりにも現代美術の最も前衛的な部分をインテグレートする方に一歩、政府あるいは企業が踏み出した」という状況下、針生には「万博に取り上げられるような芸術や文化というのは、もうだめだ」との認識があったのだ。ハンパクをはじめとする当時のカウンターカルチャーについて、針生は「あの辺から少しずつ始まったというふうに私は考えているので、それがその流れとしてまつ

たく無視されて、加藤好弘君たちの散発的、ゲリラ的パフォーマンスだけが取り上げられている」という近年の再評価の状況に大きな不満を感じていたのである。

本節はこのような針生の問題意識を踏まえつつ、「反戦のための万国博」の実態を読み解き、その意義を考察することを目的とする。ハンパクの分析にあたり、針生による報告や『朝日ジャーナル』掲載記事、当時の新聞に加えて、当事者であるハンパク協会が発行した印刷物等を参照した[5]。またハンパクは音楽や演劇などを含めた諸文化の集う場であったが、本節では美術とその周辺の事象に比重を置いて紹介することとする。

2．経緯

「反戦のための万国博」の計画が立ち上がったのは、69年初めの南大阪ベ平連による呼びかけがきっかけだったとされる。ベ平連（ベトナムに平和を！　市民連合）の地域組織である南大阪ベ平連は、当時すでに「反戦フェスティバル」を何度か催しており、70年大阪万博に対して反戦の立場から真の文化を対置しようと考えたのが発端となった[6]。

同年2月1〜2日の東京での、ベ平連全国懇談会で取り上げられ、「現代の機械文明に対して本当の人間の文化を問う場」という壮大なビジョンを掲げ、全国規模に広がることになる[7]。針生一郎もハンパクを最初に知ったのは2月ごろだったとしている。この前代未聞のイベントが実現に向けて動き出すきっかけになったのは、万博開催都市・大阪の中心部に位置する大阪城公園を、ハンパク用の会場として確保に成功したことが大きい[8]。針生は、万博協賛を名目に一万坪の敷地を借りることに成功したのを「ヒョウタンからでた駒のように、具体化のきっかけとなった」と振り返っている[9]。

大阪城公園の敷地にはかつて日本最大規模の軍事工場である大阪砲兵工廠があったが、太平洋戦争末期に空襲を受け、戦後長らく廃墟のまま放置されていた。万博の準備と歩調を合わせて残骸が撤去され公園として整備されていったが、戦争の跡形を消し去る行為が日本の加害責任の隠蔽であるとして、反対運動も起こっていた。関西ベ平連で事務局長を務めハンパクに深く関わった山本健治（1943〜）は、砲兵工廠跡地について「ベ平連の中心になった人間にとっては、頭の中に焼きついている風景」であり、「大阪砲兵工廠のような残骸が東京の人たちの目の前にはなかったわけですが、大阪にはあった。これは誰にとっても強烈なインパクトを与えていたと思うんです」と回顧し、ハンパクにとって大阪城公園という場所が重要な意味を持っていたことを強調する[10]。

万博のテーマ「人類の進歩と調和」に対して、ハンパク

は「人類の平和と解放のために」を掲げた。70年大阪万博を「私たちの"文化"を問われたもの」として捉え、ベトナムや沖縄、安保をめぐる運動を通して育まれた「全ての叡智と創造力を結集して体制側からの"イデオロギー"を徹底的にのり越えた文化をつくりだそうではありませんか」と高らかに呼びかけて、「本当の意味での"万国博"」としてハンパクを位置づけている[11]。

桃山学院大学教授で哲学者の山田宗睦（1925〜）を代表として「ハンパク協会」が結成され、8月の本番に向け急ピッチで準備が進められることになった。山田は、ベトナム反戦を標榜する進歩派の代表格であり、保守派知識人を批判してベストセラーとなった『危険な思想家』（1965年）の著者でもあった（針生よると山田はハンパク開幕直前に大学法強行採決に抗議して同大学を辞職している）。反博協会の事務局は大阪市北区万歳町にあり、渋谷区神宮前に東京事務局、九州大学工学部に九州事務局を置いた[12]。4月29日に大阪で開いた会合で計画の骨子が決まり、会場にテント張りの展示館、子供の広場、反戦広場、野外劇場などを作り、内外の反戦団体の活動や米軍基地、自衛隊の実態などの展示に加えて、市民大学、コメディ、フォーク・ソング、映画、ミュージカルといった催し物を行うとされた[13]。

ハンパク開催に先立ち、広報誌『anti-war EXPO '69 ハンパクニュース』が制作された。このうち第3号（図1）は、

図1．『anti-war EXPO'69 ハンパクニュース』第3号表紙（個人蔵）

69年6月下旬ごろの発行と推定され、全20頁にハンパク本番のプログラムや会場説明図、シンボル・タワーのイメージ図、そして論文、投書に会計報告まで収録する。印象的なのはシンボル・タワーで、直方体を積み重ねたその高さは10メートルに及び、シンプルなユニットを反復する幾何学的構成は、当時最先端のミニマル・アートや万博を席巻したメタボリズム建築を想起させる（図2）。ハンパクへの参加団体は、6月21日時点で60にのぼり、「家永先生の教科書訴訟を支援する市民の会」「日本バプテスト新森小路協会」「広島キリスト者平和の会」「大阪反戦教師の会」のほか「キューバ文化省」「日中友好協会」があり、各地のべ平連が名を連ねた。

　8月の本番に先立ち複数回のシンポジウム「プレハンパク」が企画され、そのうち5月30日に大阪・中之島の中央公会堂で開催された第1回は、ハンパクニュース3号で紹介されている。その意図は、「第一に、千里丘陵で行なわれるニセ万国博の偽瞞性を徹底的に暴露すること。第二に、われわれが何故ハンパクをやるのか、ハンパクに関わる思想性をつめること、第三に、ハンパクを大衆的に宣伝し、具体的に活動に参加する人々を獲得することにあった」と記し、1,300名の参加者を集めたとあり、ハンパクへの期待が醸成されつつあったことを示す。第1回プレハンパクは「思想」を中心としたのに対して、第2回は「音楽をわれらに、そして民衆の中に！」、第3回は「われわれの芸術創造―70年における芸術の役割は？―」というテーマを設定、それぞれ6月26日、7月26日に開催された[14]。

　東京におけるハンパクへの関心度はいかなるものだったのか。ハンパクニュース3号によると、6月15日の大集会とデモンストレーションを機に東京事務局の活動が活発化し、7月12日に「東京プレハンパク」を東京体育館で開催の見通しとなった。別の告知チラシには7月31日に第2回プレハンパクを早稲田大学で開催とあり、ハンパク開幕まで1か月に迫る頃から東京でも急速に関心が高まったことがわかる。同年2月から新宿西口地下広場で度々開催されていた反戦フォーク・ソング集会は、7月の機動隊による実力規制で終焉するが、ハンパクニュースでは「東京フォーク、ゲリラ」のハンパク参加も予告され、反戦運動の広域的な連携を示している。

3．理念

　次にハンパクニュース3号に掲載された2本の論文から、ハンパクがいかなる理念や思想に支えられたものだったのかを確かめておこう。山本健治による投稿「平和と解放の実像を」は、反戦・反米・反資本主義の立場から「万博と

は何か」を訴える。大阪万博とは、第一に「戦争の次ぐらいに儲かるといわれるように、ばく大な税金を投入することによって大独占資本を肥えふとらせるもの」であり、第二に「荒涼たる丘陵に短時日のうちに"科学の粋"をあつめた建物群を建設し、"現代の最先端"をゆく商品を展示することを通して、技術万能、物質万能の神話をつくりだそうとするもの」、第三に「安保闘争に対抗するために、ミッチーブーム、オリンピックムードの故事にならつて"万博ムード"をかもしだし、「安保自動延長」という迂回作戦をとりながら乗り切ろうとするもの」だという。大資本の利益のために税金が投入されることを批判し、重要な政治課題である日米安保条約の延長を万博の喧騒に乗じて隠蔽しようとしていると告発するのである。そして山本は「できるところから反逆を始めようと考えた。まずは「万博」ムードをぶちこわし、支配層の世論操作に対抗して反戦反安保の世論をつくりだすこと」と記し、ハンパク開催の目的を明らかにしている。

　左翼的な色合いの濃い山本の主張に対して、同ニュースの巻頭言「大衆とは？　そのすさまじいエネルギー」（無記名）は趣を異にする。「限定したパターン、単一のパターンでとらえられないものとして大衆という得体の知れない、グニャグニャとしたものが存在する」「右翼も左翼もヤクザもサラリーマンもヒッピーもブルジョワも、オッサンもオバハンもとにかくこの世にはいろんな人間、大衆が存在している」とし、特定の思想や社会的属性に限定されない「大衆」の存在を強く意識している。さらに「べ平連が中心になって行なおうとしている反戦のための万国博＝ハンパクはそういう大衆のメチャクチャさアナーキーさ、デタラメさを結集してそれをとらえようとするものとしてあるのではないか」として、大衆のすさまじいエネルギーの結集を目指している。この論文から見えてくるのは、「べ平連」が右翼と左翼の混在で発足したようにハンパクが内包していた多様性であり、そこから「ハンパク企画部は一切の制限を加えない。やりたいこと面白いことなんでも受入れる」という極めて自由な運営方針が導き出されるのである。

4．ハンパクの5日間

　開会2日前の新聞は、参加者たちがテントを張って泊まり込み、会場準備を始めた様子を写真付きで報じており、メディアのハンパクへの注目度の高さを示している[15]。8月7日の開会式には、ハンパク協会代表の山田やべ平連代表で作家の小田実（1932〜2007）、針生らが姿を見せた。炎天下の入場行進ではヘルメットに赤旗を掲げた学生、ジーパン姿の女性、ギターを持った若者などみな思い思いで、中には万国博旗に火をつけて焼く者もおりハプニング続きだった[16]。

図2．ハンパクシンボルタワーとハンパク企画　会場地図（左）（出典：『anti-war EXPO'69 ハンパクニュース』第3号）

約2,000人による行進の先頭に立ったのが「ゼロモギラ」号である。これは大阪在住の岩倉正仁が鉄パイプやヤカン等のガラクタを継ぎ合わせて作った一人乗り木炭蒸気機関車で、汽笛を鳴らしながら自走するはずが広場の凹凸にかかってダウン、若者たちに押されて走ることになり、その姿が「人間性の回復」として喝采を浴びた[17]。もう一つ注目を集めたのが、前年6月に九州大学構内に墜落した米軍ファントム戦闘機の残骸の一部で、ゼロモギラとは対照的な国家権力の象徴と見なされた[18]。

会場の中央にはシンボル・タワーが建ち、1,000人収容の大テントをはじめ、映画のスクリーン、音楽ステージ、野外劇場が設けられ、人民裁判法廷、夜間中学などのパビリオン、それに宿泊用のテント村、売店などがところ狭しと並んだ[19]。マネキンのガラクタが転がっている横にはべ平連によるベニヤ板の署名簿が地べたに置かれ、また婦人民主クラブの女性たちは若者たちに化学兵器の恐ろしさを説いていた[20]。高校生は赤いタコをあげ、ヘルメットの学生は佐藤栄作首相の首つり人形をまわしげりでけとばし、フーテンがボロぎれをからだにまきつけて歩き、少女がタイコをたたいて踊っている[21]。「参加各団体の創意、個性を尊重するわけで、どんなものが出てくるかは私らにもわからない」と主催者が語り[22]、ハンパク会場を夏の縁日になぞらえる記述もあるなど[23]、政治色を帯びながらもそれだけにとどまらない混沌とした現場の様子が伝わってくる。

「ハンパクニュース」がハンパクの準備期間における状況を伝えたのに対して、会期中には姫路べ平連の向井孝らがガリ版刷りの新聞「日刊ハンパク」を毎日発行し、運営方法をめぐる対立やべ平連のあり方についての議論など、会場内で起きた出来事を伝える役割を果たした[24]。

ではハンパクの展示物はどのようなものだったのか。針生は一部の展示について次のように記している。

「パネル展示によるキャンペーンは三里塚闘争、大村収容所解放闘争、家永訴訟などの切実なテーマをあつかったものをふくめて、一般に古くさく貧寒にみえた。「反戦ギャラリー」の設営にかんしては、わたし自身も相談にあずかったのだが、あつまった作品はキューバの反戦ポスターのほかごくわずかで、いっそ全然ない方がいいくらいだった。」[25]

パネルやポスターによる展示は、扱うテーマの切実さに比して中途半端な内容で、説得力に欠けるものだったようだ。針生はプレハンパクの段階で、「反戦運動の具体的課題のなかから、民衆の新しいメディアを発見し、新しい表現形式をつくりだすことがいっそう重要」であると指摘し、「反戦ポスターや反戦詩のパネル展示よりも、世界の解放闘争における武器の問題とか、デモのありかたについて検討する方が、芸術にとってもアクチュアルな課題だ」との意見を表明してい

たという。針生が注目したのは、「テントと展示形式を独特な
テーマに結びつけて、人びとにパースナルに深く語りかけるこ
とに成功していた」いくつかの展示であった。

　「「らいの家」は、全国ハンセン氏病患者からあつめた
　ハガキの便りを、小屋いっぱいに貼りだして、ハンセン
　氏病の問題をヴェトナム民衆の問題と同じ次元でとらえ
　るよう要求している。夜間中学生のテントは、教育制度
　と労働の両面から差別と疎外をうけている彼らの苦悩の
　実態をつきつけている。またキリスト教館は、万国博キ
　リスト教館の偽善と堕落をするどく批判しながら、反戦と
　変革の行為をとおしてのみ伝導がなされるという立場を
　つよくうちだしている。」[26]

これらの展示の詳細を記録する資料は乏しく、具体的に
検証するのは困難だが、さまざまな社会問題が存在するな
かで、問題の個別性を超えて人々の連帯を促す契機となる
ような内容が評価されたと思われる。「らいの家」について
は新聞にも詳しい説明が見られた。

　「壁にびっしり、800枚ものはがきが並び、ロウソクの光
　でたどると、その１枚に「差別のない社会がほしい」と
　ゆがんだ字が並んでいた。学生中心の奉仕団体が、
　全国のライ療養所の患者から集めたアンケートだった。
　そして、ボロ布をまとって歩いていたフーテンは、ここの
　リーダーで京大医学部一回生。ボロ布はライ患者が着
　せられている衣装で、彼は無言で、差別撤廃へのデ
　モをしていたのだった。」[27]

ハンセン病患者の隔離政策が続き根深い差別感情のあっ
た当時にあって、このような展示は、普段は明るみに出る
ことの少ない、社会の抱える課題を身近なものとして受け止め、
考えるための機会となったことだろう。大阪万博で取り上げら
れることはないであろうテーマとして、ハンパクの展示を意義
深いものにしている。

しかし全体としては低調であった展示物に対して、ハンパ
クをより大きく特徴づけたのは、会場で行われた活発な討論
であった。その様子は、「自発的な討論の輪があらわれては
消え、あらわれては消え、無数にあった」といい、「数十の
泊り込みのテントのなかで、野天で、毎度自然発生的に徹
夜討論会が開かれた。だれが参加してもよく、いつ立去って
も自由だった。集会の輪は、ふくらみ、そしてしぼんだ」と
描写されている[28]。針生も「反博の実質を形づくったのは、
会場のあちこちにおこる大衆討論の渦であった」と評価す
る[29]。市民大学、テント劇場、映画館、反戦フォーク・ソン
グ、ハンパク寄席など会場のいたるところで、観客や聴衆と
出演者との自然発生的な直接対話が行われたのである。討
論のスタイルにも特徴があり、「論理的、解説的な分析より
も、本質的な問いかけと率直な心情告白が重んじられ、そ

れに具体的な行動の提案がむすびついた」という[30]。

　思想も理念も異なる多数の団体が共存する空間が実現し
たことについて、「ここにはゲバがない、ピケもない、機動隊
もいない。大阪城公園はまるで“解放区”になったようだ」と
して、ハンパクに既成の社会秩序から切り離されたある種の
ユートピアの実現を見る報道もあった[31]。だが実際のハンパ
ク会場は、大勢の人々が集まる機会に便乗した商業主義と
無縁ではいられず、またハンパクそのものへの造反の動きも
たびたび発生している。例えば、会場で最大のスペースを
占めていた日中友好協会は、毛沢東語録や民芸品、食料
品などを販売していたが、ハンパクを営利の場にしていると
の批判を浴び、スペースの縮小に追い込まれている[32]。

　「ホット・ドッグ論争」と呼ばれる騒ぎでは、「解放区」を
めぐる軋轢がより先鋭化した。会場に約10台のホット・ドッグ
屋の車が入りこみ、連日の暑さでコカ・コーラなどが飛ぶよう
な売れ行きとなる一方、ハンパク事務局が用意した売店「憩
いの広場」は打撃を受けることになった。事務局内に「営
利目的のホット・ドッグ屋追放」の声が起こる中、８月８日
夕方に７名の制服警官が会場に立ち入って、ホット・ドッグ
屋の排除を試みた。警官たちはすぐにひきあげたが、警察
出動を要請したのが事務局関係者だったとされたことで、事
務局の責任を追及する大衆討論となった[33]。警官導入の問
題は、同日夜の高石友也らの出演するフォーク・ソングのイ
ベントにも波及し、反戦運動と歌うこととの関連をめぐる徹夜
の討論に発展した。針生によると、「これらの討論は、反博
という空間も、国家権力や商業主義の埒外ではありえず、体
制に支えられた疑似的な解放区ではないか、という反省をよ
びおこした」のである[34]。もとよりハンパクのような一大イベント
を遂行するにはそれなりの規模の資金が必要であり、収益
源と見込まれていた売店の売り上げが伸び悩むことは、事務
局にとっては切実な問題だったに違いない。実務上の課題
に直面する運営者側と反権力の理念に忠実であろうとする
参加者側が、立場の溝によって隔てられることになるのは必
然であったともいえる。むしろここで注目されるべきは、このよ
うなハンパクの抱える構造的問題が、まさにハンパクの場に
おける自発的な討論会によって炙り出され、参加者たちによっ
て共有されたという事実であろう。

　10日夜には、翌日のハンパク最終日に予定されていた「10
万人の御堂筋デモ」をめぐって激しい討論が行われたが、
議論は収束せず11日午後の市民大学がハンパクの総括集
会へと姿を変えた[35]。事務局による一方的なデモ計画のプロ
セスが批判の的となり、デモのあり方そのものを参加者による
徹底的な討議を経て決定すべきという声が上がったのであ
る。結局夜になって討論を続ける者とデモに加わる者とに分
かれ、デモは決行された。「反戦鉾」やフォーク・ゲリラが

繰り出し、「フラワー部隊」が機動隊員に花を差し出すといったユニークな趣向が凝らされたこの日のデモは、当初の計画からは変更されたものの「これまでの御堂筋デモとはガラリと変わったソフトムード」[36]のものとなり、5日間にわたったハンパクを締めくくった。ハンパクの参加者は、ハンパク協会の発表で4日目までの時点で合計6万人に及んだという[37]。

5．ハンパクはどのように見られていたか

ここまでハンパクの流れを追ってきたが、では来場者たちはハンパクをどのように見ていたのだろうか。新聞記事にみられる一般来場者の声を拾っていくと、「十代、二十代はなかなかやりますなあ、三十代がいちばんだらしないですなあ」とつぶやく宮崎県からやってきた36歳会社員、「楽しんでいるのはわかるが、とっつきにくい。ここへ来たために社会的な意識が高まったといえる人は少ないんじゃないかしら。それに、沖縄問題の訴えが弱いと思うわ」という大阪で働く香川県出身の20歳女性、また「まとまりがなくて何を訴えているのかよくわからない」「ひとりよがりの展示が多すぎて……」という市民層の声もあったという[38]。子ども連れの43歳繊維卸商夫妻は、「まるで異郷へきたみたい。わしの息子には、あんな汚ないまねはさせられん。しかし、なんとなく考えさせられる。PTAの役員さんに、一度見物してこいとすすめたい」と発言している[39]。ハンパクに一定の理解を示す声もみられるが、全面的な支持には及ばず、困惑や不満の伝わるものが多い。

一方で、学生運動にかかわる者たちからは「お祭りさわぎだ」という批判が多く、日大全共闘の学生は「もっと真剣な取組みをみんながやっていると思って来たが、幻想だった」といい、大阪の定時高校生は「フォークもいいけど、70年問題をつきつめて語り合うというムードはなかった」と残念がった。総じて学生たちの間には「"市民との結びつき"を強調して"戦う姿勢"を表に押し出さなかったべ平連へのもやもやとした不満があちこちにくすぶっていた」という。しかし、左翼運動にありがちなセクト（党派）間の対立を乗り越えるねらいは十分には果たせなかったものの、「セクトのかき根を破ろうという初めての試みとしては意義があった」という声もあった[40]。

作家の邦光史郎（1922～1996）は、毎日新聞への寄稿で自らの立場を「反博にも万国博にもともと縁がない」とした上で、莫大な予算を投じる万博へのアンチテーゼとしてハンパクに期待していたとし、次のように書く。

「けれど、一日、反博会場を訪れてみて、失望した。（中略）会場内至るところで、カンパ、カンパ。まるでこれでは反博大会ではなく、カンパ大会かと思うくらいである。

だが、カンパもまた必要であるとして、黄色いテント群（それも五人用くらいのもの）が、まるでインディアン部落のように立並ぶ会場のどこを回っても、一向に反博をスローガンとする創意と情熱の所産である展示物が見当たらない。

壁新聞、写真、焼かれた人形、こわれたマネキン人形、そんな物があちこちに散らかっていたけれど、一兆億円万国博に堂々と立向かう創意と工夫による展示物は、ついに見当たらなかった。」[41]

邦光はハンパクに「博覧会」としての充実した展示を期待していたが、貧相な展示物を見せられて失望したようである。さらに邦光は、会場のテント村にヒッピーまがいの男女が無気力無作法にゴロ寝しているのを目撃して次のように記す。

「その無秩序とよごれた風俗は、反体制、反秩序への一つの姿勢というよりは、一般市民の目には、だらしなさと映るていのものであった。つまり、これは単なる集会であって、主催者の言う"反戦のための万国博覧会"とは呼べないものであった。（中略）この反博大会では、一般市民の大いなる反響を期待することは出来ない。なぜなら、この大会は、彼ら同志、仲間同志の集会であって、一般市民の来会を拒む要素にみちている。つまり、彼らには理解し合えても、一般市民には理解しがたい集会でありすぎる。これでは反戦運動を一般市民の線にまで押広げることは期待しがたい。」

一般市民への訴求力の欠如というハンパクの限界を邦光は指摘している。展示への厳しい評価は、邦光だけでなく針生にもみられたものであった。しかし準備段階からハンパクに関与し、会期中も連日足を運んだ針生が、対話と議論の場を提供することにハンパクの本質的価値を見出していたのに対して、邦光のような部外者の一般人にとっては、ハンパクはあくまで反戦運動家たちの内輪の集会としか映らなかったのである。

6．ハンパクにおける「美術」

大阪万博に数多くの美術家が参加したことは広く知られているが、ではハンパクはどうだったのか。ハンパクと美術家の関わりを確認しておこう。開会式で手製の蒸気機関車「ゼロモギラ号」を走らせた岩倉正仁は、関西を拠点に活動した美術家であった。「アローライン」（1964年結成）や「れまんだらん」（1967年結成）を経て、「ザ・プレイ」（1967年結成、以下「プレイ」と表記）の初期の活動に参加している。65年ごろから取り組み始めた蒸気機関車について、岩倉は「現代社会のメカニックなエネルギーと、多元的なもの

の存在を造型した」といい、自身の定番的な作品としてハンパク以前にも「現代美術の祭典」（堺市、1966年）や第1回PLAY展（神戸・東遊園地、1967年）などで披露されていた[42]。

　同じくプレイのメンバーである池水慶一（1937〜）も、ハンパクに参加したことを述懐している。池水によると当時、大阪の特に前衛的な美術家やグループに対して誘いがあったが、自身はまだアートへの考え方が確立していない時期であり、ハンパクに強い政治性を感じて「だんだん引いていった」と述べている[43]。同時期のプレイは、矢印型のイカダで淀川を下る《現代美術の流れ》（69年7月）をはじめとする自然と人間の関係性を問うプロジェクト型の企画を実現する一方で、メンバーの水上旬が万博破壊共闘派に参加するなど、活動の方向性を巡って過渡期にあった。水上は『プレイ新聞』Vol.2（69年6月30日付）において、「アンチバンパク実体に対し、各個人は別として、プレイ全体が共闘を組むことは不可能であるという結論に達した」と記し、同年末にはグループから離脱している[44]。70年代以降のプレイは池水を中心として、政治的なメッセージを発することから距離を置くかたちで、その活動を展開していくことになった。

　万博破壊共闘派は、この年6月の「万博粉砕ブラックフェスティバル」をはじめとする全裸のパフォーマンスにより、7月にメンバー6人が猥褻物陳列容疑で逮捕されていたが、ハンパク会場においても8月10日にゼロ次元の加藤好弘を中心としてハプニングを実行した。それは、裸ながらも腰から「わいせつ物」と大書した前掛けをして陰部を隠してのパフォーマンスで、警察による逮捕への意趣返しであった[45]。

　他にハンパク会場を訪れた者として、『朝日ジャーナル』記事に掲載の写真を撮影した写真家・中平卓馬（1938〜2015）がいる。中平にとって『provoke』（1968〜1970年）の刊行期間に当たる充実した時期であり、ハンパクの熱気が中平の制作に何らかの示唆を与えたことも考えられるだろう[46]。

　上記のようにハンパクには複数の前衛美術家が参加していたが、取材で訪れた中平を除けば彼らは主に自らの行為を作品として発表するパフォーマンス型の作家であり、従来型の画家や彫刻家ではなかった（岩倉の蒸気機関車も会場で走らせるという「行為」に主眼が置かれていた）。ハンパクの展示物には、ミニマル・アート風のシンボル・タワーなど美術の見識をもつ者の関与が推察されるものもあるが、総じて造形物としての「美術」の存在感は薄い。これは、ハンパクがあくまでべ平連による反戦運動が母体となったイベントであり、絵画や彫刻を展示するような美術展とは本質的に異質であることに由来するのだろう。社会問題を訴える展示物は、メッセージ性を持ちながらも貧相なものが多く、造形性

の観点から論じる類のものではなかったのかもしれない。60年代末期とは、美術の世界においても従来のあり方に疑問が投げかけられ、分野の垣根を突き崩す新しい表現が開拓された時代であり、プレイや万博破壊共闘派はその最前線にいる表現者であった。針生が展示物よりも会場で巻き起こる討論にハンパクの本質を見たように、前衛美術家たちの体を張った表現行為こそがハンパクにおける「美術」であり、自由を尊重するハンパクの精神を体現するものだったといえるのではないだろうか。

7．おわりに

　「反戦のための万国博」は、ベトナム戦争や大阪万博への反対を起点としながら、さまざまな社会的課題に光を当て、真に民主的な文化のあり方を模索する試みであった。当時のメディアは「小さな大実験」という言葉を用い、「あらゆる反戦、反権力、現状告発のエネルギーが無秩序にぶつかりあっていた」と形容している[47]。大阪という大都市の真ん中に5日間にわたり現れた"解放区"とも称される空間において、多くの人々が前衛的な文化を享受した「ハンパク」は、今の時代から振り返ってもまさに空前絶後の出来事であった。

　ここでハンパクを実現するにあたって中心的な役割を担った、べ平連のひとつの特質について触れておきたい。1970年に朝日新聞に掲載された記事「べ平連　支える"関西的発想"」は、べ平連を呼びかけた小田実、開高健、鶴見俊輔、桑原武夫らが関西に縁があったことから、「関西の発想と行動が、べ平連を生んだ」と評している[48]。べ平連の代表を務めた小田は、べ平連の性格について問われ、「自発性、多様性、非組織、非権力、議論より行動、物や観念より人間と感情の尊重、遊びの精神とゆとり」と答えたが、取材者から「これはすべて、大阪的性格」と指摘されている[49]。ここに挙げられたべ平連の性格は、ハンパクのあり方にも影響を与えているのではないか。万博への協賛を名目に大阪城公園を借りたことに始まり、ハンパクニュースの論文に見られた「大衆のメチャクチャさアナーキーさ、デタラメさ」への期待と「やりたいこと面白いことなんでも受入れる」という自由な運営方針、会期のあいだ無数に現れた自然発生的な討論、そして御堂筋デモでの機動隊員へ花を差し出すパフォーマンスに至るまで、ハンパクの独創性はべ平連の「大阪的性格」の賜物だったと言えるかもしれない。歴史学者の黒川伊織は、べ平連のこのような特質について「「分裂と挫折のくりかえし」であった近代日本の社会運動の轍を踏まぬよう「一つの目的に向かって大まかにまとめて」いこうとする「関西の発想と行動」も不可欠な要素であった」と

分析している[50]。べ平連が中心となり大阪を会場にして開催されたという事実は、「ハンパク」を考えるうえで重要な前提であることは間違いないだろう。

本節冒頭で紹介した針生一郎の問題提起へと戻ろう。ハンパクが反戦・反体制の文化の祭典として準備されていたことに対して、針生は「資本の規模からいっても、会場の規模からいっても、万博に敵うはずがない」のであり、むしろ「対抗文化の出発点としての祭典にすべきである」と主張したという[51]。2005年に針生が用いたこの「対抗文化（カウンターカルチャー）」という用語は、69年の『現代の眼』報告には登場しないのだが、その精神は次のような記述に表れているとみるべきだろう。

> 「反戦、反体制の立場にたつものをふくめて、今日文化や芸術とよばれるものが、体制支配の手段に組みこまれていることを告発する場として、反博を位置づけるべきだとわたしは思う。」[52]

さらにハンパク会場での自然発生的な討論について、「無数にわきおこった批判と反批判の対話の渦こそ、反戦運動の大きな転換を求める、痛苦の突出部だった」とする切実な認識は、針生のハンパク評価をよく示している[53]。

それでは、ハンパクは果たして万博に対して何か効果を与えることができたのだろうか。また万博以後の日本社会に何らかのかたちでインパクトを残したのだろうか。針生はそこに明言しておらず、実際にハンパクは長きにわたり忘却されていた。しかしハンパクと万博の時代から50年が経過した現在も、資本主義体制下における芸術と文化をめぐる問題は相変わらず切実である。針生の言う「対抗文化」は、近年隆盛するソーシャリー・エンゲイジド・アート（社会関与型芸術）の源流として参照されるべき論点を含んでいるようにも見える。「反戦のための万国博」が投げかけた問いかけは、いまだ積み残されたままなのである。

（付記）

本節で引用した文献には、今日の人権感覚に照らして不適切と思われる表現も含まれるが、発表時の時代背景を考慮して原文のままにしている。

註
1 「予言的な"小さな大実験" ハンパクの五日間」『朝日ジャーナル』1969年8月24日号、p.89。匿名記事であるが、アジア学者の鶴見良行（1926〜1994）が書いたとされる。
2 「反戦のための万国博」の略称である「ハンパク」の表記には、カタカナ（ハンパク）と漢字（反博）があり、主催者のハンパク協会発行の印刷物や当時の新聞・雑誌記事にはいずれの表記も見られる。
3 椹木野衣『日本・現代・美術』（新潮社、1998年）の第8章「裸のテロリストたち」を参照。
4 建畠晢監修『野生の近代 再考─戦後日本美術史 記録集』
国立国際美術館、2006年、p.201。
5 日本万国博覧会協会が保管していた1970年大阪万博関連資料のうち、新聞スクラップにはハンパクを報じる記事が多数含まれている。これらは明記されていないものの大阪発行版と思われる。本節で引用した新聞記事のうち発行地の記載がないものは、すべてこの万博協会資料に含まれていたものである。万博協会資料は現在、大阪府日本万国博覧会記念公園事務所が管理している。
6 針生一郎「反博─反戦運動の試行錯誤」『現代の眼』現代評論社、1969年10月号、p.126。
7 「反博 万国博の向こうを張って」『毎日新聞』（東京版）1969年5月5日。
8 関西べ平連の山本健治は、大阪市や大阪府の労働組合の幹部たちがハンパクの趣旨に賛同して協力してくれたことが大きかったと証言している。山本健治・番匠健一「関西べ平連の活動と「ハンパク（反戦のための万国博）」」『立命館大学国際平和ミュージアム紀要』第21号、2020年、p.102を参照。当時の新聞は、大阪城公園の管理者であり万博の推進団体でもある大阪市が、ハンパクに公園を貸すにあたり「植木や施設をこわさぬよう」との注文を付けただけだったと報じている。「"ハンパク解放区"の若者」『朝日新聞』1969年8月9日を参照。
9 註6に同じ。
10 山本健治・番匠健一「関西べ平連の活動と「ハンパク（反戦のための万国博）」」『立命館大学国際平和ミュージアム紀要』第21号、2020年、p.106。
11 前掲「反博─反戦運動の試行錯誤」pp.126-127。
12 『anti-war EXPO'69 ハンパクニュース』第3号、反博協会、1969年。
13 「「プレ反博」の討議集会」『毎日新聞』1969年5月5日。
14 前掲『ハンパクニュース』3号、p.10。ハンパクプロジェクトメンバー「「ハンパク1969─反戦のための万国博─」展示について」『立命館大学国際平和ミュージアム紀要』第21号、2020年、p.94。
15 「市民一万に呼びかけ 七日から大阪城公園で」『毎日新聞』1969年8月5日。
16 「全国から若者千人」『朝日新聞』1969年8月7日夕刊。
17 「車じゃない「ゼロモギラ」だ」『毎日新聞』1969年8月7日夕刊。
18 「九大の墜落米機残がい ハンパク会場に持込む」『朝日新聞』1969年8月8日。前掲「反博─反戦運動の試行錯誤」p.128。
19 「全国から若者千人」『朝日新聞』1969年8月7日夕刊。「ハプニング連続で」『毎日新聞』1969年8月7日夕刊。
20 「ハンパクきょう閉幕」『毎日新聞』1969年8月11日夕刊。
21 「"ハンパク解放区"の若者」『朝日新聞』1969年8月9日。
22 註20に同じ。
23 註21に同じ。
24 前掲「反博─反戦運動の試行錯誤」p.131。『「1968年」─無数の問いの噴出の時代─』図録、国立歴史民俗博物館、2017年、p.39。
25 前掲「反博─反戦運動の試行錯誤」p.129。
26 前註に同じ。
27 註21に同じ。「らいの家」については前掲「関西べ平連の活動と「ハンパク（反戦のための万国博）」」注12（pp.115-116）にも解説がある。
28 前掲「予言的な"小さな大実験"」p.90。
29 註25に同じ。
30 註28に同じ。
31 註21に同じ。
32 前掲「反博─反戦運動の試行錯誤」pp.129-130。

33 「「協会売店あがったり」と追出す」『毎日新聞』1969年8月9日。前掲「反博―反戦運動の試行錯誤」p.130。前掲「予言的な"小さな大実験"」pp.90-91。

34 前掲「反博―反戦運動の試行錯誤」p.130。

35 前掲「反博―反戦運動の試行錯誤」pp.132-135。前掲「予言的な"小さな大実験"」pp.91-92。

36 「少しは荒れて」『毎日新聞』1969年8月12日。

37 註20に同じ。

38 註20に同じ。

39 註21に同じ。

40 註20に同じ。

41 邦光史郎「バンパクとハンパク　もっと市民の共感よぶ集会を」『毎日新聞』1969年8月21日。

42 「特集　現代の冒険　芸術家の冒険　アローライン・グループに聞く」『オール関西』1967年2月号、pp.32-33。黒ダライ児『肉体のアナーキズム　1960年代・日本美術におけるパフォーマンスの地下水脈』grambooks、2010年、pp.251-254。『THE PLAY since 1967 まだ見ぬ流れの彼方へ』図録、国立国際美術館、2016年、pp.12-13。

43 前掲『野生の近代』p.205。

44 橋本梓「プレイ、49年の歩み」『THE PLAY since 1967 まだ見ぬ流れの彼方へ』図録、国立国際美術館、2016年、p.169。前掲『肉体のアナーキズム』p.292。

45 前掲「反博―反戦運動の試行錯誤」p.131。山本健治によると万博破壊共闘派のメンバーは当初、全裸でのハプニングを希望していたが、警察による介入の口実となるのを防ぐため、陰部を隠すよう説得したという。前掲「関西ベ平連の活動と「ハンパク（反戦のための万国博）」」p.104, p.112を参照。

46 掲載写真は3点で、フォーク・ゲリラ等の姿をとらえる。

47 前掲「予言的な"小さな大実験"」p.89。

48 「人間再発見〈1〉「あすの西日本」のために―ベ平連　支える"関西的発想"」『朝日新聞』（大阪版）1970年2月20日夕刊。

49 小田は、後の回顧でも「大阪系統の「ベ平連」が、種々雑多な人びとが集まって形成する「ベ平連」の運動の原点のような感じがしていた」と記している（小田実『「ベ平連」・回顧録でない回顧』第三書館、1995年、pp.479-480）。

50 黒川伊織「ベ平連の「関西的発想」」『「1968年」―無数の問いの噴出の時代―』図録、国立歴史民俗博物館、2017年、p.61。

51 前掲『野生の近代』p.203。

52 前掲「反博―反戦運動の試行錯誤」p.127。

53 註34に同じ。

大阪日本民芸館の創設とその今日的な意義——弘世現が果した役割

長井 誠

1．はじめに

1970（昭和45）年に大阪で日本万国博覧会が開催された。その入場者数6,400万人は、上海国際博覧会までやぶられることがなかった、万博史上でも最大級のものであった。この万博のパビリオンの一つであった大阪日本民芸館（万博当時は「日本民藝館」という呼称）への入場者210万人には、二つの意義があった。ひとつは、210万人もの人々に、民芸運動を主導した柳宗悦等が蒐集した民芸品を通して、日本の伝統的な手仕事や暮らしに息づく美を紹介できたことである。そしてもうひとつは、大阪日本民芸館という恒久的な施設を残せたことである。万博のパビリオンは万博終了後そのほとんどが、撤去を予定されていた。終了後も継続する予定を明記していたパビリオンが公式ガイドには二つみられる。大阪日本民芸館と鉄鋼館の二つである。

筆者は勤務していた大阪日本民芸館を退職した後、その歴史を考えるうえで重要と思える二つの資料に出会った。秀平政治クラレ元監査役の大阪民藝協会宛未発表原稿と日本万国博協会の常任理事会会議録である。この二つの資料から、大阪日本民芸館の発足の経緯・継続について、在職中に知りえなかった事柄を知ることができた。今回、これらから、これまで論じられていないであろう大阪日本民芸館の設立・維持における2人の財界人の役割とその今日的な意味について考えてみたい。

その財界人とは、倉敷レイヨン株式会社（現クラレ）の元社長でビニロンの開発で有名な大原總一郎と、日本生命保険相互会社の元社長でニッセイ劇場を創設した弘世現である。まず大原がリーダーシップをとった大阪日本民芸館の発足の経緯に触れ、次に、万博のパビリオンを継続するのにリーダーシップを発揮した弘世について取り上げたい。大原總一郎が万博の際にパビリオンとして民芸館の出展を企画・提唱したひとりであることは比較的広く知られている。その急逝（1968年7月）を受けて、出展協議会委員長となり、その後大阪日本民芸館の館長、そして財団法人大阪日本民芸館の初代理事長となった弘世現の存在を知る人は少ない。

弘世は万博終了後、関西財界をまとめて寄付をつのり財団法人を設立し建物は大阪府に寄付することによって、大阪日本民芸館を恒久的に継続する基礎を確立する。すなわち1972（昭和47）年3月より新たな体制で、大阪日本民芸

館の展示がはじまるのである。初代館長は濱田庄司が、財団の理事長は継続して弘世が務めた。以来、大阪日本民芸館は弘世現が築いたフレームワークをそのまま引き継ぎ、今日まで、継続・維持・運営されている。2025年の大阪万博を控え、終了後の跡地利用やパビリオンの継続利用を考えることは、資源の節約、投資効率の向上につながる。大阪日本民芸館は、万博終了後2年経過した1972（昭和47）年に再オープンしている。対照的に鉄鋼館がエキスポ'70パビリオンとして再オープンしたのは40年後の2010（平成22）年である。2025年大阪万博を控えて、パビリオン事業継続に手腕を発揮した弘世を研究することは、大阪日本民芸館の今日的な意義を考えることにつながると思われる。

2．大阪日本民芸館創設の経緯
─大原總一郎から弘世現へ

日本万国博覧会は、1970（昭和45）年に大阪府の北摂地域の千里丘陵で実施され、大阪日本民芸館は、万博を契機にできた。万博終了後は、装いも新たに財団法人をつくり、万博のパビリオンをそのまま利用し、大阪日本民芸館として開館し、現在でも継続して開館している。この大阪日本民芸館に9年間勤務していた筆者は、退職後、それまでみたことがなかった大阪府の文書を入手し、大阪日本民芸館の設立の経緯で大原總一郎に関する新たな事実を把握した。1967（昭和42）年9月、大原總一郎の提唱により、万国博覧会民芸館準備委員会が発足し、翌年4月に出展契約を締結したのが従来スタートとされていたが、今回の資料発掘で、前史があることがわかった（このあたりのこと、および大阪日本民芸館の概要は、拙著「大阪日本民芸館の設立の経緯─大原聰一郎から弘世現─」『民族芸術』VOL.34を参照されたい）。

実は、大原は、「民芸館」以前に「立体音楽堂」というパビリオンの出展を構想しており、「万博・日本民藝館」（正式名称は日本民藝館であるが、パビリオンとしての日本民藝館を左記の通り以後表示する）は、それに代わるものとして提案されたのである。

この立体音楽堂が実現しなかったのは、これを恒久的施設とすることが前提されたことと関係がある。恒久的施設とするためには、施設を運営する経営主体が必要である。

106

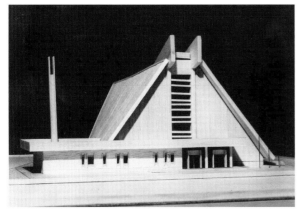

図1．大阪日本民芸館の初期プラン
資料：大阪日本民芸館出展構想（写真提供：大阪府）

NHKをはじめ、あたってみたものの、はかばかしい返事が
なかったようで、万博協会も態度を決めかねていたようであ
る。それがはっきりしないことで、構想はいわば暗礁に乗り上
げた状態になった。そしてその代わりに登場したのが、民芸
館構想である。最終的に継続的に運営する会社が見つか
らなかったことから、立体音楽堂構想は否決された。立体
音楽堂がだめなら、民芸館でという大原の申し出で実現した
のがパビリオンとしての「万博・日本民藝館」であった。

　これを受けて、1967（昭和42）年9月28日に日本民芸館
出展構想が発表される。この構想の中心はもちろん、大原
總一郎であった。出展費用は2億円。参加会社は日本民
芸館・倉敷レイヨン・大和銀行・大丸・日本生命・大林組
の6社であった[1]。添付されていたプランが図1のとおりで、
現在の建物とは大きくことなるものであった。詳細は不明で
あるが、出雲大社や、合掌造りなど、日本の伝統建築として
認識されていた技法が取り入れられており、木造が想定され
ていた可能性もある。結局このプランは採用されず、より西
洋風の現建築プランに落ち着いたのであった。これが、大
阪日本民芸館をめぐるもう一つの「前史」である。このプラ
ン変更が、その後の大阪日本民芸館の継続に微妙に影響
してくることになる。

　その後「万博・日本民藝館」の構想には最終的に17社
1団体が賛同する形となり、大阪日本民藝館出展協議会が
1967（昭和42）年11月11日に発足する。出展協議会委員
長には大原總一郎が就任した。副委員長には大林組の大
林芳郎社長が就任した。既述の秀平政治は、事務局長で
常任委員に就任した。

　ところが、大原總一郎が1968（昭和43）年7月に急逝
する。そこで登場するのがもう一人の主役、弘世現である。

3．大阪日本民芸館継続の貢献者弘世現

　大原總一郎が万博の際にパビリオンとして民芸館の出展
を提唱した一人であることは広く世間でも知られているところ
である。しかしそのあとをついでパビリオンの初代館長・財
団法人大阪日本民芸館の初代理事長となった弘世現の存
在を知る人は世間的に少ない。弘世は日本生命の元社長
で、当時から役職員の間で人気があった。弘世（1904〜
1996）と柳宗悦（1889〜1961）の若いころの経歴は類似
する。

　弘世は、1904（明治37）年に犬山城主の分家で旗本を
務めた成瀬家の六男（父隆蔵は東京高等商業学校の教授
や大阪商業学校の校長を経て三井同族会の書記長や三井
合名会社の理事を歴任）として東京で生まれ、学習院初等
中等高等科卒業後、1925年東京帝国大学に入学する。学
習院時代は乃木希典や鈴木大拙にも学んでいる。学習院
から東京帝国大学に入学するのは、年間5人程度でそれ
ほど多くなかったようである。ここまでは、柳宗悦の経歴と類
似する。若いころは、絵を描いたり、ピアノを習ったりと芸術
に親しんだらしい。陶磁器との関係では、日経新聞の私の
履歴書（1978年8月）で、外国人と同行の際、天竜寺の
青磁を知らなかったことを恥じたというエピソードを書いてい
る[2]。その後の1928（昭和3）年嵯峨源氏源融の流れを組
み、旧彦根藩の御用商人の流れをくむ弘世家の婿養子とな
る。弘世家は代々女系の家であった。

　1928（昭和3）年に三井物産に入社し、1944（昭和
19）年に日本生命に転じる。1948（昭和23）年に日本生
命の社長となり、30年以上日本生命の社長を務めた。日本
生命の本店は大阪であったことから、その住まいは神戸市
東灘区の住吉・御影付近であった。大原孫三郎、大林芳
郎、武田長兵衛、河本敏夫、竹中錬一、住友吉左エ門
等が住んでいた高級住宅街である。弘世家と大原家は近
所に住んでいた時期があったのである。

　中山伊知郎が戦後偉大な財界人といえば、「大阪万博
協会長の石坂さんと弘世さん」[3]と語っている位、当時は弘
世は著名な財界人であった。

　柳宗悦に直接の縁がなかった弘世が大原の死という思わ
ぬことで、民芸および大阪日本民芸館と関わりを持っていく。
1968（昭和43）年7月に大原が急逝し、互選によって弘
世が出展協議会委員長の後任に就任する。大林組社長の
大林芳郎が副委員長に引き続き留任した。事務局長は、ク
ラレの秀平が退任し、日本生命の企画部職員が事務局を務
めることになる。

　こうして、万博日本民藝館出展協議会には関西財界17社
と日本民藝館が集まった。大阪日本民芸館を大阪財界企業

が共同で支える方向となったのである。民芸館の工事費は約4億円であったようだ。起工式は1968（昭和43）年12月に挙行された。もともと、万博終了後、民芸館として恒久的に利用するということは、大阪府の了解も得られていた[4]。設計・施工は大林組が担当した。万博期間中に天皇陛下が来館された際は濱田庄司が説明したが、秀平は当時の皇太子に加え天皇が来館されたのは、恒久的施設となったからと指摘している[5]。

万博終了後まもなくの1970（昭和45）年12月14日、大阪市の淀屋橋にある日本生命の本店・本館二階で第12回万博日本民藝館出展協議会が開催され、大阪日本民芸館の今後の方向が決定している。その決定内容は、第一に建物は大阪府に寄贈する、第二に運営は財団法人をつくり運営する、第三に建物修繕経費は大阪府が負担し運営費は財団が負担する、第四に財団は各社の負担で寄付をつのりその運用益で運営費にあてる、というものであった。つまり、関西財界全体で大阪日本民芸館を永続させて行こうというものであった。弘世はその際、強いリーダーシップを取ったことが、会議録に残っている。

その後、日本民芸館出展協議会の弘世委員長は1971（昭和46）年3月16日、左藤義詮大阪府知事を訪問し、大阪日本民藝館の目録を渡している。弘世は万博終了後関西財界をまとめ寄付をつのって財団法人を設立し建物は大阪府に寄付することによって、大阪日本民芸館を恒久的に継続する基礎を確立する。その翌日の新聞記事[6]には、大阪府は寄贈を受けることを渋っていたこと、左藤知事が目録を受け取って、弘世が安堵した様子が掲載されている。1976（昭和51）年3月26日には、関西財界14社と出展協議会から2.5億円の寄付を集め、これを基金に財団が設立される。理事長には弘世が、常務理事には日本生命の宇田川利夫が就任した。

1972（昭和47）年3月より、装いも新たに大阪日本民芸館の展示がはじまった。初代館長は濱田庄司。財団の理事長は弘世現であった。このように、弘世は関西財界、大阪府、日本民芸館、国という多数の利害関係者があるなかで、大阪日本民芸館を永続の方向でまとめあげたのである。関西財界全体で大阪日本民芸館を支えていこうという方向にあったためか、弘世現および日本生命は一歩引いた形で積極的に宣伝しなかったようである。そうした中、大阪日本民芸館における弘世現の功績が時代の流れなかで忘れ去られていくのである。

秀平政治は、未発表原稿のなかでこう述べている。「大原委員長の後任として委員長に就任された弘世委員長は立派に委員長としての役目を果たされたばかりでなく、万博終了後、これが存置に当り幾多の問題に対処され、1971（昭

和46）年3月26日財団法人大阪日本民芸館を設立、爾来15年間、これが維持運営に当たられ、関西文化の向上に尽くされたご功績は甚大である」。これを書いた秀平は大原總一郎の秘書で、1967（昭和42）年9月28日に設立された万博日本民藝館出展準備委員会の事務局長を務めていた。秀平は後に大阪民藝協会に加入した。この原稿は秀平が大阪日本民藝館の15周年記念特別展に招かれた後、大阪民藝協会宛に書かれた原稿である。何故か発表されず、歴史のなかで消えていたものを、筆者が大阪民芸協会の総会の際に偶然みつけ、その写しを入手したものである。秀平は、万博当時クラレの秘書部に所属していた。大原總一郎の直接の配下で、万博対応した直接の当事者の原稿だけに、信頼性は高いと思われる。筆者が注目したのは、弘世の功績に関する記述である。

その要点・弘世の功績をまとめると次の3点になろう[7]。第一が、大原亡きあと、関西財界をまとめ、1970年の大阪万博での民芸館出展をやり遂げたこと。第二が、万博終了後も、財団法人大阪日本民藝館を創設し、恒久的に継続する基礎を造ったこと。第三が、関西財界をまとめ、大阪日本民芸館が今日にいたるまで継続できる財政基盤等を確立したことである。

4．大阪日本民芸館からみた万博公園

図2は万博当時の大阪日本民芸館の写真である。左側に白い帯のようなものが写っているのはモノレールのレールである。万博当時は、このモノレールを使って便利に万博・日本民藝館に行くことができた。1970（昭和45）年大阪万博が閉幕し、万博・日本民藝館も閉館する。閉幕と同時に万博公園中央駅から、日本庭園前を経て一周していたモノレールが撤去されたが、後に伊丹空港から門真へと復活してい

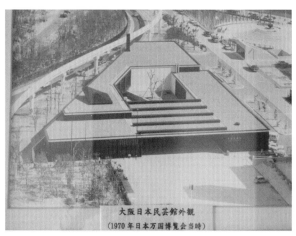

図2．万博当時の大阪日本民芸館
（写真提供：大阪日本民芸館）

る。モノレールと同時に、千里中央から万博公園中央駅に開通していた地下鉄も撤去された。筆者が大阪日本民芸館に勤務していた際、来場者からは交通が不便だという苦情をよく聞いた。もし、このモノレールも地下鉄も存続していれば、大阪の都心から、大阪日本民芸館まで電車で行くことが可能であったのである。

大阪日本民芸館の周辺はモノレールのようになくなったものばかりではない。1977（昭和52）年には国立民族学博物館、1984（昭和59）年には国際児童文学館ができ、万博時に建築された建物である万博国際美術館（後の国立国際美術館）、万国博ホール、大阪日本民芸館、日本庭園等により一大文化ゾーンが現出した。大阪日本民芸館はこれらの文化施設の集積メリットを享受したが、しかし、これは長く続かなかった。

阪神大震災を経て、2004（平成16）年に万国博ホールは解体され、万博国際美術館（後の国立国際美術館）は大阪市北区中之島に移転してしまう。さらに、2009（平成21）年には、国際児童文学館も移転し大阪府の公文書館の一部となる。結果、大阪日本民芸館周辺に存する文化・集客施設は、日本庭園を除き、国立民族学博物館と大阪日本民芸館の2館だけとなったのである。その間、大阪日本民芸館は、2階建の低層で、堅固な建物であったためか阪神大震災にも耐え、一度も閉館することなく民芸の展示を継続している。

ここで、万博施設建設の大きな流れを振り返ってみたい。とりわけ大阪日本民芸館と周辺施設に注目・特化して、以下、時系列的に並べてみた。

1965年（昭和40年）大阪府の千里丘陵の竹林・農地を開拓して大阪万博会場とすることに決定。

1967年（昭和42年）大阪府の大阪万博跡地をビジネスセンターすることの構想が現れたが、決定できず。丹下健三による副都心計画構想[8]がベース。なお、関東大震災に備えて、一部の政府機能をこちらに移転するという発想もあった。

1970年（昭和45年）3月　大阪万博開催。大阪日本民芸館も開館万博終了後閉館。

1971年（昭和46年）9月　日本庭園再開。

1972年（昭和47年）3月　大阪日本民芸館も再開館。

1972年（昭和47年）3月　万国博覧会記念公園基本計画書報告書提出[9]。

1972年（昭和47年）3月　万国博美術館も一部再開館。

1972年（昭和47年）3月　万国博ホールも一部再開館。

1977年（昭和52年）3月　国立民族学博物館開館。

10月　国立国際美術館開館。

1984年（昭和59年）3月　国際児童文学館開館。

2004年（平成16年）3月　国立国際美術館移転。万国博ホール解体。

2004年（平成16年）3月　国際児童文学館移転。国際児童文学館は、現在公文書館。

その後の動きとしては、鉄鋼館は、万博開催から40年ぶりの2010（平成22）年に開館し、太陽の塔は48年ぶりの2018（平成30）年に再開館、内部公開された。

前述のとおり、一時期大阪日本民芸館の周辺には一大文化ゾーンが形成されていたが、国立国際美術館、国際児童文学館、万国博ホール等の移転・閉鎖によって、その文化施設の集積はかなり損なわれた。結果、繰り返しになるが、日本庭園を除けば、万博記念公園内の文化施設は、大阪日本民芸館と国立民族学博物館の2館だけとなり、文化ゾーン及び集積メリットは、かなりの部分が失われたのである。

5．大阪日本民芸館の今日的な意義

大阪日本民芸館の果たした役割と今日的意義は次のとおりと思われる。

まず、冒頭でも述べたとおり、万博に出展した大阪日本民芸館の果たした役割は、70年大阪万博当時、入場者210万人に民芸を紹介できたことである。当時の建物を恒久的施設とすることで民芸の拠点が形成され、民芸運動の継承に役立った。70年大阪万博当時の建物をそのまま活用して、取り壊し費用も発生せず、効率が高かったように思われる。

次に現代にもつながる今日的意義としては、次のものが考えられる。

第一に、建物は大阪府が所有管理し、運営が関西財界が設立した財団で行っている。これは、官民協調の成功実例であると思う。万博および万博以降も、運営を日本生命を中心とした関西財界にまかせたことが奏功した。拙著博士論文「柳宗悦と経営―経営者としての柳宗悦を考える―」（南山大学、2019年）のなかで、館の運営については、マネジメント能力のあるものが担うのが望ましいと書いた。そのなかで、国立民族学博物館の梅棹忠夫の例もあげ、マネジメント能力の重要性を指摘した。

第二に、民間が運営したことにより、ノウハウが蓄積したと思われる。これは、2025年大阪万博に向けて、貴重な実例・教訓となるのではないだろうか。これをどのように継承するかが問題であると思う。

第三に大阪日本民芸館は、万博終了から2年後の1972（昭和47）年と早期に再オープンし、今も開館・存続してい

る。それに対して、鉄鋼館が本格再オープンしたのは万博から40年後、太陽の塔は48年後であった。万国博美術館や万国博ホールは解体・移転されている。

　弘世のパビリオン事業継続のマネジメントにより、大阪日本民芸館は50年経過した今も開館・存続している。弘世が築いた当時のフレーム・ワークは基本的には、現在もそのまま受け継がれている。

6．おわりに

　二つの新資料を発見して大阪日本民芸館発足に関わる新事実が判明した。ひとつは大原總一郎がリーダーシップを発揮して万博に出展した経緯の新事実である。もうひとつが日本生命の社長弘世現が大原急逝後、関西財界をまとめ、大阪日本民芸館を恒久的な施設にして再オープンを実現したことである。民芸運動のなかで二人の財界人によって創設・継続された大阪日本民芸館は、二人に主導されたことにより、財界主導・マネジメント重視の位置づけがより明確化となったといえる。

　大阪日本民芸館は、建物も西洋風・美術館風の建物で回廊式になっている。展示ケース間のスペースは広めに取ってあり、大量人員の移動が可能な設計となっている。一方、床の間や葛布の壁などに和風の暖かさが感じ取れるような数々の工夫がこらされているが、万博のパビリオンのひとつであることから、効率性重視・マネジメント重視でリーズナブルな印象が強い。

　民芸運動史のなかで、大阪日本民芸館の位置づけはその発足経緯から全国の民芸館のなかでも独自なものがある。しかし、その規模やその事業主体等を考えると今後の役割・重要性は大きいものがある。

　2025年大阪万博を控えて、大阪日本民芸館で発揮された弘世のパビリオン事業継続のマネジメントは歴史のなかで、消えていたが、今後の教訓として語り継がなくてはならないと思われる。いままであまり注目・研究されてこなかった日本生命の社長弘世現。そして大阪日本民芸館で発揮された弘世のパビリオン事業継続のマネジメントを今回研究できたことは、大阪日本民芸館の今日的な意義を考える上でも意味があったのではないかと思われる。

（付記）
　本稿は、2019（令和1）年12月22日北大阪ミュージアム・ネットワークシンポジウムで研究・発表したものを一部修正のうえ、まとめたものである。

註
1　日本民芸館出展構想 1967（昭和42）年9月28日（大阪府資料）。

2　日本経済新聞『私の履歴書経済人17』、1981年、p. 380。
3　萩原啓一『評伝弘世現』国際商業出版㈱会社、1977年、p. 19。
4　1971（昭和46）年1月、大阪府企画部教育文化課　「万国博跡地文化施設について（美術館、民芸館、万国博ホール、鉄鋼館）」より。
5　「恒久施設として存続するから特にご来館の栄によくすることが出来た」と秀平政治は書いている。
6　日刊工業新聞 1971.3.17朝刊。
7　前提としてあるのが、展示・企画・陳列は財団法人日本民芸館の全面的なバックアップがあったことである。
8　吉村元男『大阪万博が日本の都市を変えた─工業文明の鋼材と「輝く森」の誕生』ミネルヴァ書房、2018年、pp. 112-116。
9　万博跡地を緑に包まれた文化公園にすることに決定される。東京大学教授高山英華、京都大学教授梅棹忠夫等を中心とする万国博覧会跡地利用懇談会委員が主導した。緑を街に変え、再び緑にという大きな流れであった。そのなかで、梅棹忠夫が中心となって国立民族学博物館の設置を決める。梅棹は大阪には情報発信機能が不足していることを認識し、万博公園に文化施設を誘致したものと思われる。梅棹は小松左京との共著『大阪　歴史を未来へ』のなかで、そのことに触れている。ただ、跡地計画を、万博終了後に決定したことは問題があると思う。やはり、資源の節約、投資効率の観点から、万博開催前に決定しておく必要があったように思う。

1958年ブリュッセル万博の人間展示と参加者の渡航文書

五月女 賢司

1. はじめに

1970（昭和45）年に開催された日本万国博覧会（以下、「大阪万博」とする）は、「科学技術上の『進歩』には貢献したが、世界や地球の『調和』には貢献しなかった」などとされる。しかし、調和的世界をめざしたテーマや基本理念は、必ずしも具現化には至らない部分があったものの、テーマや基本理念が設定されたこと自体は意味があったと言える。

一方、戦後最初の大規模な万博として1958（昭和33）年4月17日から10月19日まで開催されたブリュッセル万博（ベルギー）は、「人間性の再生」を提唱しテーマを重視する潮流を作ったものの、会場内で植民地支配するベルギー領コンゴの人々を、政治的な支配者／被支配者といった上下関係が存在するという非主体的実態のもとに展示したという意味で、テーマ重視型万博の限界を露呈した。

本稿では、まずブリュッセル万博における「人間性の再生」の思想に基づくテーマ設定の具現化段階における限界、すなわち人間展示という行為について当時の史料や先行研究から振り返る。その後、ブリュッセル万博と大阪万博について、その共通性と差異性を論じることで、ブリュッセル万博の戦後万博史上の特殊性と位置づけを確認したい。その上で、会場において「展示」された人々のうちベルギー領コンゴの2名が所持した渡航文書（パスポート）の内容に基づき、2名の出自や居住地、ブリュッセルへの渡航理由などを明らかにしたい。

2. ブリュッセル万博における人間展示

ブリュッセル万博に限らず、19世紀後半以降の多くの万博（やその他の博覧会）では、「展示される側」の人々に対する、「展示をする側」の人々からの配慮や倫理観に欠ける人間展示が、植民地支配の正当化のほか、「学術」とされる営為や見世物（娯楽・余興）などの目的で開催されてきた。

そして時代がくだり、ブリュッセル万博でも、ベルギーが植民地支配をしていたベルギー領コンゴの人々を、結果的には来場者が動物扱いするよう誘導することとなった「展示」が行われ批判を浴びた。本節では、当時の史料や五月女（2020年）より、その実態を振り返る。

会場内のベルギー領コンゴおよびルアンダ＝ウルンディ区域では、7万5,000平方メートルに及ぶ広大な敷地に建設した6棟の分野別パビリオンと「宮殿」と呼ばれる総合パビリオンで、ベルギーによる植民地経営の成果が紹介された。このうち、芸術について紹介したコーナーでは、ベルギーの視点から芸術作品と位置づけられたコンゴの木彫などとともに、コンゴの人々が出演する伝統的な音楽や舞踊が、ブッシュ（森林地帯）を再現した背景の前で披露された[1]。さらに、同区域内の「トロピカル・ガーデン」に再現した「ネイティヴ・ヴィレッジ」では、コンゴの人々を柵のなかに留め置き、来場者に「観覧」させたのである[2]。「ネイティヴ・ヴィレッジ」では次第に、来場者があたかも動物にエサを与えるかの如くコンゴの人々に食べ物を与えるようになり、なかにはナッツを放り入れる来場者まで現れた[3]。こうした来場者の行為が、人間を動物扱いしていると批判の的となり会期途中で「ネイティヴ・ヴィレッジ」の人間展示は中断された[4]。

中断されたとはいえ、ベルギーが植民地支配する地域の人々をベルギーに連れてくるという非主体的実態によって行われたベルギー領コンゴの「展示」は、アフリカをはじめとする多くの植民地が独立を果たす1960年代を迎える直前の時代における、「多様性」に対する欧米諸国の考え方の限界を象徴的に示すものであり、このことは、「人間性の再生」を提唱したブリュッセル万博協会の事務総長エヴェラルツ・ド・ヴェルプ（Everarts de Velp）の理念[5]とも明らかに矛盾する行為であった[6]。

本節で言うところの狭義の人間展示、すなわち柵などで生活エリアと来場者エリアを区切り、生活エリアに人間を留め置き、来場者に観覧させるという、時に「人間動物園」とも称される行為は批判の的となるなどして、会期途中で中止となったが、伝統音楽や伝統舞踊を、ブッシュを再現した背景の前で披露させ、来場者に観覧させるという行為（広義の人間展示）は中止されることなく予定通り実施された。しかし、こうした、当該地域の人々に主体性のない、人間展示は、このブリュッセル万博をもって万博という舞台からは姿を消した。そしてその後、ベルギー領コンゴは、コンゴ共和国として1960（昭和35）年に独立した。

この万博におけるベルギー領コンゴおよびルアンダ＝ウルンディ区域での展示には、戦前までの博覧会からの連続性が認められる。6棟の分野別パビリオンと「宮殿」と呼ばれる

総合パビリオンでは、主に植民地経営の成果を誇示し、結果的に植民地経営を正当化することになる展示が行われた。また、当時なりの価値観の下で多様性を示したとも考えられる、柵を設置した人間展示は、結局のところ学術的ではあり得ず、安易な余興としての意味合い以外に、その性格を見出すことができない。さらに、伝統的な音楽や舞踊は、ブッシュを再現した背景の前で披露するという行為として、柵を設置して批判された人間展示と、通底する考えに則った表象であったと言える。

3. ブリュッセル万博と大阪万博の共通性と差異性

　以上のような背景のあるブリュッセル万博について、本節では大阪万博との共通性と差異性を論じることで、ブリュッセル万博の万博史における位置づけを確認しておきたい。

(1)「進歩には貢献したが、調和には貢献しなかった」とされる大阪万博

　大阪万博は、高度経済成長期に開催された万博として、多くの日本人に記憶されている。マスメディアによって、太陽の塔を中心とした基幹施設周辺の映像とともに、三波春夫が歌う大阪万博テーマソング「世界の国からこんにちは」が、高度経済成長期の象徴という文脈で繰り返しお茶の間で流されることで、その記憶の再生産が現在でも行われている。実際、過去10年前後の市民や研究者との交流の中で彼らの口から語られるのは、大阪万博においては、そのテーマ「人類の進歩と調和」のうち、「進歩」は達成できたが、「調和」は達成できなかった、といった言説である。また、山路（2008年）による、「大阪万博は、当時の高度経済成長のもとで発展していく日本企業の実力を見せつける展示の場であった」[7]との主張のほか、多くの博覧会関連文献でも指摘されるとおり、大阪万博が科学技術振興や経済成長を目的とする万博であったとする考え方は、大多数の日本人の間でも支配的であるといえよう。つまり、大阪万博は科学技術振興や経済成長には貢献した、または開催に際して、「科学の進歩と産業の発展に明るい展望を持っていた」[8]が、世界や地球の調和には寄与しなかったという言説である。

(2) 大阪万博のテーマや基本理念の具現化段階における限界と意義

　実際、万博の開催に至る運営、関連公共事業、会場造成、パビリオン建設、展示計画、その他デザイン計画などを行う具体的な主体の間での、「人類の進歩と調和」というテーマや基本理念のうち、特に「調和」の浸透度合いに

ついては、先行研究がほとんど見当たらず、その有効性を判断するためには今後の研究を待たなければならないものの、浸透度合いは決して高くはなかったという推測も十分成立する。しかし、少なくとも大阪万博の誘致活動や初期の構想・計画段階においては、知識人による自主研究会であった「万国博を考える会」のほか、大阪万博のテーマ委員会などによって、当時の先進諸国の人々だけでなく、多様な人類の知恵を出し合うことで調和的発展を実現することの重要性を唱えた高尚な基本理念が練られ、それに基づいてテーマが設定されたということは、まぎれもない事実である[9]。近年でこそ、事業や組織の目的や使命が重視される時代となっているが、1960年代における大阪万博の構想・計画段階で、すでにこのような非常に深甚なる基本理念とテーマなどが作成されていたことは注目に値する。

(3) テーマ重視型万博の潮流とブリュッセル万博の限界

　実は、このようなテーマを重視する万博の潮流は、『日本万国博覧会公式記録第1巻』（1972年）や五月女（2020年）などによれば、まずブリュッセル万博に始まり、それを1967（昭和42）年のモントリオール万博（カナダ）がより厳密な形で引き継ぎ、さらに大阪万博も踏襲することで、その後の万博に大きな影響を与えることとなった、という世界史的視点で万博同士のつながりにまなざしを向けると容易に理解が可能である[10, 11]。一方、「人間性の再生」を提唱したブリュッセル万博では、既述の通り、万博という場においては最後であったと言われるベルギー領コンゴの人々を政治的な支配者／被支配者といった上下関係が存在するという非主体的実態のもとに柵の中に「展示」した人間展示が人気を博したが、会期途中で批判の的となり中止に追い込まれた。柵の中の人間展示は中止となったが、会場内のベルギー領コンゴおよびルアンダ＝ウルンディ区域に設置されたブッシュを再現した背景の前で披露された、コンゴの人々が出演する伝統的な音楽や舞踊は継続した。継続したということは、当時これら伝統的な音楽や舞踊が、批判の対象となった柵の中の人間展示とは切り離して考えられていたということであろう。

(4) 二つの万博の共通性と差異性

　以上のことから、高尚な万博のテーマや基本理念を具現化させるには限界があるという意味において、ブリュッセル万博と大阪万博は共通の経験を持つ。しかし、アフリカ大陸で17か国が旧宗主国からの独立を果たし、脱植民地化が進んだ1960（昭和35）年の「アフリカの年」をはじめ、多くの植民地が独立を果たす1960年代以降の万博として、大阪万博（のほか、モントリオール万博）では人間展示のような「展示される側」の人々にとって政治的な支配者／被支

配者といった上下関係が存在するという非主体的実態を前提とした空間が設置されることはなかったという意味で、ブリュッセル万博とはその性格を大きく異にする。

4．人間展示への参加者の渡航文書

　これらブリュッセル万博の特殊性、すなわち第2次世界大戦後の万博においてもなお植民地支配をした地域の人々を会場内で展示したという事実関係を踏まえ、本節では議論を展開したい。筆者は、ブリュッセル万博についての研究を進める過程で、ブリュッセル万博にベルギー領コンゴから参加した2名の渡航文書を個人的に入手した。本節では、ブリュッセル万博の人間展示についての研究のための初期調査の一環として、ブリュッセル万博の会場内で演舞した2名のコンゴ人の渡航文書について、基本的な内容の解読を行うこととする。

　なお、本節においては、同時代のコンゴの地図を参照しながら2枚の渡航文書を解読することを目的とするため、それ以上の結論を導き出すことは困難であり、ブリュッセル万博のベルギー領コンゴおよびルアンダ＝ウルンディ区域における人間展示を含む展示の実態の詳細、すなわち、ベルギー領コンゴからブリュッセル万博への参加人数や詳細なスケジュール、その他参加理由や中止に至った背景などについては、今後の調査に委ねることとしたい。

　また、本稿における「人間展示」の定義については、以下の通りとする。すなわち、①政治的な支配者／被支配者といった上下関係が存在するという非主体的実態のもとに、柵などで生活エリアと来場者エリアを区切り、生活エリアに人間を留め置き、来場者に観覧させるという、時に「人間動物園」とも呼ばれる狭義の展示行為、さらに、同じく②政治的な支配者／被支配者といった上下関係が存在するという非主体的実態のもとに、伝統音楽や伝統舞踊やスポーツなどを披露させ、来場者に観覧させるという広義の展示行為を含むものとする。ここでは、「学術」とされる営為、見世物（娯楽・余興）などの目的や、給与支給の有無は問わない。

　以上の定義に照らすと、本節で紹介する渡航文書所持者のブリュッセル万博への参加は、本稿における「人間展示」の定義②にあたる。

（1）14歳少女の渡航文書について

　まず、14歳少女の渡航文書の内容を紹介する。

　図1によると、少女は、ベルギー領コンゴのマカカ出身で、渡航文書の発行時もマカカ村に居住していた。しかし、一方でマカカ村と考えられる場所から約150キロメートル東に位置するベルギー領コンゴ南西部カサイ州ルルアブール（現・カナンガ）地区ドンバ領ツィブング・セクターという地名も同文書には記載されており、その意図するところは不明である。職業欄には、「少女（舞踊団メンバー）」とある。渡航文書には「舞踊団メンバー」とあるのみで、どの舞踊団については記載がない。

　本文書には1958（昭和33）年5月19日付の発行日が記

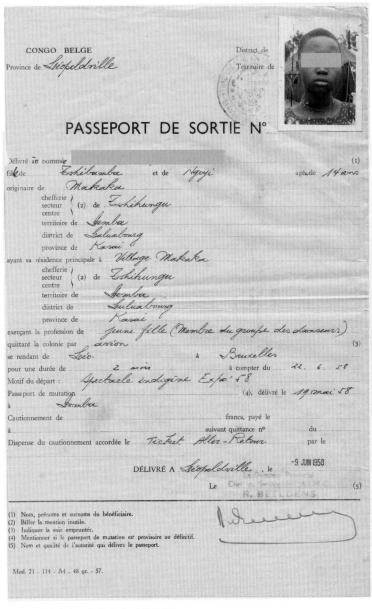

図1．14歳少女の渡航文書（筆者蔵）

載されており、6月22日の出発日の約1か
月前に取得していたことがわかる。渡航手
段は飛行機で、ベルギー領コンゴの首都
レオポルドビル（現・キンシャサ）からベ
ルギーの首都ブリュッセルに渡航する、と
ある。記載された渡航期間は、1958（昭
和33）年6月22日から2か月間であった。
また渡航理由には、「EXPO'58の民族
ショー」とある。

　本文書の発行者は、ベルギー領コンゴ
の先住民問題・労働局（A.I.M.O.）サー
ビス部門州局長のR. ビルデンス（R.
Beeldens）という人物であった。

（2）40歳男性の渡航文書について

　次に、40歳男性の渡航文書の内容を紹
介する。

　図2によると、男性は、ベルギー領コン
ゴのベナ・マラング出身で、14歳少女と同
じく、渡航文書の発行時はマカカ村に居住
していた。しかしこれも少女と同様、マカカ
村と考えられる場所から約150キロメートル
東に位置するベルギー領コンゴ南西部カサ
イ州ルルアブール地区ドンバ領ツィブング・
セクターという地名も同文書には記載されて
おり、その意図するところは不明である。職
業欄には、「村長」とある。村に相当する
と思われる地名がマカカとツィブングの二つ
記載されているが、「マカカ村に居を構えて
いる」という記載から、マカカ村の村長とみるのが妥当であ
ろう。

　本文書には1958（昭和33）年5月16日付の発行日が記
載されており、6月22日の出発日の約1か月前に取得してい
たことがわかる。渡航手段は少女同様飛行機で、レオポル
ドビル（ベルギー領コンゴ）からブリュッセル（ベルギー）に
渡航する、とある。記載された渡航期間は、これも少女同様
1958（昭和33）年6月22日から2か月間であった。また渡
航理由には、「EXPO'58の民族ショーにおける舞踊」とある。

　本文書の発行者も、ベルギー領コンゴの先住民問題・労
働局（A.I.M.O.）サービス部門州局長のR. ビルデンス（R.
Beeldens）という人物であった。

（3）2枚の渡航文書についての考察

　まず、これら2枚の渡航文書は、共にベルギー領コンゴ
の先住民問題・労働局（A.I.M.O.）サービス部門州局長

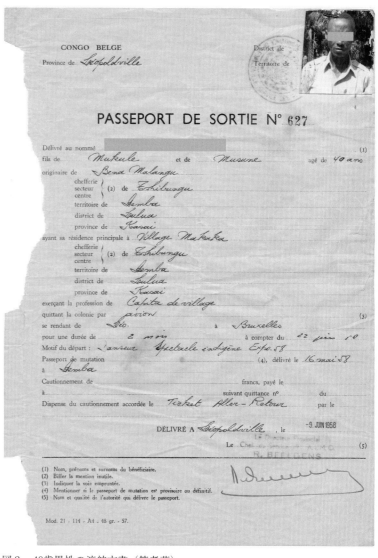

図2．40歳男性の渡航文書（筆者蔵）

が発行したものであり、植民地政府による発行であることが
確認できる。また、両文書ともR. ビルデンス（R. Beeldens）
という人物によるサインがあり、この人物の所属、肩書、名
前だけでなく、その筆跡からも両文書の発行者が同一人物
だということがわかる。

　少女と男性の出身地は違うものの、渡航文書の発行時に
は同じマカカ村に居住していた。職業は、少女については
「少女（舞踊団メンバー）」、男性については「村長」とあ
る。少女が何かしらの舞踊団のメンバーであることと男性が
村長であることは注目に値するが、本文書からはこれ以上の
情報を得ることはできない。少女が舞踊団メンバーであると
いうことに関して、マカカ村に「舞踊団」と称することができ
るほどのグループが存在していたかどうかは不明である。首
都レオポルドビルなど、都市部の舞踊団に属していた可能性
も排除できない。男性の職業である村長については、行政
上の村長なのか（また公選か否か）、いわゆる「部族の酋

長」のような立場なのか、今後の調査に委ねたい。ベルギー領コンゴ南西部のカサイ州ルルアブール地区ドンバ領ツィブング・セクターという地名が記載されている意味についても、今後調査を実施する必要があろう。

発行日は少女の文書が1958（昭和33）年5月19日付であるのに対して、男性の文書は1958（昭和33）年5月16日付であり、3日のずれがある。しかし、渡航期間は1958（昭和33）年6月22日から2か月間と同様である。渡航手段も共に飛行機で、レオポルドビル（ベルギー領コンゴ）からブリュッセル（ベルギー）となっている。渡航理由についても、記載の内容に若干の違いはあるものの、基本的に「EXPO'58の民族ショー」への参加であり、同じ「民族ショー」に出演したことがうかがえる。

以上のことから、少女と男性はマカカ村というかなり小規模と想定できる村の住民であるため、面識があったであろうことは疑いの余地はない。そして、村の中における立場や年齢・性別にかかわらず、また職業欄だけを根拠にすることはできないが、或いは舞踊の経験の有無にかかわらず、「EXPO'58の民族ショー」において舞踊を披露するために渡航文書が発行された、ということがわかるのである。また、渡航文書の内容から、2人とも実際にベルギーに渡航し、万博会場で民族舞踊を披露したと想定され、同じ村から参加した2人は、当地で公私ともに行動を共にしていた可能性にも触れておきたい。

現時点で本文書から読み取ることができるのはこの程度であるが、史料・文献調査やベルギーで今後実施予定の調査の結果と突き合わせることで、さらなる事実が明らかになることを期待したい。

5. おわりに

本稿では、史料や先行研究からブリュッセル万博における人間展示について振り返った後、1958（昭和33）年当時発行された2枚の渡航文書について、その内容を読み解いた。しかし、当時、いわゆる人間展示に動員された人々の居住地、参加人数、職業、年齢層、男女比、個々人の参加理由、動員の目的、動員の方法、つまり公募か強制力を伴った動員か、給与の有無とその額、万博会場で担った役割、ブリュッセルでの生活実態、一部中止に至った背景と経緯、実際の渡航期間など、ブリュッセル万博におけるベルギー領コンゴの人々の人間展示については、まだ不明な点が多い。今回のミクロな調査からわかることは必ずしも多くはないため、広範囲かつマクロな視点からの調査が待たれる。

コンゴを植民地支配していたベルギーの立場からは、万博会場内におけるベルギー領コンゴおよびルアンダ＝ウルンディ区域における様々な展示を通じて、コンゴの植民地経営の成果と文化の多様性を示すことで、国際社会からの肯定的な反応を期待していたことは、当時万博当局によって出版された多くの刊行物からうかがえる。

しかし、このうち一部の展示は、会期途中で中止に追い込まれた。一部中止に至ったという意味で、この区域の展示の一部、つまり柵の中にコンゴの人々を留め置き、万博会場への来場者に観覧させるという行為は、少なくとも当時から関係者の間で「失敗」と認識されていたと考えられる。こうした「失敗」が、その後の教訓として万博に与えたインパクトについても今後の研究に委ねる必要がある。また、柵の中の人間展示に対して「失敗」の認識があったとして、民族舞踊など別の形での人間展示に対しては、どのような評価を下していたかということも、検討の余地がある。こうした研究の視座は、現代万博におけるブリュッセル万博の正と負の両面が、結果的に大阪万博を含むその後の万博に与えた影響を考えるうえでも非常に重要となろう。

註

1 *OFFICIËLE GIDS: VOOR DE WERELDTENTOONS-TELLING BRUSSEL 1958*, Desclée & Co, Tournai, 1958, p. 10, p. 187.

2 *OFFICIËLE GIDS: VOOR DE WERELDTENTOONS-TELLING BRUSSEL 1958*, Desclée & Co, Tournai, 1958, p. 10, p. 191.

3 五月女賢司「1970年大阪万博の基本理念——『万国博を考える会』による草案作成の背景と経緯」佐野真由子編『万博学——万国博覧会という、世界を把握する方法』思文閣出版、2020年、p. 249。

4 五月女賢司「1970年大阪万博の基本理念——『万国博を考える会』による草案作成の背景と経緯」佐野真由子編『万博学——万国博覧会という、世界を把握する方法』思文閣出版、2020年、p. 249。

5 Ch. Everarts de Velp, *THE THEME, The Theme of <Brussels 1958> BALANCE SHEET FOR A MORE HUMAN WORLD*, 1956, pp. 10-11.

6 五月女賢司「1970年大阪万博の基本理念——『万国博を考える会』による草案作成の背景と経緯」佐野真由子編『万博学——万国博覧会という、世界を把握する方法』思文閣出版、2020年、p. 249。

7 山路勝彦『近代日本の植民地博覧会』風響社、2008年、p. 1。

8 山路勝彦『近代日本の植民地博覧会』風響社、2008年、p. 1。

9 五月女賢司「1970年大阪万博の基本理念——『万国博を考える会』による草案作成の背景と経緯」佐野真由子編『万博学——万国博覧会という、世界を把握する方法』思文閣出版、2020年、p. 260。

10 『日本万国博覧会公式記録第1巻』日本万国博覧会記念協会、1972年、pp. 60-63。

11 五月女賢司「1970年大阪万博の基本理念——『万国博を考える会』による草案作成の背景と経緯」佐野真由子編『万博学——万国博覧会という、世界を把握する方法』思文閣出版、2020年、pp. 247-251。

論考

参考文献

第1章

「調和としての催し物──日本万国博覧会お祭り広場における催し物の意義」

『お祭り広場を中心とした外部空間における、水、音、光などを利用した綜合的演出機構の研究』日本科学技術振興財団日本万国博イヴェント調査委員会、1967年

『日本万国博覧会公式記録第2巻』日本万国博覧会記念協会、1972年

「日本万国博覧会会場基本計画（第一次案）説明資料」『日本万国博覧会公式記録資料集別冊B-2』日本万国博覧会協会、1971年

伊藤邦輔「催し物部門の進行について」『日本万国博覧会公式記録資料集別冊B-10』日本万国博覧会協会、1971年

俵木悟「八頭の大蛇が辿ってきた道──石見神楽「大蛇」の大阪万博出演とその影響──」『石見神楽の創造性に関する研究』（島根県古代文化センター研究論集第12集）、2013年

丹下健三／西山夘三（原案作成）「日本万国博覧会会場基本計画（41.10.15）」『日本万国博覧会公式記録資料集別冊B-3』日本万国博覧会協会、1971年

正木喜勝「一九七〇年日本万国博覧会に対する阪急の取り組みとお祭り広場の催し物資料について」『阪急文化研究年報』第7号、2018年

二隅治雄他「座談会 郷土芸能は日本万国博｜お祭り広場」で何をまなんだか（4）」『芸能』、8月号、1971年

第2章

「バシェの音響彫刻──EXPO'70からよみがえる響き」

「鉄鋼館ニュース」7月、9月、1969年

ジョセフ・P・ラヴ「フランソワ・バッシェと音響彫刻」『美術手帖9月号』美術出版社、1969年

「フランソワ・バシェ」EXPO'70【鉄鋼館】資料、1970年

「SPACE THEATRE」パンフレット（コピー）1970年

『日本万国博覧会公式記録第1巻』日本万国博覧会協会（コピー）、1972年

船山隆『武満徹 響きの海へ』音楽之友社、1998年

アラン・リクト（著）、荏開津広／西原尚（翻訳）、木幡和枝（監修）『サウンドアート──音楽の向こう側、耳と目の間』フィルムアート社、2010年

平野暁臣（編著）『大阪万博──20世紀が夢見た21世紀』小学館、2014年

Marti Ruiz、柿沼敏江（翻訳）「BASCHET SOUND SCULPTURE – KYOTO 2013」京都市立芸術大学音楽学部・大学院研究紀要『ハルモニア』第44号、2014年

「フランソワ・バシェ 音響彫刻の響き」パンフレット（「大阪万博1970デザインプロジェクト」関連イベント）、2015年

『The Cristal - A practical guide to instrumentation – Instrument by Bernard and Francois Baschet』Michel Deneuve, 2015

立花隆『武満徹・音楽創造への旅』文藝春秋、2016年

「バシェ音響彫刻の修復とその意味」『フランソワ・バシェ シンポジウム2016』パンフレット、2016年

フランソワ・バシェ／アラン・ヴィルミノ（著）、恵谷隆英（翻訳）、宮崎千恵子（監修）『KLANG OBJEKTE』2016年（原本は1993年ドイツにて出版）

橋爪紳也『1970年大阪万博の時代を歩く』（歴史新書）洋泉社、2018年

岡上敏彦「大阪万博の鉄鋼館──その起源から休眠まで」2021年、本書

「大阪万博──インドネシア館の記録」

Tjoek Atmadi, ed., *Indonesian Man & His Culture as Reflected at Pavilion Indonesian Expo'70 in Osaka-Japan*, Published BAPPENAS, 1970

『日本万国博覧会公式記録資料集別冊B-14』日本万国博覧会協会、1971年

出展参加公信類（アジア諸国②）東外展＃363 総番号（TA）1350 第43号

出展参加公信類（アジア諸国②）東外展＃524 総番号（TA）7932 第316号

斎藤五郎、丸之内リサーチセンター（編）『日本万国博事典』pp.560-561、1968年

出展参加公信類（アジア諸国②）東外展＃223 総番号（TA）32424 第1016号

『日本万国博覧会公式記録第1巻』日本万国博覧会協会、p.91、1972年

「常任理事会会議録14」『日本万国博覧会公式記録資料集別冊B-14』日本万国博覧会協会、p.81、1971年

Indonesian Presidential Decree on Participation of Indonesia in the 1970 World Exposition in Osaka, Japan No.291, October 7, 1968. See also Official approval letter from The National Development Planning Body (BAPPENAS) to the Ambassador of Japan on September 14th, 1968

出展参加公信類（アジア諸国②）対インドネシア応接メモ昭和42年12月19日、東外展＃357

出展参加公信類（アジア諸国②）東外展＃524 総番号（TA）7932 3163号

出展参加公信類（アジア諸国②）東外展＃554

出展参加公信類（アジア諸国②）東外展＃554 イ第225号

在インドネシア日本国大使館「経済局参事宛手紙」https://www.mofa.go.jp/mofaj/gaiko/bluebook/1958/s33-shiryou-002.html, 2019年10月23日

「出張メモ インドネシア、シンガポール、マレーシア」、飛田正雄

Document interview with Mr. Widagdo, March 31st, 2016

Document interview with Mr. Haryadi Suadi, April 13th, 2015

Document interview with Mr. Widagdo, March 31st, 2016

Document interview with Prof. Imam Buchori Zainuddin, May 6, 2015

Document interview with Mr. Widagdo, March 31st, 2016

第2回日本建築祭実行委員会写真集部会編『架構 空間 人間 日本万国博建築写真集資料編』丸善、p.51、1970年

Imam Buchori Zainuddin, Report Letter for ITBDC Staff in Indonesia, 1970年4月28日

Document interview with Mr. Haryadi Suadi, April 13th, 2015

Seiji Tsutsumi, Request letter from Seibu Department Store,

1970年6月8日

Correspondence letters of Mr. Adnan Kusuma with Japan Association for the 1970 World Exposition on Schedule of Bringing in Exhibit Items, Osaka, February 3rd, 1970

Memo of ITBDC members from Mr. Iwan Ramelan to Mr. Imam Buchori Zainuddin, 1970年6月12日

Guidebook Pavilion Indonesia, published in English and Japanese editions, 1970

Document interview with Mr. Imam Buchori Zainuddin, May 6, 2015. One of the staff members of Indonesian Pavilion who work as an artistic stylist and exhibition officer.

「京都・泉屋博古館に残る大阪万博の香り──住友と万博」

『EXPO'70 おおさか・きょうと・なら・こうべ』住友グループ、1969年

『日本万国博覧会展示館概要集』財団法人日本万国博覧会協会、1969年

『住友童話館 EXPO'70 住友童話館の記録』住友館委員会事務局、1971年

小角亨「有芳園西館」『建築画報』9、建築画報社、1973年

小角亨「いすかの屋根と風車の屋根」『新建築』新建築社、49（9）、1974年

展覧会図録『住友春翠』泉屋博古館、2015年

第4章

「日本万国博覧会と地域の記憶──北摂・豊中」

『日本万国博覧会公式記録資料集別冊J 会場施設図面集』日本万国博覧会協会、1961年

「日本万国博覧会と大阪大学」

大阪大学『大阪大学50年史 通史』、1985年

大阪外国語大学70年史刊行会『大阪外国語大学70年史』、1992年

『日本万国博覧会公式記録資料集別冊J 会場施設図面集』日本万国博覧会協会、1961年

『日本万国博覧会公式記録資料集別冊D-1 テーマ委員会会議録』日本万国博覧会協会、1961年

小松左京『やぶれかぶれ青春期・大阪万博奮闘記』新潮社、2018年

論考

「ハンパク──反戦のための万国博」

「特集 現代の冒険 芸術家の冒険 アローライン・グループに聞く」『オール関西』オール関西編集部、2月号、pp.32-34、1967年

針生一郎（編）『われわれにとって万博とはなにか』田畑書店、1969年

『anti-war EXPO '69 ハンパクニュース』反博協会、第3号、1969年

「予言的な"小さな大実験" ハンパクの五日間」『朝日ジャーナル』朝日新聞社、8月24日号、pp.89-92、1969年

小田実『「ベ平連」・回顧録でない回顧』第三書館、1995年

針生一郎「反博──反戦運動の試行錯誤」『現代の眼』現代評論社、10月号、pp.126-135、1969年

椹木野衣『日本・現代・美術』新潮社、1998年

椹木野衣『戦争と万博』美術出版社、2005年

建畠哲監修『野生の近代 再考──戦後日本美術史 記録集』国立国際美術館、2006年

黒ダライ児『肉体のアナーキズム 1960年代・日本美術におけるパフォーマンスの地下水脈』grambooks、2010年

大阪大学21世紀懐徳堂（編）『なつかしき未来「大阪万博」──人類は進歩したのか調和したのか』創元社、2012年

橋爪節也／加藤瑞穂（編著）『戦後大阪のアヴァンギャルド芸術』（大阪大学総合学術博物館叢書9）大阪大学出版会、2013年

暮沢剛巳／江藤光紀『大阪万博が演出した未来 前衛芸術の想像力とその時代』青弓社、2014年

『THE PLAY since 1967 まだ見ぬ流れの彼方へ』図録、国立国際美術館、2016年

『「1968年」──無数の問いの噴出の時代──』図録、国立歴史民俗博物館、2017年

『1968年 激動の時代の芸術』図録、千葉市美術館他、2018年

ハンパクプロジェクトメンバー「「ハンパク1969──反戦のための万国博──」展示について」『立命館大学国際平和ミュージアム紀要』第21号、pp.83-96、2020年

山本健治／番匠健一「関西べ平連の活動と「ハンパク（反戦のための万国博）」」『立命館大学国際平和ミュージアム紀要』第21号、pp.97-117、2020年

著者一覧（五十音順）

乾　健一（いぬい・けんいち）茨城県近代美術館 学芸員

岡上　敏彦（おかうえ・としひこ）元日本万国博覧会記念機構 職員

岡田加津子（おかだ・かつこ）京都市立芸術大学音楽学部 教授

加藤　瑞穂（かとう・みずほ）大阪大学総合学術博物館 招へい准教授

五月女賢司（さおとめ・けんじ）吹田市立博物館 学芸員

佐谷　記世（さたに・きよ）芦屋市民センター 音楽プロデューサー

竹嶋　康平（たけしま・こうへい）泉屋博古館 学芸員

Dikdik Sayahdikumullah（でぃくでぃく・さやでぃくむらっ）インドネシア国立バンドン工科大学
　　　　　芸術デザイン学部 専任講師

長井　誠（ながい・まこと）元大阪日本民芸館 常務理事、㈱三友システムアプレイザル 鑑定
　　　　　部部長

永田　靖（ながた・やすし）大阪大学総合学術博物館 館長、大阪大学大学院文学研究科 教授

橋爪　節也（はしづめ・せつや）大阪大学総合学術博物館 教授

正木　喜勝（まさき・よしかつ）阪急文化財団 学芸員

宮久保圭祐（みやくぼ・けいすけ）大阪大学総合学術博物館 准教授

翻訳・助手（第2章「大阪万博──インドネシア館の記録」）

孔井　美幸（あない・みゆき）

大阪大学総合学術博物館叢書　18

EXPO'70 大阪万博の記憶とアート

2021年10月25日　　初版第1刷発行		［検印廃止］
編著者	橋爪節也、宮久保圭祐	
発行所	大阪大学出版会	
	代表者　三成賢次	
	〒565-0871 大阪府吹田市山田丘2-7	
	大阪大学ウエストフロント	
	電話　06-6877-1614	
	FAX　06-6877-1617	
	URL：http://www.osaka-up.or.jp	
印刷所：㈱遊文舎		

© Setsuya Hashizume, Keisuke Miyakubo 2021　　　　　Printed in Japan

ISBN 978-4-87259-528-4　　　C1370

大阪大学総合学術博物館叢書について

　大阪大学総合学術博物館は、2002年に設立されました。設置目的のひとつに、学内各部局に収集・保管されている標本資料類の一元的な保管整理と、その再活用が挙げられています。本叢書は、その目的にそって、データベース化や整理、再活用をすすめた学内標本資料類の公開と、それに基づく学内外の研究者の研究成果の公表のために刊行するものです。本叢書の出版が、阪大所蔵資料の学術的価値の向上に寄与することを願っています。

<div align="right">

大阪大学総合学術博物館

</div>